아이디어에서
완성까지

캐릭터 줄거리
단계별 가이드

아이디어에서 완성까지

캐릭터 줄거리

김사라 지음

단계별 가이드

웹소설 · 웹툰 ·
드라마 작가를 위한
'5억 뷰 스토리'의 비결

RHK
알에이치코리아

"우리 창작자들은 지금도 더 나은 작품을
만들기 위해 무던히 노력 중이다.
이 책의 저자 또한 그 과정에서
스스로에게 해왔던 끝없는 자체 검열의 질문과
고민들을 여기에 풀어냈다.
이게 진정한 '팩폭'이며 쉽고 명확한 '꿀팁'이다."

_한수지, 드라마 감독·<에이틴> 연출

"이 작법서는 나를
창작의 목적지에 더 가까이 안내했다.
그 여정에서 '기본의 중요성', '내가 몰랐던 것',
'알았지만 잊어버렸던 것'들을 깨우쳤다.
감히 추천한다."

_노가정, 웹소설·드라마
<풍덕빌라 304호의 사정> 작가

"정석적인 교과서보다는
과외 선생님과 같은 작법서.
그렇기에 더 이상 정석이 읽히지 않는
작가들에게 꼭 필요한 책."

_차신환, '사라있네' 작가팀 보조작가

이 작법서를 쓴 이유는
나 때문이다

솔직히 말하면, 이 책은 나를 위해 썼다. 처음엔 전자책 집필을 해보고 싶어서였고, 쓰다 보니 나중엔 이 책을 아예 우리 작가팀의 교재로 쓰면 좋을 것 같다고 생각했다. 수많은 신인, 초보 작가들을 키워보기도 하고 함께 일해보기도 하면서 이 책에 적힌 내용을 열심히 설명해 왔다. 이야기를 만들 때는 어떤 마음가짐이어야 하는지, 어떤 식으로 창작하는 것이 가장 효율적인 방법인지, 막힐 때는 어떻게 하고 술술 풀릴 때는 무엇을 주의해야 하는지에 대해서 말이다. 초고를 쓸 때는 당시 신인 작가였던 두 명에게 원고를 보여주며 이렇게 말했다. "오타나 뭐 이상한 거 있으면 말해줘. 보고 어떤지도." 물론 오탈자 체크만이 목적은 아니었다. 그들이 이 글을 보며 이해할 수 있는지, 헷갈리는 건 없는지, 신인과 초보 작가들이 보기에

터무니없는 방법은 아닌지 알고 싶었다. 원고를 다 읽고 그들은 이런 말을 했다.

"너무 쏙쏙 이해돼요. 완전 꿀팁 대방출 아니에요?"

이 말은 입에 발린 소리를 잘하는 작가가 했고,

"하… 자괴감이 드네요."

이 말은 입바른 소리를 잘하는 작가가 했다.

왜 자괴감이 드냐 물어보니, 읽으면 읽을수록 자신이 아직 멀었다는 생각이 든다는 이유였다. 자괴감이 든다고 말했던 작가는 추후 여러 웹드라마 보조 작가로 활동하며 쏙쏙 성장했고 결국 단편 소설도 자신의 이름으로 출간했다. 정말 빠른 발전 속도였다. 같은 책을 읽었지만, 달라지는 건 한 명뿐이었다.

이 이야기를 하는 이유는, 이 작법서를 읽는다고 해서 여러분이 드라마틱하게 바뀔 것이라고 잔뜩 기대하지 말라는 소리를 하고 싶어서다. 인간은 현혹되기 쉬운 존재다. '하루 만에 익히는 영단어, 일주일에 5kg씩 빠지는 다이어트 보조제, 세계사 한 권으로 배우기' 등에 유혹당하는 존재라는 것이다. 사실 영단어는 하루 만에 익힐 수 없고, 많이 먹지만 다이어트 보조제로 살이 쏙쏙 빠지는 일은 없으며, 세계사도 한 권으로 습득할 수 없다. 하지만, 또 다른 경우가 있다. 진짜 하루 만에 영단어를 수백 개 공부할 수 있는 사람이 있고, 다이어트 보조제로 일주일에 5kg을 빼는 사람이 있고, 세계사를 빠

르게 통달할 수 있는 사람이 있다. 잘 생각해 보면 이유는 간단하다. 그 사람은 영단어를 하루에 수백 개씩 외우겠다며 길을 걸을 때도, 밥 먹을 때도, 설거지할 때도 영단어를 줄줄 외우고 있었을 것이고, 다이어트 보조제의 효과를 극대화하기 위해 일주일 동안 부지런히 운동하고 움직였을 것이며, 세계사에 관한 인터넷 강의와 여러 다른 보조 교재를 참고해 가며 공부했을 것이다.

이 작법서의 내용을 전자책으로 먼저 출간했을 때 많이 받은 질문 중 하나는 이러했다.

"제가 진짜 많은 작법서를 사서 봤는데… 하나도 달라진 게 없었어요. 제가 이 책을 사면 뭔가 달라질까요?"

이 질문은 사실 자신이 성장할 것이라는 기대를 작법서 한 권에 걸겠다는 소리와 다름없다. 성장하지 못했을 때, 이 책과 다른 작법서들에 책임을 전가하겠다는 뜻과 다를 바 없다. 너무 가혹하게 말하는 것 같은가? 하지만 사실이다. 왜 같은 교과서로 공부하고 같은 스승에게 배우는데도 반 학생들의 성적이 제각각 다른 걸까? 대체로 어떤 학생은 공부를 열심히 했고, 어떤 학생은 공부를 열심히 안했기 때문에 생기는 결과다. 이 작법서도 마찬가지다. 내가 약 10년 동안 모아서 정리한 온갖 글쓰기 꿀팁을 여러분이 얼마나 흡수하고 공부해서 실천할 수 있는지, 이것이 가장 중요하다. 이 책을 정말 끝까지 읽었는지, 나오는 방법을 다 따라 해봤는지, 그 점이 중요하다.

하지만… 그래도 이 책만의 특별한 점을 어필해 보자면 이런 말을 할 수 있겠다. 이 책은 다른 작법서보다 실제로 따라 하고 실천하기 좀 더 쉽게 구성되어 있다. 캐릭터의 신상정보 표를 채워나가야 한다든지, 줄거리의 구조를 보고 따라 해본다든지 하는 작법서들은 나도 많이 봤다. 그리고 많이 따라 해봤다. 하지만 그런 방법들을 실천하는 데 가장 큰 장애물은 바로 '그래서 내가 뭘 써야 하는데?'라는 의문이 생긴다는 것이었다. 캐릭터 신상정보 표를 채워야 하는데 무슨 내용을 어떻게 써야 하는지 감이 안 잡힐 수도 있고, 설명해 주는 줄거리 구조는 알겠는데 막상 스스로 하려니 막막할 때가 있었을 것이다.

이 책은 그렇지 않다. 단계별로 줄거리 구조가 왜 이렇게 잡히는지, 그럼 이 줄거리에서 어떤 부분을 어떻게 채워야 하는지, 상세한 예시와 함께 직접 만들어 나갈 수 있도록 알려준다. 창작에서 기술적인 부분과 창의적인 부분을 명확히 구분하여 어떤 부분을 기술적으로 접근해야 하고 어떤 부분을 창의성에 맡겨야 하는지도 알 수 있다.

게다가 이 책에는 다른 작법서와 다르게 신인 작가들을 직접 키워본 나의 노하우가 담겨 있다. 물론 작가 지망생과 신인 작가들을 가르친 경험을 토대로 쓰인 작법서도 많을 것이다. 그러나 나의 경우, 내가 만든 작가팀의 이름으로 작품을 내서 커리어에 손상이 가지 않는 수준의 작품을 만들어야 했다. 가르치는 것으로 끝나지 않

았다는 뜻이다. 진짜 '생초보' 작가들에게 피드백을 주면서 시중에 나오는 작품을 만들어 왔다. 따라서 초보 작가가 이야기를 만들 때 어디에서 어떻게 막히고, 어떤 부분을 어려워하는지, 그리고 그 문제를 어떤 방식으로 돌파해야 하는지에 관한 데이터가 많다. 앞으로 실제 작가팀에서 얻을 수 있는 실전 팁들을 본문 속에서 낱낱이 공개할 것이다.

그 외에도 이 책이 다른 작법서와 다른 점은 아주 많지만… 서론이 너무 길면 지루할 테니 얼른 창작 꿀팁이 가득한 세계로 들어가 보길 바란다. 내가 우리 팀 작가들에게 알려주는, 말하자면 '업계 비밀' 같은 내용이라서 시간과 돈이 아깝지 않을 것이다.

그럼 다들… 화이팅이다!

6단계

서브 라인 구성

7단계

세부 작업

강도별 분류

강 – 결말 및 중요 인물의 서사를 밝히거나, 전체적인 줄거리 해석이 있음

도깨비 · 사당보다 먼 의정부보다 가까운 시즌2 · 미스터 션샤인 · 해리포터 · 아이언맨 · 어벤져스 시리즈 · 진격의 거인 · 나루토 · 아케인

중 – 간단한 줄거리 스포일러나 인물 설명이 있음

에이틴 · SKY 캐슬 · 이번 주 아내가 바람을 핍니다 · 트와일라잇 · 범죄도시 · 가디언즈 오브 갤럭시 1 · 쌉니다 천리마마트 · 라스트 오브 어스 1

약 – 언급만 되거나 간략한 예시로 사용

커피프린스 1호점 · 더 글로리 · 부부의 세계 · 품위있는 그녀 · 극한직업 · 타짜 · 나의 X 오답노트 · 명탐정 코난 · 오란고교 사교클럽

매체별 분류

드라마, 웹드라마

도깨비 · 에이틴 · 사랑보다 먼 의정부보다 가까운 시즌2 · SKY 캐슬 · 커피프린스 1호점 · 더 글로리 · 이번 주 아내가 바람을 핍니다 · 미스터 션샤인 · 부부의 세계 · 품위있는 그녀

소설, 영화

해리포터 · 트와일라잇 · 범죄도시 · 극한 직업 · 아이언맨 · 어벤져스 시리즈 · 가디언즈 오브 갤럭시 1 · 타짜 · 나의 X 오답노트

애니메이션, 웹툰

진격의 거인 · 나루토 · 명탐정 코난 · 아케인 · 쌉니다 천리마마트 · 오란고교 사교클럽

게임

라스트 오브 어스 1

1단계

준비하기

줄거리 잡기의 개요

줄거리에 대한 오해

~~~~~~~   줄거리의 사전적 의미를 찾아보면 생각보다 신기하다. 바로, '줄거리'라는 단어 자체는 '시놉시스'나 '이야기'와 관련이 없기 때문이다! 아래는 '줄거리'를 검색했을 때 나오는 사전적 의미다.

1. 잎이 다 떨어진 나뭇가지.

2. 사물의 군더더기를 다 떼어 버린 나머지의 골자.

3. 잎자루, 잎줄기, 잎맥을 통틀어 이르는 말.

**출처: 표준국어대사전**

놀랍기 짝이 없다. '줄거리'는 그냥 잎이 없는 나뭇가지를 뜻하는

단어였다. 즉, 이야기에서의 '줄거리' 역시, '쭉 이어지는 하나의 줄기' 혹은 '군더더기 사건들을 제외한 메인 스토리'를 의미하는 말임을 알 수 있다.

'당연한 거 아니에요?'라고 묻는 사람도 있겠지만, "그 이야기, 줄거리가 뭐야?"라고 물어보면 꽤 많은 사람이 이야기를 주절주절 길게 설명하기 시작한다. 물론, 대중은 그럴 수 있다. 하지만 작가는 그러면 안 된다. 특히 자신의 작품을 설명할 때는 더더욱 그래선 안 된다. 줄거리는 잎이 다 떨어진 줄기다. 세부적인 사건을 뺀 줄거리를 설명해 보라고 했을 때, 잎 하나만 가져와서 "줄거리를 짰습니다"라고 말하면 안 된다는 것이다.

만약 누군가 드라마 〈도깨비〉의 줄거리를 나에게 물어본다면, 나는 이렇게 설명할 것이다. "도깨비 몸에 꽂힌 칼을 도깨비 신부가 빼줘야 하는 이야기야." 여기서 주인공 지은탁(배우 김고은)이 조실부모하고 사고무탁한 것부터 설명을 하거나 "지은탁이 귀신을 보는 애거든? 그래서 그 귀신들이…"와 같은 이야기를 하면 안 된다. 그저 주인공들의 미션(목표)과 그것이 어떤 장애물을 가지고 있는지만 설명하면 된다. 그게 바로 줄거리이고 이야기의 '줄기'다. 그리고 난 이것을 'A라인'이라고 부른다. 이 명칭 자체에 힌트가 있다. A라인이 있으면 B와 C라인, 혹은 Z라인까지도 존재할 수 있다는 뜻이다. 이 책에서는 그중 가장 중요한 것, 바로 A라인과 그것을 구성하는 방법을 배워볼 것이다.

아마 책이 끝날 때까지 지겹도록 A라인에 대해 설명하고 그 중요성을 강조할 텐데, 그만큼 중요하다는 뜻이니 열심히 따라와 주길 바란다. 하지만 그전에, 줄거리 및 A라인과 떼놓을 수 없는 '캐릭터'에 대해서도 알아보자.

# 캐릭터 잡기의 개요

## 어떤 캐릭터가 필요한가

~~~~~~~ 이번에는 표준국어대사전에서 찾은 '등장인물'의 사전적 의미를 살펴보자.

[명사]

연극, 영화, 소설 따위에 나오는 인물.

우리가 알고 있는 사전적인 의미가 나온다. 어떤 이야기에 등장하는 인물을 '등장인물'이라고 한다. 당연한 소리다. 그렇다면 '캐릭터'의 사전적인 의미는 어떨까?

1. 소설이나 연극 따위에 등장하는 인물. 또는 작품 내용 속에서 드러나
 는 인물의 개성과 이미지.

 (예) 캐릭터가 강한 인물.

2. 소설, 만화, 극 따위에 등장하는 독특한 인물이나 동물의 모습을 디자
 인에 도입한 것. 장난감이나 문구, 아동용 의류 따위에 많이 쓴다.

 (예) 만화 캐릭터.

출처: 표준국어대사전

'캐릭터'는 작품 내용 속에서 인물의 '개성과 이미지'가 드러나는
것이라고 한다. 여기서 내 눈에 띄었던 것은 사전적인 의미가 아니
라 사전적인 의미 아래에 있는 '예시'였다. 우리는 예시 속 내용처럼,
강한 '캐릭터'를 만들어 이야기 속에 '등장'시켜야 한다. 그냥 인물을
만들면 안 된다. 캐릭터가 강하지 않으면 이야기가 재미없다는 소리
다. 그렇다고 해서 캐릭터가 꼭 '아이언맨'이나 '할리퀸'같이 특이한
색을 지닐 필요도 없다. 우린 이야기를 끌고 나가기 좋은 캐릭터를,
다시 말해 '이야기를 완성하는 데 가성비가 미친 초고효율 캐릭터'
를 어떻게 만드느냐에 집중해야 한다.

술자리나 식사 자리, 친구들과 어울려 놀 때를 떠올려 보자. 그 모
임에 꼭 있어야 하는 사람이 한두 명쯤은 있을 것이다. 또… 슬프게
도 그 모임에 가끔 없어도 크게 지장 없는 사람 역시 한두 명쯤은 있

을 것이다. 우린 후자가 아닌 전자의 특징을 살려 캐릭터를 만들어야 한다. 그 사람이 없으면 일이 진행이 안 되고, 술자리와 식사 자리가 재미없는 경우. 똑같이 홍대와 신촌을 가도 그 사람과 가면 뭔가 특별해지거나 기억에 남거나 꼭 재미있는 사건이 터지는 경우. 우린 그 사람을 '캐릭터가 강한 사람'이라고 칭할 수 있다. 그렇다. 우린 '캐릭터가 강한 캐릭터'를 만들어야 한다.

캐릭터가 먼저냐, 줄거리가 먼저냐

목표를 잊지 말자

〜〜〜〜〜 '캐릭터를 먼저 짜야 하냐, 줄거리를 먼저 짜야 하냐'라고 묻는다면 그것은 '원에는 시작이 없다' 혹은 '닭이 먼저냐 달걀이 먼저냐를 묻는 것과 같다'는 답을 하고 싶다. 캐릭터와 줄거리는 동시다발적으로 떠올리는 것이 가장 좋다. 이유는 간단하다. 잘 만들어진 캐릭터 구성은 자연적으로 A라인을 생성해 내기 때문이다. 반대로, 좋은 A라인이 있다면 이미 캐릭터의 핵심이 잘 갖추어져 있는 편이다. 그렇다면 이 두 가지를 어떻게 동시에 떠올릴 것인지가 궁금해질 것이다.

우선은 이야기를 만드는 목적과 이유, 목표를 먼저 고려해야 한다. 이야기 안의 목적·이유·목표가 아닌, 이야기의 외부적인 요소들을 말하는 것이다. 이 이야기를 공모전에 내야 하는지, 아니면 제작

사나 출판사에 제안해 볼 것인지, 편성과 출판이 이미 확정되었고 회사에서 원하는 컨셉과 톤 앤 매너가 있는지 등을 고려해야 한다. 웹소설 공모전에 제출할 원고라면 현재 웹소설 시장에서 어떤 소재와 컨셉이 잘 먹히는지 사전 조사가 필요할 것이고, 그런 류의 글을 자신이 잘 쓰고 잘 소화해 낼 수 있는지에 대해서도 검토해 봐야 한다. 이미 소설 출판을 위해 출판사와 계약이 되어 있다면, 출판사에서 제안한 초반 기획이나 원하는 방향성 등을 체크하여 이야기를 만들 준비를 해나가야 한다.

그다음부터는 우리가 알고 있는 '작가의 영역'으로 들어간다. '창의성'과 '번뜩이는 아이디어'가 필요한 시점이라는 뜻이다. 자신이 쓰려고 하는 이야기와 관련해서 레퍼런스 작품을 찾아보다가 영감을 받을 수도 있고, 회사 쪽에서 제안한 기획 의도나 컨셉을 보고 떠오른 과거에 겪었던 기묘한 사건들도 있을 것이다. 또 이미 있는 원작을 리메이크하는 상황이라면 그 원작으로부터 받았던 느낌을 떠올려 볼 수도 있다. 이러한 구상 과정이 어느 정도 진행되었다면, 본격적으로 줄거리와 캐릭터를 만들 준비를 마쳤다고 할 수 있다.

철수와 영희

각 단계의 끝에서는 '연습하기'를 통해 이야기의 캐릭터와 줄거리를 단계별로 함께 만들어 갈 것이다. 우선, 내가 임의로 설정한 캐릭터의 정보는 아래와 같다.

— **남자 주인공:** 철수

— **여자 주인공:** 영희

— **관계:** 헤어진 지 n년 된 연인

— **이야기의 시작:** 두 사람의 재회

캐릭터를 직접 만들어 가는 과정이 귀찮거나 버겁다면, 그냥 이 책에서 만드는 '철수와 영희'의 사례를 즐겨도 된다. 그러나 캐릭터

와 줄거리를 만드는 과정을 본격적으로 공부하고 싶다면, 철수와 영희 이야기를 예시로 참고하면서 자신만의 캐릭터와 줄거리를 설정해 보자. 정민과 연지, 진혁과 은정, 지호와 예슬, 찰스와 스테파니, 사스케와 사쿠라, 론과 헤르미온느, 삥뽕이와 뽕뽕이 등 자유롭게 설정하면 된다. 관계 역시 꼭 연인이 아니어도 좋다. 모자, 부녀, 친구, 원수, 사촌, 직장 상사와 부하 직원 등 다양한 관계를 떠올려 보자. 나보다 훨씬 재미있는 인물과 관계를 만들어 보길 바란다.

2단계

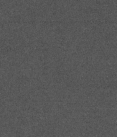

**어떤 이야기를
하고 싶은가**

A라인이란

스토리 창작의 '레시피'

작가로 생활하다 보면 '내 이야기 진짜 재미있는데. 이거 쓰면 대박일 텐데'라며 자신의 재미있는 '썰'이나 경험을 들려주는 사람을 정말 많이 만난다. 물론 도움이 되는 경우도 있지만 대부분은 실질적인 도움이 그리 많이 되지 않는다. 재미있는 썰이나 경험만으로 이야기 하나가 완성된다면 작가라는 직업은 존재하지 않을 것이다.

재미있는 썰이나 경험은 그저 소금, 고춧가루, 설탕 등의 조미료 같은 요소다. 물론 요리를 하는 데 이런 조미료들도 없어서는 안 될 존재이긴 하다. 또 한 가지, 조미료만큼 중요한 것이 재료다. 새우, 닭고기, 돼지고기, 각종 채소 등. 하지만 재료와 조미료만으로는 요리가 탄생하지 않는다. 우리에게는 '레시피'가 필요하다.

재료와 조미료를 갖췄으면, 소금은 얼마나 넣고 닭고기는 어떻게 손질하며 몇 분 동안 어떤 방법으로 조리해야 하는지를 알 수 있는 '레시피'가 필요하다. 이 레시피가 이야기로 따지면 A라인이다.

'누구와 누구가 만나서 벌어지는 어떠한 사건'

이것이 A라인의 큰 틀이다. 여기에 자신이 만든 캐릭터와 사건을 넣으면 된다. 물론 어떤 캐릭터와 어떤 사건을 넣을지에 대해서도 공부와 연구를 열심히 해야겠지만 말이다. 우리에게는 이미 '철수'와 '영희'라는 캐릭터가 있으니 기본적으로 아래와 같이 큰 줄기를 잡고 시작해 보겠다.

'헤어진 연인인 철수와 영희가
카페에서 우연히 만나게 되는 이야기'

물론 이 책이 끝날 때쯤에는 다른 이야기로 바뀌어 있을 수도 있다. 또한 여러 요소가 많이 추가되거나 변경될 수도 있다. 여러분도 본인이 만든 캐릭터와 줄거리를 토대로 A라인의 틀을 함께 잡아보길 바란다.

말 잘하는 친구들

재미있는 이야기에는 '이것'이 있다

주변에 말을 '기깔나게' 잘하는 친구가 한두 명쯤은 있을 것이다. 그 친구들을 잘 관찰해 보자. 대체 어떤 식의 화법을 쓰길래 순식간에 여러 명을 집중하게 만들 수 있는지 말이다.

'갑자기 소나기가 내려서 편의점 갔다 오는 길에 쫄딱 젖게 된 이야기'가 있다고 치자. 여러분은 친구들에게 이 이야기를 어떻게 들려줄 것인가?

"편의점에 가려고 나왔는데, 갑자기 소나기가 내려서 완전히 젖었지 뭐야"라고 한다면 여러분은 작가를 하는 데 좀 더 많은 노력이 필요할지도 모른다.

그런데 "알지? 내가 비 진짜 싫어하는 거. 근데 며칠 전에 말이야…"라고 시작한다면 벌써부터 흥미가 돋는다. 이미 말 속에서 인

물의 캐릭터가 설정되었기 때문이다. '비를 싫어하는 주인공'의 여정을 따라갈 준비를 해야 한다는 점이 청자에게 무의식적으로 전달된다. 이야기를 더 들어보자.

> "배가 고파서 편의점에 가려고 했어. 요즘 재정난이라 배달시켜 먹긴 좀
> 부담스러웠거든."

주인공의 미션과 계기가 명확하게 설정되는 문장이다. 이로써 우리는 '비 맞기를 싫어하는 주인공이 편의점에 음식을 사러 간다'는 상황을 알게 되었고, 주인공이 현재 재정난에 시달리고 있다는 사실까지 습득했다.

> "마침 날씨도 쨍쨍하더라고. 우리 집에서 편의점까지 좀 걸리잖아. 산책
> 겸 천천히 걸어가려고 했지."

주인공이 목표를 이루는 데 장애물이 없다는 것을 확인한 순간이다. 거리가 좀 있긴 해도, 걸어서 갈 수 있는 거리이며 날씨마저 좋다는 정보를 얻는다. 그러나 이미 우리는 앞에서 주인공이 '비를 싫어한다는 점'을 의식적으로 언급하며 이야기가 시작되었다는 것을 알고 있다. 비를 싫어한다는 서사를 무의미하게 꺼낸 게 아니라면, 청자는 이미 그의 여정에 '비 내림'이 필수적으로 포함되어 있으리라

고 예상한다. 그러니, 현재 장애물이 없는 상황에서도 긴장의 끈을 놓지 않고 계속해서 이야기를 들을 수 있는 것이다.

"근데 딱 나오자마자 갑자기 천둥이 치대? 마른하늘에. 근데 비는 안 왔어. 그런 경우 있잖아. 비 안 오는데 마른하늘에 천둥 치는 경우."

예상대로, 긴장감을 조성하는 이벤트가 하나 등장한다. 주인공은 비를 싫어하는데, 비와 아주 밀접한 관련이 있는 천둥이 쳤다는 정보를 얻었기 때문이다.

"편의점에 도착해서 나는 1 + 1 도시락을 샀지."

주인공이 목표의 중간지점까지 잘 도달했음을 알 수 있다. 이제 주인공은 집에 돌아가기만 하면 된다. 하지만 청자들은 천둥이 쳤는데 비가 아직 안 왔다는 지점에 의문을 얻고, 긴장감을 갖는다. 이미 화자가 비를 싫어한다는 점을 이야기 초반부에 명확히 언급했기 때문이다. 이를 '복선'이라고 한다.

"그리고 편의점에서 나와 몇 걸음 걸은 순간! 진짜 순식간에 주변이 어두워지면서 빗줄기가 내 정수리를 미친 듯이 때리기 시작하는 거야."

주인공에게 위기가 닥쳤다. 이때부터 청자는 본격적으로 주인공에게 벌어진 일들이 궁금해지기 시작한다. '비가 와서 다시 편의점으로 돌아갔을까? 가서 우산을 샀을까? 게다가 비가 추적추적 내리는 것도 아니고 정수리를 강타했다고 하니… 옷이 젖는 것은 순식간이겠지!' 등의 추측과 상상을 하며. 게다가, 우린 앞에서 주인공이 재정난에 시달리고 있다는 사실을 이미 들은 상황이다. 그렇다면 이런 추측도 해볼 수 있다. '우산 살 돈은 챙겼을까?'

"우산에 돈 쓰기 싫었거든. 막 달리기 시작했어…."

주인공은 위기를 달리기로 극복하기로 했다. 그래서, 과연 어떻게 되었을까? 뒷부분이 너무나도 궁금해진다.

"근데 난 거기서 비가 더 세게 올 줄 몰랐어. 정수리가 아플 지경이 돼서야 집에 도착했어. 엘리베이터에 타서 거울을 보는데, 옷이고 뭐고 다 젖었지. 당연하게도."

이로써 주인공이 편의점을 다녀오다가 소나기를 맞은 이야기의 끝이 보인다. 여기서 "집에 와서 도시락을 열어보니까 뛰어서 그렇기도 하고 비도 많이 와서 음식이 다 젖었더라…"라는 후일담이 추가된다면 더욱더 기억에 남는 이야기가 될 수 있을 것이다.

위의 이야기에서 화자는 인물, 미션, 그리고 장애물을 동시에 예고하며 이야기를 풀어나간다.

— **인물**: 비를 맞기 싫어하고, 돈이 없음
— **미션**: 편의점에 가서 도시락을 사야 함
— **장애물**: 소나기가 내림

앞의 '소나기가 내려서 쫄딱 젖음'보다 훨씬 더 풍성한 이야기가 되었다. 이렇듯 우리는 줄거리와 A라인, 그리고 캐릭터를 구체적으로 잡아야 한다. 인물, 사건, 미션, 장애물이 뭔지 설정해야 한다는 의미다.

여기서 줄거리는 '비를 싫어하는 주인공이 도시락을 사러 가는데 소나기가 내린 이야기'가 될 것이고, A라인은 '주인공은 과연 편의점에서 무사히 도시락을 사올 수 있을까?'가 될 것이다(A라인 설정에 관해서는 뒤에서 구체적으로 다루겠다). 주인공 캐릭터에는 '돈이 없고, 편의점을 가야 하고, 비 맞기를 싫어한다'라는 설정이 들어갈 것이다.

이와 같이 줄거리와 A라인, 캐릭터 설정에 대한 기본적인 느낌을 익혔다면, 다음은 초보 작가들과 작가 지망생들이 자주 헷갈려 하는 개념을 알아볼 차례다.

2-3

기획 의도 쓰기

4단계 실천법

~~~~~~~ 캐릭터와 줄거리 창작법을 익히는데 왜 갑자기 '기획 의도'가 등장하는지 의아한 사람도 있을 것이다. 하지만 먼저 기획 의도가 무엇인지 잘 파악해야만 헷갈리지 않고 캐릭터와 줄거리를 창작할 수 있다. 기획 의도, 캐릭터, 줄거리를 분명히 구분하는 것이 중요하기 때문이다.

'기획 의도'라고 하면 대부분 거창한 말들을 떠올린다. 내가 자주 봐온 초보 작가, 작가 지망생들이 쓴 기획 의도는 어땠는지, 그 사례를 살펴보자.

— 책임은 없고 권리만 요구하는 요즘 세대에 경고한다.

— 기성세대의 그리움을 드라마에 담아본다.

— 세상은 다양한 사람들이 모여 사는 곳이고, 우리는 서로를 이해해야 한다.

위의 기획 의도는 실제로 내가 작가팀의 작가를 모집할 때 받았던 대본이나 기획안에 있는 내용을 조금씩 각색한 것이다. 이와 같은 기획 의도가 엄-청 많다. 그리고, 이 기획 의도에 따라 비슷한 내용들도 정말 많다! 즉, 흔해 빠졌다는 것이다.

사람들은 기획 의도를 너무 거창하게 뽑으려는 경향이 있다. 특히 신인 작가일수록 그렇다. 작가가 되고 싶은 사람들은 대부분 크게 영향받은 작품이나 작가가 있는 편이다. 따라서 작품을 처음 쓸 때 자신에게 영향을 준 작품이나 작가를 떠올리게 되고, 첫 작품부터 좋아하거나 선망하는 대작과 비슷하게 쓰고 싶어서 이런 상황이 발생한다.

하지만 대작은 대작이다. 〈해리포터〉 시리즈나 〈진격의 거인〉, 〈불과 얼음의 노래〉 같은 작품을 내려면 수많은 수련과 연습, 그리고 실패의 시간을 겪어야 한다. 그것을 겪지 않고 먼저 대작을 내려고 하면 안 된다. 물론 처음부터 히트작을 만들어 내는 '천재'들이 있긴 하다. 하지만 가슴에 손을 얹고 생각해 보자. '나는 그런 천재들의 범주에 속하는가?' 너무 팩트 폭행을 하는 것 같아 마음이 아프지만 어쩔 수 없다. 나 역시 천재가 아니기 때문에 이 과정과 실패를 겪어 봤다.

그럼 천재가 아닌 우리는 무슨 기획 의도를 써야 할까? 기획 의도는 거창한 사회적 메시지 같은 문장을 담으려고 애쓰면 안 된다. 기획 의도는 말 그대로 이 글을 쓰는 '의도'이다. 스마트폰은 핸드폰에 여러 스마트한 기능을 담아 편리하게 쓰기 위해 만든 것이고, 물컵은 물을 담아 마시기 위해 만든 것이다. 로션은 건조한 피부에 보습을 하기 위해 만든 것이고 공책은 무언가를 쓰기 위해 만든 것이다. 그러니까 기획 의도는 그냥 기획 '의도'다. 즉, '작가가 이 글을 쓰는 이유'다.

아래 대화는 우리 팀의 막내 작가와 나의 메신저 대화를 보기 편하게 재구성한 것이다.

| 막내 작가 | 도대체 기획 의도는 어떻게 쓰는 거예요? |
|---|---|
| 나 | 그냥 써. |
| 막내 작가 | ㅠㅠ 알려주세요, 제발. |
| 나 | 세상을 향해 소리치고 싶은 너의 외침을 써! |
| 막내 작가 | ;;; |
| 나 | 알았어. 알려줄게. |
| 막내 작가 | 네! |
| 나 | 자, 기획 의도 쓰는 방법. |

첫째, 네 작품을 친구에게 소개할 때 설명해 줄 법한 말들을 막 써. 친구한테 말하듯.

둘째, 위에서 말한 것 중에 가장 그럴싸하고 전체를 관통하는 말을 골라.

셋째, 고른 것들을 예쁜 말로 포장해.

넷째, 짠. 완성.

허무맹랑하고 어이없는 대화처럼 보일지 몰라도, 이 방법으로 막내 작가는 기획 의도 써내기에 성공했다. 한 가지 예시로, 내가 집필한 웹드라마 〈에이틴〉에 적용하면 다음과 같다.

**첫째, 그냥 막 내뱉기**

"왜 10대가 '좋을 때'인데? 하여튼 '청춘 무새'들. 맨날 청춘 청춘~ 아프니까 청춘이다~ 그때는 그럴 때다~ 그때가 제일 고민 없을 때다~ 뭐 이런다니까. 자기들도 10대 때 힘들어서 중2병 와놓고, 왜 10대물은 10대가 아니라 10대를 지난 사람들이 추억하기 좋은 학원물밖에 없는 건데?!"

**둘째, 그럴싸한 것 고르기**

"본인들도 10대일 때 힘들어 놓고 이제 와서 그때가 제일

고민 없을 때라고 하는 것은 어불성설이다."

**셋째, 예쁜 말로 포장하기**
"10대에 고민이 없을 수가 없다. 10대를 처음 겪는 사람들
에게 10대일 때가 제일 좋을 때라고 말하는 것이 과연 위로
가 될까?"

**넷째, 완성**
"고민 없을 나이라고 하기엔… 모든 순간이 너무 진심이었
으니까."

이것이 내가 기획 의도를 쓰는 방법이다. 여기서부터 캐릭터와
줄거리 창작이 시작된다. 우선 캐릭터는 10대여야 하고, 고민이 많
아야 한다. 줄거리는 10대들이 많이 하는 고민 중에서 아이데이션
(구상)하여 골라볼 수 있을 것이다. 대표적으로는 친구 관계, 진로,
연애 등이 있겠다. 이렇게 탄생한 캐릭터들이 웹드라마 〈에이틴〉의
'도하나, 김하나, 여보람'이다. 각각의 캐릭터들은 서로 다른 고민을
가지고 있지만 그 대부분을 정말 10대 학생일 때만 할 수 있는 고민
으로 설정했다.
추가 조사를 위해 10대일 때 가장 많이 하는 고민의 종류를 모 학

교에 가서 설문해 보았을 때, 학생들은 진로와 친구 관계를 가장 많이 꼽았다. 따라서 나는 기존의 줄거리를 다시 섬세하게 정리했다. 10대들은 주체성과 가치관을 확립해 나가며 자아와 정체성을 찾는 과정을 필연적으로 겪기 마련이고, 이 과정에서 자신과 비슷한 친구들, 자신과 다른 친구들을 구분해 나간다는 결론을 내렸다. 여기에 관련된 대중적인 소재로는 이름이 같아서 벌어지는 일들이나 누가 누군가를 따라 하면서 벌어지는 갈등이 있었다. 이 요소가 〈에이틴〉의 주요 소재로 쓰였다. '이름이 같은 도하나와 김하나가 연애와 진로에서 애매하고 묘한 텐션을 유지하는 친구 사이'라는 컨셉이다.

하지만 여기에서 그치면 안 된다. 기획 의도를 쓰고 캐릭터와 컨셉을 설정했지만 우린 아직 줄거리를 만들지 않았다. 이야기를 관통하는 줄거리는 어떻게 써야 할까? 다음 단계에서 함께 알아보자.

# A라인 구분하기

### 물음표가 있어야만 A라인

～～～ '특이한 캐릭터 설정' 혹은 '자신의 재미있는 썰에서 출발하는 1화 스토리' 등은 줄거리가 아니다. 줄거리에는 주인공의 확고한 미션과 목표, 그와 관련한 장애물이 있어야 한다. 그리고 주인공이 목표를 달성할 수 있을지에 대한 궁금증으로부터 시작하는 것이 A라인이다.

드라마 〈SKY 캐슬〉로 예를 들어보겠다. 사람들에게 〈SKY 캐슬〉의 줄거리가 뭐냐 물으면 '과도한 입시 경쟁으로 인한 비극적인 이야기'라든지 '부자들이 스카이 캐슬에 살면서 벌어지는 이야기'와 같이 설명한다. 이것은 '기획 의도' 혹은 '이야기의 컨셉'이지, 줄거리가 아니다. 〈SKY 캐슬〉의 줄거리는 '자신의 딸을 서울의대에 보내야 하는 한서진이 비밀스러운 과외 선생 김주영과 부딪히며 일어나는

이야기'이다. 여기서 A라인은 '과연 예서는 서울의대에 갈 수 있을 것인가?' 혹은 '김주영 선생은 파멸할 것인가?'가 된다.

A라인, 그리고 줄거리는 이야기를 한 문장으로 설명할 수 있는 '로그라인'이자 시청자와 독자들이 이 이야기를 끝까지 보게 만드는 '궁금증'이 담겨 있다. 즉 줄거리와 A라인에는 '물음표'의 요소가 붙어 있어야 한다는 의미다. 앞에서 언급했듯, '기획 의도를 쓰고 캐릭터와 컨셉을 설정했지만 우린 아직 줄거리를 만들지 않았다'라고 했던 이유가 이제는 이해될 것이다. 앞의 단계에서 멈춘다면 〈SKY 캐슬〉의 '과도한 입시 경쟁과 부자들'이라는 기획 의도와 컨셉만 남게 될 것이고 '김주영 선생님'이라는 존재나 '한서진의 목표와 목적'이 생성되지 않는다.

다른 예를 살펴보겠다. 아래는 줄거리의 잘못된 예시들이다.

— 악독한 개인 과외 선생의 이야기

— 가슴에 칼이 꽂힌 도깨비의 이야기

— 재벌이지만 성격이 개차반인 천재의 이야기

— 부모를 잃고 고아가 되었지만 노력 천재가 되는 닌자 이야기

— 아이들만 들어갈 수 있는 디지털 세상과 디지털 몬스터의 이야기

— 한 꼬마 마법사가 기차를 타고 마법 세계로 가는 이야기

— 거인이 인간을 잡아먹는 세상의 이야기

─ 거미에 물려서 영웅이 되어버린 청소년의 이야기
─ 천출로 태어나 미국에서 새로운 신분을 얻어 조선으로 돌아온 한 남자의 이야기

어디서 많이 본 것 같은 내용인가? 그렇다. 위의 문장들은 모두 유명한 작품들의 컨셉이나 테마, 캐릭터 설정이다. 그리고 이것들은 모두 줄거리라고 부를 수 없다. 하지만 대부분의 신인 작가들에게 줄거리를 짜오라고 하면 이와 비슷한 방식으로 가져오는 경우가 많다. "이건 줄거리가 아니라 컨셉이나 캐릭터 설정 같은 거야"라고 말하면 갈피를 잡지 못하는 경우도 많다.

그렇다면 위의 작품들을 다시 제대로 된 줄거리로 적어보자.

─ 딸을 서울의대에 보내야 하는 곽미향, 학생과 가정을 망치려는 김주영 선생이 대적하는 이야기
─ 불멸의 삶을 끝내주길 기다리는 도깨비와 그 삶을 끝낼 수 있는 도깨비 신부의 러브스토리
─ 성격이 개차반인 재벌이 사람을 구해야 하는 히어로가 되면서 벌어지는 이야기
─ 모두에게 미움받는 고아가 '호카게(마을 이장)'가 되기 위해 고군분투하는 이야기

46

— 선택받은 아이들이 디지털 세계를 위협하는 악당을 물리쳐 세상을 구하는 이야기
— 최강 어둠의 마법사를 물리쳐야 하는 선택받은 꼬마 마법사 이야기
— 엄마가 거인에게 잡아먹혀서 복수하기 위해 모든 거인을 구축해(몰아내) 버리겠다는 한 소년의 이야기
— 소중한 사람들을 위해 신분을 숨기고 가난하게 살면서 몰래 히어로 활동을 하는 10대 남자 이야기
— 천출이지만 미국 군인 신분이 된 한 남자와, 모두에게 아낌을 받지만 몰래 의병 활동을 하는 귀족 여인의 러브스토리

위의 문장과 이전에 봤던 문장을 비교해 보면, 확실히 줄거리와 컨셉, 테마, 기획 의도의 차이를 알 수 있을 것이다. 컨셉과 테마, 기획 의도로는 절대 이야기가 굴러가지 않는다. 예를 들어 '악독한 개인 과외 선생의 이야기'는 악독한 개인 과외 선생이 개과천선하는 이야기가 될 수도 있고, '가슴에 칼이 꽂힌 도깨비의 이야기'는 도깨비가 미쳐 날뛰는 이야기가 될 수도 있다. 한 꼬마 마법사가 기차를 타고 마법 세계로 가서 어둠의 마법사가 될지, 학자가 될지, 마법 장난감을 만드는 발명가가 될지 모르는 일이다.

하지만 줄거리는 변하지 않는 단 하나의 흐름이어야 한다. 이야기의 디테일과 결말 등은 달라질 수 있어도, 잘 잡힌 줄거리 하나로 이야기가 쭉쭉 뻗어나가야 하기 때문에 이야기 자체가 바뀔 수 있

는 문장은 줄거리라고 부를 수 없다.

이제 위의 줄거리들을 A라인으로 바꿔보겠다. A라인은 독자와 시청자가 궁금증을 갖고 끝까지 보게 만드는 어떠한 것, 그리고 물음표로 끝나는 구성이어야 한다.

— 과연 김주영 선생은 파멸할 것인가? / 예서는 서울의대에 갈 수 있을 것인가?
— 도깨비와 도깨비 신부의 사랑은 이루어질 것인가? / 도깨비는 결국 죽을 것인가?
— 재벌 싸가지 히어로는 정말 악당을 물리치고 진정한 히어로가 될 수 있을 것인가?
— 힘이 봉인된 '인주력' 고아는 모두에게 존경받는 '호카게'가 될 수 있을 것인가?
— 선택받은 아이들은 악당을 물리쳐서 디지털 세계를 구할 수 있을 것인가?
— 꼬마 마법사는 최강 어둠의 마법사를 물리칠 수 있을 것인가?
— 소년은 엄마의 복수를 할 수 있을 것인가? (거인을 모조리 다 없앨 수 있을 것인가?)
— 미국 군인 신분의 조선인과 의병 활동을 하고 있는 귀족 여인의 사랑은 이루어질 수 있을 것인가?

모두 잘 만들어진 명작이기 때문에 아주 쉽고 명확한 A라인이 탄생한다. 그리고 생각보다 기획 의도와 거리가 멀어 보이는 A라인도 보인다. 왜 이런 상황들이 발생하는 것일까? A라인에 대해 더 자세히 들여다보면 그 답을 알 수 있다.

# A라인은 왜 중요한가

## 마지막까지 살아남을 무기

작가들은 대부분 자신이 만든 스토리를 통해 전달하고 싶은 메시지가 분명한 편이다. 하지만 메시지에서 좋은 A라인을 뽑아낼 땐 매우 힘들어한다. 특히 앞에서 설명한 컨셉, 테마, 간략한 캐릭터 설정 같은 요소를 A라인으로 착각한 상태로 이야기를 만들어 나가다가 집필 도중 창작이 꽉 막히는 경우도 많다. 예를 들어 가슴에 칼이 꽂힌 도깨비라는 설정만 봐도 그렇다. 도깨비라는 캐릭터 설정만으로는 무한하게 다양한 이야기를 만들어 낼 수 있기 때문에 초보 작가라면 이 과정에서 갈피를 잡지 못할 수 있다.

히어로물을 예시로 설명해 보겠다. 히어로물의 대부분은 '진정한 히어로란 무엇인가?'라는 주제 의식을 담고 있다. '주변의 소중한 사

람을 지키는 것이 히어로다'라든지, '자신을 희생할 수 있는 사람이 진정한 히어로다'라는 식으로 나뉠 수 있지만, 전체적인 틀은 같다. 독자와 시청자에게 '히어로란 무엇인가?'에 대한 질문을 던지는 것이다. 하지만 여기서 A라인을 뽑기에는 너무나도 먼 길을 걸어가야 한다. 내가 보여주고자 하는 히어로는 어떤 히어로이며, 이 사람은 어떤 성격을 가지고 있어야 하고, 어떤 장애물과 어떤 장점이 있어야 하며, 어떤 빌런이 나타나야 앞서 설정한 것들을 극대화할 수 있는지…. 이런 요소를 모두 정해야 한다. 동시에, 이를 통해서 줄거리와 A라인도 뽑아야 한다. 그러니, 이야기가 한 줄로 똑바로 걸어갈 수가 없는 것이다. 가능성이 다양하고 경우의 수도 너무 많다.

기획 의도인 '히어로란 무엇인가?'만으로 집필을 시작했을 때 벌어지는 일이 바로 이와 같다. 이야기가 중구난방이 될 수 있다는 것. 캐릭터, 컨셉과 테마만 갖고 진행할 때도 마찬가지다. 기차를 타고 마법 세계로 떠나는 꼬마가 어떤 사람이 될지 모르는 일이고, 거인이 사람을 잡아먹는 세계관 속에서 주인공인 소년이 무슨 목적을 가지고 무슨 장애물을 만나며 어떤 여정을 이어갈지도 모르는 일이다. 그러나 명확한 A라인이 있다면, 자신의 캐릭터를 가장 매력적으로 돋보이게 만들 힘이 생기고 말하고자 하는 메시지를 가장 강렬하게 전달할 수 있는 거름이 된다.

A라인은 모든 콘텐츠에서 가장 중요한 힘이다. 물론 A라인 외에

도 콘텐츠의 흥행에 크고 작은 영향을 주는 요소는 아주 많다. 출판되는 책의 경우에는 표지가 매우 중요하고, 웹툰은 그림체가 중요하다. 영화와 드라마에서는 배우 캐스팅이 매우 중요하다고 볼 수 있겠다. 유명한 출판사에서 출판되거나, 유명한 작가가 썼거나, 영화의 연출이 기가 막히거나, 드라마의 색감이 죽여주거나 하는 요소들이 바로 콘텐츠의 흥행에 크고 작은 영향을 주는 요소일 것이다.

하지만… 모든 스토리텔링 콘텐츠에서 가장 중요한 건 단연 A라인, 즉 줄거리라고 나는 아주 자부하며, 확신을 갖고 말할 수 있다. 그림체가 별로지만 어쩐지 계속 보게 되는 웹툰, 표지가 이상하지만 재미있다고 입소문을 탄 소설, 배우는 처음 보지만 왜인지 엄청나게 흥행한 영화와 드라마… 이 모든 것은 잘 만든 A라인에서 시작한다. 재미없는데 성공한 작품을 본 적 있는가? 배우나 표지, 그림체 하나로 성공한 작품을 본 적 있는가? 부가적인 요소들이 좋아서 흥행에 더욱더 박차를 가하는 경우는 있지만, 부가적인 요소들이 재미없는 스토리마저 커버하는 경우는 없다.

이야기는 무조건 줄거리가 재미있어야 하고, 그러려면 아주 잘 짜인 A라인이 있어야 한다. 그렇다면 생각해 보자. 과연 자신의 이야기에 A라인이 존재하긴 하는가? 존재한다면, A라인이 선명하고 분명한가? 재미있는가? 여러분이 독자나 시청자라면, 이 줄거리 하나로 이야기를 끝까지 물고 늘어질 수 있겠는가? 궁금해서 손에서 책을 놓을 수 없거나, 한 편만 보고 자려고 했던 드라마나 영화를 끝

까지 틀어놓게 되는 그런 A라인인가?

　이렇게 냉정한 질문들을 던져보았을 때 자신이 없다면, 여러분의 이야기 속엔 A라인이 존재하지 않거나 혹은 재미없는 A라인이 담겨 있을 것이다. 혹은… A라인이 맞는지 아닌지 자체가 헷갈리는 상황일 수도 있다! 하지만 이 책을 계속 읽어나가며 A라인을 구축하다 보면 위의 질문들에 하나씩 대답할 수 있는 순간이 올 테니 너무 걱정하지 말자.

연습하기

# 기획 의도 쓰기

앞의 연습하기에서 만든 캐릭터인 '철수'와 '영희'를 토대로 기획 의도를 설정해 보자. 맨 처음 설정한 기본 사항은 다음과 같았다.

— **남자 주인공**: 철수

— **여자 주인공**: 영희

— **관계**: 헤어진 지 n년 된 연인

— **이야기의 시작**: 두 사람의 재회

이야기의 세부적인 내용까지 전부 표현할 수 없기에 다소 간략하게 진행되겠지만, 여러분은 훨씬 촘촘하고 세세하고 치밀하게 이야기를 써내려 가길 바란다. 우선 이번 단계에서는 기본적으로 '철수

와 영희' 이야기의 토대를 잡아보겠다.

'헤어진 연인인 철수와 영희가 카페에서 우연히 만나게 되는 이야기'

그리고 2-3의 방법대로 기획 의도를 설정해 보자.

### 첫째, 그냥 막 내뱉기

"연애를 여러 번 해봤지만, 헤어진 남녀가 다시 만나는 건 미친 짓이야. 그럴 수가 없지. 헤어지는 게 한 번이 어렵지, 두 번이 어렵냐. 물론 도파민이 분비되어서 서로 껴안고 뽀뽀할 땐 좋겠지만, 막상 이전에 헤어졌을 때와 같은 문제에 도달하게 되면 이미 학습된 부정적 이미지들이 떠올라서 돌아갈 수 없을 거야."

### 둘째, 그럴싸한 것 고르기

"헤어졌던 연인이 다시 헤어지는 이유는, 이미 학습된 부정적인 이미지가 있기 때문이야. 이번에는 다를 수 있겠지만, 이미 뿌리 깊게 박힌 그 사람의 이미지가 다를 수도 있는 가능성을 막는 것이지."

### 셋째, 예쁜 말로 포장하기

"너였어서 다시 만났을 테고, 너이기 때문에 다시 헤어지
는 것."

### 넷째, 완성

"아무것도 몰랐더라면 행복했을 이야기, 하지만 많은 것들
을 알고 있기에 똑같은 결말을 맺는 이야기." (한 번 헤어진 남
녀는 다시 만날 수 없다!)

　다시 강조하지만 작가가 하고 싶은 말이 분명해야 A라인과 캐릭
터를 잡는 과정에서 혼란이 오지 않는다. 위처럼 기획 의도를 잡고
간다면, 철수와 영희는 헤어진 연인이라는 타이틀을 얻고, 우연히
어딘가에서 다시 만나게 될 것이다. 철수와 영희 중 한 명은 상처를
받은 쪽일 테고 한쪽은 상처를 준 쪽이 될 것이다. 나는 임의로 영희
를 상처받은 쪽으로 설정해 보도록 하겠다. 그렇다면 철수의 잘못은
무엇일지도 상상해 볼 수 있다. 바람을 피웠거나, 죽을병에 걸렸지
만 거짓말을 해서 헤어졌다거나….
　우선은 이렇게만 세팅해 놓고 다음 단계로 넘어가 보자. 뒤에서
단계별로 구체화시켜 나갈 계획이지만, 여러분은 지금 생각나는 요
소들을 마구 적어놔도 좋다. 아이디어는 다다익선이니 말이다.

# 3단계

# A라인의 공식과
# 모티브 캐릭터

# A라인의 공식

## 미션 그리고 장애물

지금부터는 A라인을 만드는 공식을 알아볼 것이다. 앞에서 A라인에는 '물음표'가 필요하며, 주요 인물의 미션 또한 중요하다고 설명했다. 미션이 이루어지기 쉽다면 물음표는 만들어지지 않는다. 예를 들면, '주인공이 과연 물을 마실 수 있을까?'라는 미션은 이루기 쉽기 때문에 물음표가 성립하지 않는다. 즉, 이것은 A라인이 될 수 없다는 말이다. 주인공은 그냥 정수기에 가서 물을 담아 마시면 된다.

하지만, 여기에 장애물이나 물을 마실 수 있는 열악한 조건 등이 생긴다면 이야기는 완전히 달라진다. 주인공이 사막 한가운데에 있다면? 그래서 이 사막에서 오아시스를 찾아다니는 이야기라면? 혹은 주인공이 '오징어 게임' 같은 서바이벌 게임에 참가를 했는데, 물

을 마시기 위해서 나머지 경쟁자를 모두 죽여야 한다면? 혹은 세상이 멸망한 포스트 아포칼립스 세계에서 물 공급을 막고 있는 악당이 있다면? 벌써부터 이야기가 궁금해진다.

다시 말해, A라인에는 미션과 그것을 방해하는 장애물이 꼭 필요하다. 장애물은 인물(악역, 빌런)이 될 수도 있고, 세계관이 될 수도 있다. 혹은 다른 무언가도 얼마든지 가능하다! 주인공의 미션을 막을 수만 있다면 말이다. 이를 공식으로 표현하면 아래와 같다.

주인공의 미션 + 장애물 = ? (과연 어떻게 되는 걸까!)

상반되는 두 가지 요소(미션과 장애물)를 더했을 때, 결말이 쉽사리 상상되지 않는 문장(물음표로 끝나는 문장)이 바로 A라인이다. 조금 더 자세하게 알아보자.

## 상반되는 캐릭터를 활용한 장애물

• •

첫 번째 경우는 바로 캐릭터가 상반되는 경우이다. 두 인물이 상반되는 목표를 가지고 있는 A라인의 대표적인 사례로 히어로물이 있다. 주인공은 세상을 구해야 하고, 악역은 세상을 부숴야 한다. 각자 다른 목표가 상충하면서 서로가 서로에게 장애물이 된다. 이는

A라인이 1+1 행사로 들어온다는 뜻이다. 물론 히어로물이 아닌 다른 장르에서도 많이 찾아볼 수 있다. 애니메이션 〈명탐정 코난〉에서도 '코난(남도일)'은 자신이 사실 '남도일'임을 숨기고 여러 사건을 해결하면서도 검은 조직의 비밀을 파헤치고자 한다. 이렇게 되면, A라인이 금세 형성된다. '과연, 코난은 검은 조직을 물리치고 남도일로 돌아갈 수 있을 것인가?' 하지만 검은 조직 역시 남도일(코난)을 찾아내야 한다. 그러면 또 1+1으로 라인이 하나 더 생긴다. '검은 조직은 남도일을 찾아낼 수 있을 것인가?'이다. 이 경우에는 아래와 같은 공식이 탄생하게 된다.

주인공의 미션 + 빌런의 미션 = ? (과연 어떻게 될까!)

앞서 예시로 들었던 '물 이야기'를 이 공식에 적용해 본다면 어떻게 될까? 주인공은 반드시 물을 찾아야 하고, 물을 마셔야 한다. 하지만 이를 방해하는 어떤 인물이 있을 것이다. 장르별로 간단하게 공식을 사용해 보자면, 아래와 같다.

— **코믹, 시트콤**: 한여름에 물을 조금도 마시지 못한 주인공이 어떤 생수병을 발견한다. 하지만 평소 주인공에게 소소한 복수를 하고 싶었던 주인공의 친구가 생수병을 들고 달아난다. 숨막히는 추격전 시작! 과연 주인공은 물을 마실 수 있을 것인가?

— **히어로물:** 물을 마시지 못해 죽어가는 주인공과 아내, 그리고 물 공급을 막아버린 무자비한 어떤 단체의 우두머리. 주인공은 자신과 아내, 그리고 마을 사람들을 위해 우두머리를 제거해야만 한다. 과연 주인공은 우두머리를 없앨 수 있을 것인가?

— **드라마틱:** 물 알러지가 있는 주인공이 자살하기 위해 물을 찾아나서지만, 그를 살리고 싶은 어머니가 주인공을 미행하며 모든 물을 없애는 감동 실화(?) 눈물 콧물 줄줄 이야기. 과연 주인공과 어머니의 운명은 어떻게 될 것인가?

## 세계관이 장애물인 경우

· ·

두 번째 경우는 바로 '세계관이 장애물일 때'다. 악역이나 빌런이 아니라, 세계관 자체가 주인공에게 장애물로 작용하는 경우다. 대표적으로 '포스트 아포칼립스'의 좀비 세계관이 있다. 여기서는 주인공과 상반되는 미션을 가진 악역을 따로 넣어줄 필요가 없을 정도로 세계관의 장애물이 너무나도 강력하다. 물리면 좀비가 되어버린다는 시스템으로 인해, 주인공이 어떤 미션을 하기 위해서는 좀비부터 피해야 한다는 설정이 생기기 때문이다. (물론 악역을 넣어주면 더욱 풍성한 이야기가 된다.)

명작으로 유명한 게임 〈라스트 오브 어스〉의 1편 스토리를 살펴

보자. 좀비가 창궐한 세계관에서 주인공은 어린 딸을 잃는다. 그리고 시간이 오래 지난 뒤, 당시의 딸과 나이가 비슷한 한 여자아이를 만나게 된다. 이 아이는 좀비에게 물려도 좀비가 되지 않는 면역 체계를 가지고 있다. 주인공은 세상을 구할 백신을 만들기 위해 아이를 무사히 백신 연구소까지 데려가야 하는 미션을 부여받는다. 일반적인 세계 속의 이야기라면 상충하는 장애물로 빌런과 같은 요소를 잔뜩 넣어주어야 할 것이다. 하지만 포스트 아포칼립스에서는 그런 요소가 필요 없다. 그냥 드글거리는 좀비 떼 자체가 장애물이다. 주인공은 자신과 걸어다니는 백신 아이를 좀비로부터 지켜야 한다. 심지어 좀비가 되어버린 친구, 좀비 세상에서 약탈을 일삼은 무리, 강경한 국가 단체 등으로부터 지킬 수도 있어야 한다. 이를 '물 이야기'에 적용하면 다음과 같다.

— **포스트 아포칼립스 좀비물:** 며칠째 물을 한 방울도 못 마신 남자. 하지만 좀비가 득실거리는 이 구역만 지나면 물이 풍족한 마을로 갈 수 있다! 과연 남자는 좀비를 모두 피하고 제거해 가며 마을에 도달할 수 있을 것인가?

꼭 포스트 아포칼립스 좀비물이 아니어도 된다. 세계관 자체가 주인공에게 시련으로 다가오는 상태라면 뭐든 적용할 수 있다.

— **조선 시대:** 천출이라 하루에 한 병의 물만 허락된 소년. 가족들이 물을 마시지 못해 모두 죽고 혼자 남은 소년은, 신분을 위장하여 대량의 물을 훔치려고 한다! 과연 소년은 들키지 않고 물을 훔칠 수 있을 것인가?

— **우주:** 꿀꿀 행성에서 물이 다 떨어져 물을 구하러 가야 하는 한 남자. 우주를 가로질러 꽥꽥 행성으로 떠나려 하지만 산소 탱크는 단 하나뿐이다. 과연 남자는 꽥꽥 행성에 도착할 수 있을 것인가?

단, 세계관을 미션의 장애물로 설정할 때 주의해야 할 점이 있다. 너무 세계관에 매몰되거나 의지해서는 안 된다는 것이다. 〈라스트 오브 어스〉의 경우 사실 '게임'이라는 특수성이 있기 때문에 영화나 드라마 같은 콘텐츠보다 몰입도가 훨씬 높다. 플레이어가 주인공이 되어 접근하기 때문에 좀비의 출현만으로도 공포와 긴장감을 느끼기가 더욱 쉽다.

하지만 영화나 드라마 등 시청자가 제 3자의 시선으로 이야기를 지켜봐야 하는 상황이라면 주인공의 행동 계기가 훨씬 강력해야 한다. 혹은, 앞서 설명한 것처럼 세계관 속에 빌런이나 다른 인물들이 풍성하게 들어 있다면 더 좋다. 특히 세계관 자체가 장애물인 경우에는 극단적인 상황에 노출된 인간들의 심리 묘사가 많은 편이다. 이러한 요소를 통해 이야기를 더욱 풍성하게 만들 수 있다.

# 가장 중요한 것은 '재미'

A라인의 '공식'이라고 거창하게 말을 시작했지만, 사실은 간단하다. 주인공에게 꼭 이뤄야 할 미션이 있고, 그에 부딪히는 장애물이나 사건, 세계관 등의 요소가 있으면 된다. 그래서 결말이 좀처럼 예상 가지 않고, 결말까지 함께하기 위해 독자나 시청자들이 궁금해하면 끝이다. 예고편을 봤을 땐 분명 재미있어 보였는데, 컨셉이나 테마를 들었을 땐 분명 기대가 됐는데, 막상 펼쳐보니 지루한 이야기였던 경험이 분명 있을 것이다. 컨셉이나 테마, 캐릭터 설정은 분명 독자나 시청자로 하여금 흥미를 불러일으키는 요소이다. 하지만 A라인에 물음표가 붙지 않으면 사람들은 이야기를 끝까지 붙들고 있지 않는다.

반면, 한참 재미있게 보다가 결말에 실망했던 경험 역시 분명히 있을 것이다. 하지만 작가는 그 상황을 두려워해서는 안 된다. 물론 시청자와 독자를 실망시키지 않는 좋은 끝맺음이 중요하다는 것은 분명히 맞는 말이다. 하지만 A라인 자체가 재미있다면 결말이 별로라고 욕을 많이 먹을지언정, 용두사미라고 비난을 받을지언정, 시청자와 독자들이 절대 중간에 하차하지는 않는다. 결말이 별로라서 실망했을지라도, 사람들은 이 A라인의 끝이 궁금하기 때문에 끝까지 본다.

전자와 후자, 둘 다 아쉬움이 많은 작품이겠지만 굳이 둘 중 하나

3단계 | A라인의 공식과 포인트 캐릭터

를 골라야 하는 밸런스 게임의 상황이라면 나는 후자를 고를 것이다. 흥행하지 못한 이야기는 아무런 힘이 없다. 사랑의 반대말은 증오가 아니라 무관심이라는 말이 있다. 우리는 적어도, 잠깐이라도, 사랑받을 수 있는 작품을 만들어야 한다. 그러려면 보지 않을 수가 없는 A라인을 만들어야 하며 주인공의 미션과 장애물이 아주 아주 분명해야 한다. (물론 끝까지 사랑받을 수 있는 이야기가 베스트다.)

# 모티브 캐릭터 정하기

## 힌트는 주변에 있다

### 모티브 캐릭터가 필요한 이유

· ·

우리는 절대 무에서 유를 창조할 수 없다. 창작은 언제나 모티브와 뮤즈가 있는 법이다. 무에서 유를 창조했다고 당당히 말하는 사람이 있다면, 그 사람은 자신이 겪어온 소중하고 귀한 경험을 깡그리 무시하고 있다고 봐도 무방하다. 창작은 창작자의 경험과 생각을 당연히, 그리고 필수적으로 담을 수밖에 없다. 따라서 우리는 '오히려 좋아' 모드를 발동하여 어차피 작품에 담겨질 경험과 생각을 열심히 이용해야 한다.

그렇다면 자신의 경험과 생각을 어떻게 해야 가장 잘 이용할 수 있을까? 바로 '모티브 캐릭터'를 정하는 방법이다! 물론 A라인을 쓸

때도 모티브 사건(자신이 경험했거나 목격했거나 들은 사건)을 정하면 쉽게 진행되지만, 사실 모티브 캐릭터를 잘 선정한다면 A라인은 자동으로 따라오기 마련이다. 특정한 배경이나 사건을 경험한 인물을 모티브 캐릭터로 정했다면, 자연스레 그 캐릭터의 경험이 A라인과 밀접한 관련을 맺기 때문이다.

모티브 캐릭터 설정은 캐릭터를 만드는 데 가장 확실하면서 쉽고 빠른 방법이다. 물론 재미있기도 하다. 특히 초보 작가들에게는 아주 유용한 방법이 되기도 한다. 순수 창작으로 만든 캐릭터는 쉽게 무너지고 변덕이 심하기 때문이다.

캐릭터를 잡을 때 모티브를 설정하면 우리는 '일관성'이라는 아이템을 획득할 수 있다. 이 캐릭터가 이런 상황에서 무슨 말을 할지, 어떤 행동을 할지 쉽게 떠올릴 수 있기 때무이다. 매일 지각을 하는 친구가 웬일로 약속 시간보다 30분이나 일찍 도착했다면, 여러분은 친구에게 무슨 말을 할 것 같은가? "웬일이야?"라든지 "뭐 잘못 먹었어?"와 같이 말할지도 모른다. 아니면 이 친구가 필시 근처에서 약속이 있었는데, 그 약속이 일찍 끝나서 이렇게 빨리 도착한 것이 아닌지 하는 의심을 할 수도 있다. 뭐가 어찌됐든 간에, 우리는 지각쟁이 친구가 30분이나 일찍 도착한 일에 무덤덤한 반응을 보이지는 않을 것이다. 이것이 바로 캐릭터의 '일관성'으로 인해 벌어지는 일이다. 그리고, 우리가 만들어 나가야 할 이야기 속 사건들은 '일관성을 파괴해서 발생하는 일들'이라고 할 수 있다.

# 캐릭터 창작의 준비물

..

캐릭터의 일관성은 어떠한 사건이 주어졌을 때 시청자와 독자들이 캐릭터의 상황과 감정을 추측하고 이어질 이야기에 기대감을 갖게 하는 효과가 있다. 〈해리포터〉에 등장하는 '헤르미온느'라는 캐릭터를 떠올려 보자. 그녀는 공부를 잘하고, 똑 부러지며, 가끔은 너무 싸가지 없지만, 그래도 친구들을 끔찍이 생각하는 용감하고 정의로운 그리핀도르 여학생이다. 우리는 헤르미온느가 처음 등장하는 몇 장면을 통해 그녀의 캐릭터 일관성을 확실히 알 수 있다. 론에게 도도한 표정으로 주문이 틀렸다고 잔소리하는 장면이나, 해리와 론이 사고를 칠 때마다 "죽거나 다칠 수도 있어. 최악의 상황으로는… '퇴학'당할 수도 있지!"라고 말하며 학교에 목숨 거는 모습을 통해서 말이다. 그리고 얼마 뒤, 자신을 위해서 론과 해리가 달려와 대신 위험에 처하고, 끝내 자신을 구해주는 순간 그녀의 일관성이 파괴된다. 헤르미온느가 교수에게 자신의 잘못이라고 무려 '거짓말'까지 하며 해리와 론을 도와주는 시점부터 세 사람은 세상에서 가장 친한 3인방이 되어 힘을 합쳐 마법 세계를 구한다.

헤르미온느의 일관성이 파괴될 때, 시청자와 독자들은 그녀가 얼마나 해리와 론에게 고마워하고 있는지 알게 되고, 그녀가 자신의 신념과 성격을 넘어선 우정을 얻게 된 과정을 이해하며, 이후 해리와 론, 헤르미온느에게 닥칠 위기와 극복 과정을 기대하게 된다. 그

래서 이야기가 재미있다고 느껴지는 것이다.

하지만 여기서 주의할 점이 있다. 일관성을 파괴하는 것과 일관성이 없는 것을 헷갈리면 안 된다. 일관성이 없는 것은, 예를 들어 헤르미온느가 공부를 잘했다가 못했다가를 번복하는 상황을 말한다. 공부를 잘하고 성적에 목숨 거는 헤르미온느가 모종의 사건과 이유로 스스로 일관성을 파괴하는 것은 완전히 다른 문제다. 우리는 일관성이 없는 캐릭터를 만들면 안 된다. 일관성이 있고, 그 일관성이 이야기 속에서 파괴되며 사건을 극복하거나 성장, 변화하는 캐릭터를 만들어야 한다. 여기서, 일관성을 파괴하기 위한 준비물이 있다.

— **준비물:** 일관성

그렇다. 당연한 소리겠지만, 일관성을 파괴하기 위해서는 일관성이 필요하다. 우리는 헤르미온느가 중간고사, 기말고사, 쪽지 시험, 실기 시험 등에서 어떻게 행동할지 알고 있다. 코피가 터질 때까지 공부하고 두 눈이 돌아갈 때까지 책을 읽거나 팔이 부러져라 지팡이를 휘두르며 연습을 하리라는 걸 알고 있다. 반대로 론은 헤르미온느가 미친 사람처럼 공부하는 모습을 보고는 "쟤는 어떻게 저걸 다 하는 거야?!"라고 의아해할 것이라는 사실도 알고 있다. 여기서 헤르미온느나 론이 일관성이 파괴된 행동을 했을 때 재미가 생겨나는 것이다. 론이 헤르미온느의 환심을 사기 위해 갑자기 공부를 열

심히 한다든지, 헤르미온느가 교칙을 어겨가며 '죽음을 먹는 자들'에게 맞선다든지 할 때 말이다.

꼭 〈해리포터〉가 아니어도 일관성이 잘 잡힌 캐릭터들은 아주 많이 있다. 드라마 〈SKY 캐슬〉에서 만약 '김주영 스앵님'보다 더 엄청난 선생님이 등장한다면 곽미향이 김주영 스앵님을 내팽개치고 그 선생님에게 달려갈 것이란 사실도 알고 있고, 〈미스터 션샤인〉에서 '애기씨'가 일본 군인에게 폭행당하고 있는 조선인을 목격한다면 그냥 지나칠 리가 없다는 것도 알고 있다.

하지만, 글을 쓰거나 이야기를 만드는 입장에서 우리는 캐릭터의 일관성을 놓치기 아주 쉽다. 이야기를 쉽게 풀어나가고 싶은 본능 때문이다. 우리는 캐릭터를 통해 이야기를 쌓아가는 과정에서 캐릭터들이 원하는 대로 움직여 주길 바란다. 혹은, 캐릭터를 원하는 대로 움직이게 할 수 있는 존재가 작가라고 생각한다. 그러나 내 생각은 좀 다르다. 작가는 탄탄하게 잘 만들어진 일관성 있는 캐릭터를 사건이나 A라인 안에 던져 넣고 어떤 반응이 일어날지 추측해 보는 사람이다. 그 추측한 일을 적어넣는 것이 작가의 일이다. 작가는 자신이 만들어 낸 캐릭터와 사건을 붙여서 추리 일지를 쓰는 직업에 가깝다. 이 추리를 조금 더 쉽고 명확하게 하려면 캐릭터에 대한 정확한 정보가 필요하다. 그것이 바로 캐릭터의 일관성이고, 우리가 탄탄한 캐릭터를 만들어야 하는 이유이다.

# 모티브 캐릭터 쉽게 설정하기

. .

모티브 캐릭터를 설정하면 지금까지 주야장천 길게 설명한 '일관성'을 잡을 수 있다. 왜 그럴까? 지금 머릿속으로 '나'라는 캐릭터를 떠올려 보자. 그리고 만약 아래의 상황이 발생한다면, 자신이 어떻게 행동할지 추리해 보라.

1. 소중한 텀블러를 떨어뜨려 뚜껑 부분이 박살 나버렸다.
2. 로션을 다 써서 사러 나가야 하지만 다른 할 일들이 잔뜩 쌓였다.
3. 식당에서 주문하지 않은 음식이 나왔다.
4. 좋아하는 사람이 나에게 "넌 최악이야"라고 말했다.

개인적으로 나의 답은 이러하다.

1. 일단 욕을 한 바가지 쏟은 다음 징징거리며 인스타그램에 슬픈 내용의 게시물을 작성할 것이다.
2. 난 쿠팡 와우 회원이니까, 로켓배송으로 주문한다.
3. 당장 직원을 불러 음식 교체를 요청한다.
4. 열받아서 당장은 맞받아치겠지만, 꽤 오랫동안 슬퍼하며 그 말이 트라우마로 남을 것이다.

대부분의 사람은 위의 네 가지 질문에 답이 바로바로 잘 떠올랐을 것이다. 이유는 '나'라는 캐릭터에 대해 이해도가 높기 때문이다. 즉각적으로 캐릭터의 행동과 감정이 추측 가능한 것이다. 이번엔, 위의 네 가지 질문에 다른 사람을 기준으로 답해보자. 예를 들면 딱 한 번 본 친구의 남자친구나 어릴 때 몇 번 같이 놀았던 옆집 아이로 말이다. 아마 쉽사리 대답이 나오지 않을 것이다.

'나'는 본인이 알고 있는 가장 일관성 있는 캐릭터다. 자기 자신은 자기가 제일 잘 알고 있기 때문이다. 따라서 많은 작가들이 자신을 모티브로 한 캐릭터를 작품에 꼭 넣는다. 신인 작가들에게는 자신을 모티브 삼은 캐릭터를 주인공으로 설정하기를 추천한다. 이것이 안 그래도 어려운 '이야기 만들기'에 최대한 쉽게 다가갈 수 있는 방법이다. 모티브 없이 캐릭터를 만들면, 딱 한 번 본 친구의 남자친구나 어릴 때 몇 번 같이 놀았던 옆집 아이, 아니면 대학 동기의 부모님, 소문으로만 들은 까다로운 교수님 같은 캐릭터들이 생성된다. 이 사람들이 매력 없는 캐릭터라는 뜻이 아니다. 우리에게 이 사람들에 대한 정보가 없다는 의미다. 하지만 아주 잘 알고 있는 사람들을 모티브 삼아 캐릭터를 만들기 시작하면 우린 이 캐릭터를 과장하고, 요소를 덧붙이는 작업만 하면 된다. 그러면 아주 탄탄하고 재미있는 캐릭터가 생겨난다.

물론 캐릭터 창작을 시작할 때 잘 모르는 사람을 통해 '영감받기' 까지는 괜찮다. 예를 들면 〈진격의 거인〉의 작가가 술에 취해 난동

을 부리는 손님을 보고 '말이 통하지 않는 것에 대한 공포'를 느껴서 무지성 거인을 만들어 낸 것처럼 말이다. 혹은 내가 〈에이틴〉을 집필할 때 이것저것 다 따라 하는 어떤 사람을 떠올리며 '김하나'라는 캐릭터를 만들어 낸 것처럼 말이다. 하지만 이는 '영감을 받은 것'이지 모티브가 아니다. 김하나의 경우, 나는 초기 영감을 토대로 컨셉만 유지하고 나의 중학교 시절을 모티브 삼아 구체화했다. 모티브를 잡지 않았다면, 김하나는 내 주변에 남을 따라 하는 따라쟁이 사람들을 한데 섞어 놓은 중구난방의 캐릭터가 됐을 것이다.

 본격적으로 모티브 캐릭터를 활용해 보기 전에 우선 자신이 어떤 캐릭터를 창작할지 스케치해 보자. 시크한 매력을 뿜어대는 도시 여자, 무슨 일을 시켜도 묵묵히 진행할 것 같은 농부 같은 남자, 평소엔 로봇 같지만 귀여운 동물만 보면 하이톤으로 소리를 질러대는 사람 등등…. 캐릭터의 간략한 한 줄 소개를 먼저 써보는 것이다. 앞서 설정한 A라인을 통해 이미 어느 정도 준비가 되어 있는 사람도 있을 테고, A라인이 잘 떠오르지 않아 캐릭터 역시 설정하지 않은 사람도 있을 것이다. 후자의 경우, 캐릭터를 통해 A라인을 뽑아낼 수도 있으니 걱정하지 말자. 대략적인 스케치만 먼저 시작하면 된다.
 캐릭터의 스케치를 완료했다면, 모티브 캐릭터를 설정한다. 잘 알고 있거나 조사나 인터뷰를 통해 잘 알 수 있는 사람들 중에 정하는 것이 좋다. 매일 나의 과제를 지적하며 창피를 주는 교수님이나

어딜 가든 주목받는 패션을 고수하는 내 친구, 함께 일하고 있는 재수 없는 직장 상사 등의 예가 있겠다. 스케치한 인물과 잘 어울릴 것 같은 인물을 잘 모색해 보는 것이다. 다음 단계에서는 이 모티브 캐릭터를 어떻게 활용하는지 알아볼 것이다.

# 모티브 캐릭터 활용법

## 추출 · 과장 · 삭제 · 변경

## 모티브 캐릭터 요소 추출하기

. .

~~~~~~~~~ "자, 이 캐릭터는 나야. 이 캐릭터는 너고."

지금까지는 캐릭터를 구체화하지 않았다. 그냥 모티브 캐릭터를 정했을 뿐이다. 모티브를 정했다면, 가장 먼저 해야 할 일이 있다. 바로 이 모티브 캐릭터의 '요소'를 뽑아내는 것이다. 모티브 캐릭터의 전공, 직업, 연애 스타일, 친구, 성격, 가족 관계, 장점, 단점, 취미, 살고 있는 집 등의 요소를 뽑아 표로 정리해 보자. 꼭 표가 아니어도 된다. 마인드맵이나 메모, 혹은 낙서여도 좋다! 본인이 편한 방식을 선택하면 된다. 중요한 점은 이것이다. 귀찮더라도 꼭 직접 정리를 해볼 것. 머릿속에만 대충 그림을 그려놓은 것은 정리가 아니다. (찔리

는 사람이 좀 있을 것이다.) 펜을 들고 쓰든, 키보드를 두드려 작성하든 요소를 단어나 문장으로 정리해 봐야 한다.

요소 정리가 끝났다면, 자신이 스케치한 캐릭터와 생각해 둔 기획 의도, 컨셉, 테마, A라인 등을 두루 고려하여 어울릴 만한 요소들만 남겨보자. 이는 이야기를 진행하며 얼마든지 수정이 가능하니 미리 걱정 안 해도 된다. 우선은 어울리는 요소들만 남겨보는 것이다. 이후 요소들이 캐릭터에 잘 붙는지, 기획 의도나 A라인과 충돌하지는 않는지 테스트해 보면 된다. 테스트는 앞에서 했던 질문 네 가지를 다시 한번 이 캐릭터들에게 던져보는 방법으로 할 수 있다.

1. 소중한 텀블러를 떨어뜨려 뚜껑 부분이 박살 나버렸다.
2. 로션을 다 써서 사러 나가야 하지만 다른 할 일들이 잔뜩 쌓였다.
3. 식당에서 주문하지 않은 음식이 나왔다.
4. 좋아하는 사람이 나에게 "넌 최악이야"라고 말한다.

아직 구체화가 덜 된 상태여서 답변이 쉽게 나오지 않을 수도 있고, 반면 생각보다 답변이 아주 잘되는 캐릭터도 있을 것이다. 아무렴 상관없다. 구체화가 덜 됐다면 추후 나올 모티브 캐릭터를 활용하는 방법을 통해 구체화할 수 있고, 답변이 아주 잘되는 캐릭터는 이미 어느 정도 캐릭터의 틀을 잡은 것이니 굉장히 선방한 것이다.

앞에서 추출했던 요소들을 다르게 활용할 수도 있다. 한 명의 모

티브 인물에게서 다양한 캐릭터를 뽑아낼 수 있기 때문이다. A라인이나 줄거리에 충돌하여 제외했던 요소들을 모아서 새로운 인물을 창조해 볼 수 있다.

기존에 만든 인물을 ㄱ, 새롭게 추출한 인물을 ㄴ이라고 했을 때 ㄱ과 ㄴ은 어딘가 비슷한 구석이 있지만 조금 다른 인물일 것이다. 여기서 곧 배우게 될, 캐릭터를 확장하고 발전시키는 과정을 거치면 완전히 다른 캐릭터가 등장한다. 〈에이틴〉에서는 이와 같은 방식을 사용하여 여러 캐릭터를 만들었다.

> — **도하나**: 현재(집필 당시)의 나 (솔직히 말하는 것을 좋아하고 늘 당당함)
> — **김하나**: 중학교 시절의 나 (동경하는 인물이 있었으며, 그 인물을 따라해 보곤 했음)
> — **여보람**: 남자친구와 있을 때의 나 (게임을 좋아하는 발랄한 스타일)
> — **하민**: 고등학교 시절의 나 (어딘가 꿍한 구석이 있으며 비밀이 많고 공격적인 스타일)

이처럼 〈에이틴〉의 등장인물들은 나의 다양한 모습을 단편적으로 요소화해서 표현한 결과였다. 나를 모티브로 한 이 캐릭터들에게 나의 요소 일부를 각각 부여하여 과장하고 삭제하고 변경했다. 하지만 여기서 주의해야 할 점이 하나 있다. 이것은 우리가 왜 이렇게 복잡한 과정을 거쳐 캐릭터를 만들어야 하는지에 대한 의문도 해소해

줄 것이다. 예를 들면 '그냥 모티브 캐릭터를 그대로 가져오면 안 되는 거야?'라는 질문이 있겠다.

모티브 캐릭터를 그대로 가져오면 법적, 윤리적 문제가 발생할 수 있다는 점은 둘째 치고, 창작이 진행되지 않거나 매우 큰 어려움을 겪을 가능성이 크다. 실존 인물과 극에 등장하는 인물은 엄청난 차이가 있다. 제아무리 '입체적인 캐릭터'라고 해도 그 캐릭터는 이야기 속에만 등장하는 존재이며 이야기의 A라인과 기획 의도에 맞게 움직여야 하는 한계점이 있다. 실존 인물의 특징을 그대로 사용하면 극의 밸런스가 무너질 수밖에 없다는 소리다. 게다가 어떠한 사건 속에 캐릭터를 넣었을 때, 실존 인물과 너무 비슷하다면 모티브가 된 그 인물에게 너무 집착하게 되는 경향이 생긴다. '걔는 안 그럴 텐데' 혹은 '나라면 이런 상황을 절대 만들지 않을 텐데' 하는 생각이 들면서 말이다. 물론 이야기를 만들어 나가는 과정에서 캐릭터의 행동과 감정선의 흐름을 중요하게 여기는 것은 아주 좋은 태도이다. 하지만 이건 어디까지나 자신이 창작을 위해 만든 캐릭터 안에서의 이야기다.

모티브를 선정하고, 모티브 캐릭터의 요소를 뽑아 넣는 과정은 캐리커처를 그리는 것과 비슷하다. 비슷하게 그리지만, 그 사람의 특징을 잘 살려서 담아내야 한다. 삭제할 것은 삭제하고, 과장해야 할 것은 과장하면서. 우린 지금 그 과정을 거치고 있는 것이다. 누군가를 정밀 묘사한다면 드라마나 소설 등을 창작할 게 아니라, 다큐

멘터리를 찍어야 한다.

다시 본론으로 돌아와, 캐릭터의 요소들을 추출해 하나 이상의 캐릭터의 틀을 잡은 상태라면 다음 작업(과장, 삭제, 변경)으로 넘어갈 수 있다. 그전에, 우리가 선정해 놓은 모티브 캐릭터를 캐릭터와 분리하여 생각해야 한다는 점을 잊지 말자. 기껏 열심히 모티브 캐릭터의 요소를 캐릭터에 붙여놨더니, 이제 와서 분리하라는 말이 이해가 안 될 수도 있다. 하지만 모티브와 캐릭터를 분리하는 일은 아주 중요한 일이다. 이 과정을 거쳐야 다음의 과장하기, 삭제하기, 변경하기 단계가 쉬워지기 때문이다.

캐릭터 요소 과장하기

• •

캐릭터에 붙이기로 한 모티브 캐릭터의 요소 중에서 캐릭터에 가장 잘 어울리거나 핵심이 될 법한 요소 하나를 정해보자. 잘 모르겠다면 어떤 요소가 가장 A라인이나 컨셉, 테마, 기획 의도에 가장 어울릴지를 기준으로 정해도 된다. 예를 들어 '책 읽기를 좋아한다'라는 요소가 있다고 가정해 보자. 그럼 아래와 같이 과장해 가며 구체화할 수 있다.

책 읽기를 좋아함 → 어릴 때 독서왕이었음 → 혼자 있는 시간이 많았을까? → 부모님이 맞벌이 부부라 바빠서 → 형제가 없는 외동 → 외로움을 타는 경향이 있어서 책을 읽기 시작함

과장을 통해서 우리는 한 요소와 다른 요소를 자연스럽게 연결할 수 있다. 이 캐릭터에 '친구가 많다'라는 요소를 주려면 외로움을 많이 타기 때문에 독서를 하는 한편, 친구를 많이 만들게 되었다는 설정을 부여할 수 있다. '멍청한 사람을 싫어한다'라는 요소를 넣는다면 아무래도 책을 많이 읽었으니 박학다식할 것이며 상식이 부족한 말을 하는 다른 인물을 싫어하게 되는 방향으로 연결할 수 있다. 요약하자면, 이 가상의 인물은 아래와 같이 정리할 수 있다.

| 가족 관계 | 맞벌이 부모님 |
|---|---|
| 좋아하는 것 | 독서 |
| 친구 관계 | 친구가 많지만 골라 사귀는 편 |

이러한 과정이 바로 작가에게 요구되는 '창의성'이다. 무에서 유를 마구 창조하는 것은 창의성이 아니다. 이미 있는 것에서 변경하고 추가하고 삭제하는 일을 매우 유연하게 할 수 있는 능력을 '창의성이 좋다'라고 표현하는 것이다. 이 창의성을 잘 활용하면 다음 단계도 무난히 해낼 수 있다.

캐릭터 요소 삭제하기

. . .

캐릭터의 요소들을 이것저것 과장하다 보면 요소끼리 충돌하는 부분이 반드시 생긴다. 혹은, 단편적으로는 이 캐릭터에 어울린다고 생각했으나 정리를 하다 보니 요소들이 이미 충돌하고 있는 지점을 발견할 수도 있다. 우리는 모티브를 통해 만들어 낸 캐릭터가 그 캐릭터로만 존재해야 한다는 사실을 명심해야 한다. 여기서도 '창의성'이 중요하게 작용한다. 모티브를 잊고 캐릭터를 통해 상상의 나래를 펼치면서, 모티브에서 추출한 요소를 과감히 삭제할 줄도 알아야 한다는 것이다.

예를 들어, 어느 모티브 캐릭터에서 계획 세우기를 좋아하고, 친구들이 부르면 언제든 나가 놀 수 있는 외향적 성격에, 독서를 즐긴다는 요소를 추출했다고 가정해 보자.

여기서 계획 세우기를 좋아하는데 친구들이 부르면 언제든 나간다는 지점이 충돌한다. 물론 '친구 한정으로는 계획적인 면이 무너지는 편'이라는 개연성을 넣을 수도 있겠지만, 맥락상 굳이 '계획성'이라는 요소가 필요 없다면 이를 과감히 삭제하는 것도 중요하다. 이렇게 요소를 분류하고 정리하는 과정에서 '삭제'를 거치지 않는다면 이야기를 써내려 갈 때 캐릭터의 일관성을 잃어버려 이야기 자체에 크고 작은 구멍이 생길 수도 있다.

캐릭터 요소 변경하기

· ·

과장을 하는 과정에서 우리는 요소의 변경 지점을 찾을 수도 있다. 그리고 이미 이 과정을 앞에서 거쳤다. 바로 '친구가 많다'는 요소에 생긴 변경 지점이다. 독서를 좋아해서 유식하다는 요소가 부여되었고, 그 과정에서 친구가 많다는 요소가 '(무식하지 않은) 친구를 가려 사귄다'라는 요소로 변경되었다. 이 역시 모티브 캐릭터와 캐릭터가 확실히 분리되어 있어야 가능한 작업이다. 자신이 모티브로 삼은 인물은 친구를 가려 사귀는 인물이 아니더라도, 자신이 만드는 캐릭터는 친구를 가려 사귀는 캐릭터가 될 수 있어야 한다는 소리다.

이처럼 우리는 모티브와 캐릭터를 잘 분리해 두어야 한다. 그래야 작가로서 상상의 나래를 펼치며 새로운 캐릭터를 만들어 갈 수 있다. 무에서 유를 창조하는 일은 이 세상에 없다. 원래 있던 것을 잘 변형하는 일이 관건이다.

캐릭터와 A라인 만들기

이제 A라인과 모티브 캐릭터를 직접 설정해 볼 차례다. '철수와 영희'의 경우 세계관 때문이 아닌, 각 인물의 목표가 부딪히거나 한 인물의 목표 달성에 장애물이 있는 '캐릭터' 중심의 상황이므로 A라인보다 모티브 캐릭터를 먼저 정할 것이다(인물의 목표가 서로 부딪히는 경우에 꼭 모티브 캐릭터를 먼저 설정하라는 뜻이 아니다! 자신의 이야기에 어떤 방법이 더 잘 맞는지 생각해 보고, 모티브 캐릭터나 사건 등을 그 순서에 맞게 정해보자).

이 과정을 거치면 두 사람이 만나서 대체 뭘 할 것이며, 각 캐릭터가 가지고 있는 목표가 무엇이고, 각 요소가 상충하는 부분이나 적절한 장애물이 있는지 드러난다. 최종적으로 A라인이 매끄럽게 잘 만들어지는지가 중요하다. 주변의 인물을 통해 모티브 캐릭터를 설

84

정해 보자. 여기서는 영희의 모티브 캐릭터를 작가인 '나'로 설정하고, 철수의 모티브 캐릭터는 나의 지인 '진수(가명)'로 설정한 뒤 이들의 요소를 추출해 정리하였다.

| 나 | 사회적 가면을 쓰고 있는 스타일. 공격적임. 형제 · 자매가 많음. 생활력이 강함. 친구가 열 손가락 안에 듦. 취미 부자. 친구는 없지만 외향적임. 직업은 작가. |
|---|---|
| 진수 | 굉장히 유식하고 학구적인 스타일. 솔직하게 말하는 편. 문제 해결 능력이 뛰어남. 현재 공부 중인 학생. 조금 꽉 막힌 구석이 있음. |

그리고 줄거리와 기획 의도에 맞게 캐릭터의 요소를 삭제하고 변경하며 과장해서 적용한다.

줄거리

헤어진 연인인 철수와 영희가 카페에서 우연히 만나게 되는 이야기.

기획 의도

아무것도 몰랐더라면 행복했을 이야기, 하지만 많은 것들을 알고 있기에 똑같은 결말을 맺는 이야기. (한 번 헤어진 남녀는 다시 만날 수 없다!)

| 영희 | 어딘가 꽁하고 속마음을 잘 말하지 않는 스타일. 형제·자매가 많으며 생활력이 강함. 친구가 별로 없지만 취미는 많은 타입. 내향적인 성격. 카페에서 아르바이트를 하는 중. |
|---|---|
| 철수 | 친구가 많고 학구적인 스타일. 솔직하게 말하는 편이라 종종 상처를 줄 때도 있지만 문제 해결 능력이 좋음. 능력이 좋아 빠른 승진으로 최근 팀장이 됨. |

이후 두 사람이 왜 헤어졌는지는 두 인물의 요소를 비교하며 상상의 나래를 펼칠 수 있다. 앞의 '기획 의도 설정하기'에서 영희가 상처받은 인물이라고 정했으니 철수의 '잘못 리스트'를 상상하며 A라인을 구상하면 된다.

철수의 잘못 리스트

— (솔직함을 무기로) 영희에게 막말을 했다.

— 소중한 약속을 까먹었다. (혹은) 영희를 때렸다.

— 영희를 아끼는 마음에 훈수를 잔뜩 뒀지만 영희는 이에 상처받았다.

이 중 무엇을 철수의 잘못으로 할지 아직 확정 짓지 못했으니, 그에게 '잘못'이 있다는 설정을 토대로 A라인을 임시 지정하겠다.

"자신에게 상처를 줬던 전 남친 철수가 영희 앞에 나타나
재결합을 시도하면, 영희는 철수를 받아줄 수 있을까?"

86

4단계

나의 이야기는 강한가?

A라인의 강도

강렬한 이야기 만드는 법

매번 말하는 바이지만, 이야기는 '재미있어야' 한다. 그리고 이야기가 재미있으려면 꼭 필요한 요소들이 아주 많다. 캐릭터 설정, 세계관 설정 등등…. 하지만 그 중심에 있어야 하는 건 (내내 강조하고 있듯이) 언제나 A라인이다. 커피 만들 때를 생각해 보자. 사실 커피는 '에스프레소'라는 이 쓰디쓴 액체로부터 시작하는데, 여기에 어떤 것들을 섞는가에 따라서 다양한 커피 종류가 만들어진다. 카페모카는 초코 시럽이 꼭 필요하고, 바닐라라떼는 바닐라 시럽이 꼭 필요하다. 아포가토에는 아이스크림이 있어야 하고, 아메리카노는 물이 있어야 한다. 에스프레소만 마시는 경우도 많다!

이것이 바로 A라인이다. 초코 시럽, 바닐라 시럽, 아이스크림, 물은 캐릭터나 컨셉, 테마, 세계관과 같다. 맛있는 커피를 완성해 주는

아주 중요한 요소다. 그러나 에스프레소는? '없으면 안 된다' 정도로 설명할 수 없다. 에스프레소가 빠진 커피는 더 이상 커피가 아니기 때문이다. A라인은 에스프레소다. 단독으로 즐길 수도 있어야 한다는 소리이며, 초코 시럽이나 바닐라 시럽이 아무리 맛있어도 에스프레소(A라인)가 없으면 그걸 '커피'라고 부를 수 없게 되는 것이다.

'과연 나의 커피에는 에스프레소가 있는가?' 이 질문으로, 우리는 자신의 A라인을 냉정하게 평가할 수 있어야 한다. 다시 말해… '과연 내 이야기에는 A라인이 있는가?' 여태껏 A라인과 캐릭터 설정까지 열심히 했더니만, 왜 이제 와서 A라인이 있냐 묻는 것이냐고 할 수도 있다. 내 말은 그 뜻이 아니다. '나의 A라인은 진정 에스프레소인가? 내가 초코 시럽이나 바닐라 시럽을 A라인이라고 말하고 있는 건 아닐까?' 고찰해 보라는 소리다.

만약 자신의 커피에 에스프레소가 있다면, 다음 스텝이 있다. 에스프레소는 맛있는가? 좋은 원두로 만들어진 것인가? 어떤 방식으로 추출한 에스프레소인가? 즉, 나의 A라인은 강력한가?

강렬한 A라인을 만들 때 필요한 것

· · ·

A라인은 시청자나 독자들이 끝까지 이 이야기를 보게 만드는 힘이다. 이것은 작가가 하나의 이야기를 A라인 하나로 끝까지 집필할

수 있는지로도 연결된다. 물론, 명작 중에는 A라인이 끝까지 유지되지 않는 것처럼 보이는 작품도 종종 존재한다. 〈진격의 거인〉에서 주인공 '에렌'은 거인에게 잡아먹힌 엄마의 복수를 하기 위해 "모든 거인을 구축해(없애) 버리겠어!"라는 다짐을 하고, 거인을 잡는 '조사병단'에 들어간다. 여기까지는 A라인을 충실히 따른다. 한 소년에게 미션과 목표가 생기고, 거인을 마주하기 위해서 조사병단에 들어가 훈련을 받는 여정까지…. 하지만 이후, 이야기의 판도는 조금씩 달라지기 시작한다(스포일러 주의!). 거인이 사실 인간이었다는 사실이 밝혀지며 시청자와 독자는 이제 거인의 비밀이 궁금해지고, 주인공 에렌과 일행이 거인의 정체를 밝혀내는 과정에 함께한다. 마치 A라인이 다음과 같이 바뀐 것처럼 느껴진다. '거인의 정체는 무엇이며, 이들은 어디서 오는 것인가?'

그러나 〈진격의 거인〉을 다 본 사람은 알겠지만, 이 작품의 A라인은 '에렌이 거인을 모조리 구축할 수 있을 것인가?'가 맞다. 거인의 정체를 밝히는 일이 A라인처럼 보이는 이유는 그저 그 과정이 너무 궁금하기 때문이다. 결국 에렌은 거인을 이 세상에서 모조리 없애버리기 위해 거인의 정체를 밝히려 했고, 거인이 생겨나고 출발하는 지역을 말살하려 했던 것 역시 거인을 없애기 위한 행동임이 끝내 밝혀진다. 그리고 결말에 도달하면 에렌이 '거인을 모조리 구축하겠다'라는 미션을 통해 '나의 소중한 사람들에게 "자유"를 주고 싶다'라는 목적을 수행했다는 것을 알게 된다. 거인에게 잡아먹히는 세계

를 극복하여 '자유'를 얻기를 갈망했던 소년이 자신 대신 소중한 사람들에게 '자유'를 주려고 했다는 사실이 드러나며, 결국 에렌의 목표이자 이 이야기의 A라인인 '거인 말살 계획'이 완성되는 것이다. 다시 말해 거인의 정체를 밝혀나가는 과정, 거인이 생겨나는 지역 소개, 두 지역의 갈등, 인물들 사이에 스파이가 있었고 그들의 서사가 어떻게 되는지 등의 요소는 이 길고 긴 이야기의 여정을 독자와 시청자들이 잘 따라올 수 있도록 설정한 작가의 훌륭한 장치였을 뿐이다. 마치 카페모카의 달달한 초코 시럽이나 아포가토의 아이스크림 같은 존재라고 볼 수 있다. 그렇게 작가는 '에렌은 모든 거인을 없애고 자유를 되찾을 수 있을 것인가?'라는 A라인을 완벽하게 유지하며 대장정을 마친다.

　여러분의 이야기에도 이같이 '질기고 크고 단순하고 명확한 A라인'이 있는지 살펴보아야 한다. 물론 신인, 초보 작가들이 만들고자 하는 이야기는 〈진격의 거인〉과 같은 대서사물이 아니기 때문에 거창할 필요는 없지만, 시청자나 독자가 느끼는 궁금증의 강도는 비슷해야 한다는 것이다. 추리물이 재미있는 이유는 '범인은 누구일까?'라는 아주 강력하고 보편적인 A라인이 있기 때문이다. 범인은 항상 마지막에 밝혀지기 마련인데, 그러려면 이 이야기를 끝까지 봐야 한다. 물론 도중에 뻔하다고 느껴질 만큼 '쟤가 범인이네' 하는 생각이 들 수도 있다. 그래도 우리는 그 추리물을 끝까지 본다. 내가 추측한 범인이 진짜 범인인지 궁금하기 때문이다. 그래서 우리는 추리물이

재미있다고 느낀다. (물론 추리물 중에는 범인이 누군지조차 궁금하지 않은 경우도 있지만, 이것은 범인의 범죄에 몰입하기 힘들도록 일부러 세팅된 이야기의 구조 때문이니 지금의 설명에서는 제외하였다.)

다른 예를 들어보겠다. 영화 〈범죄도시〉 시리즈를 보면 A라인이 아주 명확하다. 주인공(배우 마동석)과 범인에 관한 아주 단순하면서도 뻔한 A라인이 존재한다. '단순하고 뻔하면 재미없는 거 아닌가?'라는 생각이 들 수도 있다. 하지만 영화는 단 한 줄의 내용으로 계속 진행된다. '범인이 조져질 것인가?' 물론 보는 사람들은 다 알고 있다. 마동석이 결국 어떤 방식으로든 범인을 잡을 것이며, 아주 박살을 내버리게 된다는 것을. 하지만 범인을 어떻게 잡을지, 어떤 '박살 장면'이 나올지를 오매불망 기다리며 영화를 끝까지 재미있게 본다. 그렇다. 〈범죄도시〉의 A라인은 '범인이 누구인가?' 혹은 '범인은 박살 날 것인가?'가 아니다. 이 영화의 A라인은 '주인공이 이번엔 범인을 어떤 방식으로 조져놓을까?'가 된다. 솔직히 〈범죄도시〉 시리즈는 배우 마동석이 마지막에 범인들을 무차별 폭행(?)하여 시원함을 주는 모습 하나를 위해 본다고 해도 과언이 아닐 정도다. 그러니, A라인을 너무 거창하고 어렵게 생각하지 말자. 우리는 단 하나의 초점만 생각하면 된다. 바로 '궁금한가?'이다.

로맨스가 훌륭한 소재인 이유

• • •

'제 이야기는 사랑 이야기인데, 여기에 A라인을 어떻게 잡아야 할지 모르겠어요'라고 묻는 사람들이 있을 수 있다. 아마 많을 것이다. 이에 대한 답은 왜 이야기 시장에서 로맨스가 판을 치는지에 대한 답으로 대신할 수 있다.

우리가 접하는 이야기 중에 '로맨스'가 압도적으로 많은 이유가 뭘까? 로맨스는 존재만으로도 아주 훌륭한 A라인이 되기 때문이다. 우스갯소리로 한국 드라마는 추리를 해도 사랑에 빠지고, 회사에 다녀도 사랑에 빠지고, 병원에서도 사랑에 빠지고, 범인을 잡다가도 눈이 맞는다는 소리가 있다. 하지만 클래식의 폼은 영원하고, 그만큼 많이 생산되는 데는 이유가 있다. '수요'가 있기 때문에 끊임없이 '공급'된다는 것이다. 사람들은 '사랑하는 모습과 관계, 그리고 결말'을 궁금해하고 공감하고 재밌어한다!

물론 로맨스에도 여러 종류가 있다. 썸, 이별 등…. 하지만 모든 것이 '이루어질까? 저 두 사람이?'라는 A라인 하나로 관통된다. 이미 존재하는 아주 훌륭한 A라인의 베이스에, 작가는 적절한 장애물이나 빌런만 넣어주면 되는 것이다. 썸을 타는 이들에게는 적당한 오해와 방해꾼(예를 들면 여친으로 오해받은 사촌 누나의 등장이라든지)만 있으면 된다. 이별한 커플에게는 이별했던 이유만 존재해도 이들이 다시 사랑할 수 있을지가 관건이 되기 때문에 아주 훌륭한 A라인이

탄생한다. 이별을 향해 달려가고 있는 커플이라면? 이들이 쉽게 이별할 수 없는 이유(장애물)만 넣어주면 되는데… 이것은 이미 존재한다. 바로 '사랑하기 때문'이다. (물론 집안끼리 얽힌 문제나 경제적인 문제 등도 장애물이 될 수 있겠지만 이 경우 더 이상 로맨스가 아닌 사내 정치물이나 권력 다툼 등의 다른 이야기가 되기 때문에 제외하겠다.)

'사랑'이라는 감정은 개연성이 따로 필요 없다. 솔직히 털어놓고 말해서 '첫눈에 반했다'라는 설정만 넣어도 설득력이 있을 정도다. 우리는 로맨스 장르의 콘텐츠를 보며 이 사람들이 사귈지, 혹은 이별할지, 혹은 이별한 사이인데 다시 사랑을 할지 결말을 궁금해한다. 놀랍게도 추리물과 같은 구조이다. 두 사람의 결과는 결말에 나오기 때문에 끝까지 보게 된다는 것이다. 물론 두 사람을 응원하는 마음이 생겨야 하고, 이 관계에 몰입할 수 있도록 만들어야 하기 때문에 캐릭터의 설정과 상황, 사건 설정에 몰두해야 하지만 말이다. 어쨌든 훌륭한 A라인이 이미 있는 것만으로도 굉장한 '치트키'다. 그러니 신인 작가나 초보 작가들에게 로맨스는 좋은 선택지가 될 수밖에 없다.

'금지된 사랑'이 재미있는 이유도 역시나 같은 맥락이다. 사랑하면 서로 함께해야 하는데, 이 함께하는 행위 자체가 금지되어 버렸으니 재미있을 수 밖에 없다. 이미 '금지된 사랑'이라는 단어 자체가 완벽한 A라인이 되는 것이다. 로미오와 줄리엣의 사랑이나, 인간과 뱀파이어의 사랑, 신분 차이 때문에 이뤄질 수 없는 사랑 같은 것들

이 아주 좋은 예시가 되겠다. 〈트와일라잇〉 시리즈에서는 뱀파이어와 인간의 사랑 이야기를 그린다. 그냥 '뱀파이어와 인간'이라는 문장만 놓고 봐도 갈등이 예상된다. 뱀파이어는 인간의 피를 마셔야 하고 인간은 피가 없으면 죽어버리니까. 그런데 여기서 두 인물이 사랑을 한다? 정말이지 굉장히 강력한 A라인이 자동으로 생성된다. 이것이 '로맨스 장르'의 장점이다. 물론 〈트와일라잇〉 시리즈에서는 '원래 사람이 아니라 동물의 피를 마시며 연명하는 착한 뱀파이어'와 '유독 피 냄새가 맛있어 보이는 인간'이라는 캐릭터 설정을 추가하여 좀 더 복잡한 관계성을 끌어내지만 말이다.

따라서 나는 신인, 초보 작가들에게는 항상 '사랑 이야기'를 먼저 써볼 것을 권유한다. 처음부터 세계관을 잘 짜내는 천재 작가라면 이야기가 달라지겠지만, 나를 포함한 대부분의 사람은 천재가 아니다. 수영을 배우러 갔을 때 접영부터 가르치는 강사가 있을까? 태권도장에 처음 갔는데 검은 띠를 주는 관장이 있을까? 우리는 글쓰기도 같은 식으로 접근해야 한다. 신인, 초보 작가들은 실력이 부족하니 '신인'이나 '초보'로 불리는 것이다. 그러므로 너무 거창한 주제부터 시작하기보다는 이야기의 정석이나 치트키인 로맨스 장르를 꼭 시도해 봤으면 좋겠다는 생각이다. 좀비물은 좀비를 좋아하는 사람이나 좀비물의 고인물 독자(시청자)를 상대로 이야기를 써야 하며, 탐정물은 〈명탐정 코난〉이나 〈셜록 홈즈〉 '덕후'들에게 샅샅이 분석당할 것을 각오하며 증거나 사건을 치밀하게 짜야 한다. 둘 다 내가

겪어보지 못했거나 겪어볼 수 없는 사건이 등장하는 장르들이다. 하지만 사랑은? 세상에 사랑을 안 해본 사람이 있을까? 모태 솔로여도 한 번쯤 호감을 가져본 상대는 있을 것이며, 짝사랑을 해본 사람도 있을 것이다. 세상에서 가장 재미있는 게 남 연애 이야기라는 말이 왜 나왔겠는가. 아무 배경 설정이나 말솜씨 없이도 "그래서, 그래서? 어떻게 됐는데! 빨리 말해봐!"라는 말이 절로 나오는 게 연애 이야기다. 그러니 자신의 사랑을 떠올려 보며 A라인을 짜고 글을 써보자. 연애를 많이 해봤다면 더더욱 좋다. 자신이 경험한 수많은 연애들 중 하나를 모티브 삼아 이야기를 쓰면 된다.

사랑은 강하고, 분명하고, 쉬운, 아주 훌륭한 A라인이다. 이 A라인과 함께 내가 주변에서 봤던 재미있는 사랑 이야기나 캐릭터들을 좀 더 과장하고 변경하여 섞기만 하면 훌륭한 로맨스 장르의 이야기가 탄생할 수도 있다. 물론 자신에게 기가 막힌 A라인이 따로 있다면 굳이 로맨스 장르를 써보라고 강요하진 않겠지만, A라인과 줄거리를 잡는 데 어려움이 있다면 연습 삼아 로맨스 이야기를 꼭 한 번 써보기를 추천한다.

유명한 작품 분석하기

'최애캐'의 매력에는 이유가 있다

나의 캐릭터는 '최애캐'만큼 매력 있을까?

· ·

좋아하는 작품을 몇 개 떠올려 보자. 이미 이 책에도 자주 등장해서 다들 추측할 수 있겠지만 나는 〈해리포터〉, 〈나루토〉, '마블' 시리즈, 〈진격의 거인〉, 〈아케인〉 등의 작품을 좋아한다. 그렇다면, 자신이 좋아하는 작품 속에서 어떤 캐릭터들을 좋아하는지도 떠올려 보자. 나는 〈해리포터〉의 위즐리 쌍둥이 형제와 벨라트릭스를 좋아하고 〈나루토〉의 사스케와 이타치를 좋아한다. 이유를 대라면 많이 거론할 수 있겠지만 책이 다소 지루해질 수 있으므로 넘어가겠다. 대신, 본인이 좋아하는 캐릭터들을 떠올리며 이 캐릭터를 왜 좋아하게 되었는지 생각해 보자.

잠깐… 여기서 막히는 사람이 분명 있을 것이다. 다른 사람의 작품을 즐겨보지 않고 그저 글쓰기를 좋아하는 사람들일 것이다. 그래서 "저는 그렇게 막 좋아하는 작품이 없는데요"라고 답한다면, 그러면 안 된다고, 단호하게 말하겠다. 작가는 다양한 작품을 많이, 아주 많이 접해야 한다. 좋아하는 작품이 없다고 해서 좋은 작가가 될 수 없다는 뜻은 결코 아니다. 단, 성공한 작가 중 좋아하는 작품이 없는 사람을 본 경우가 손에 꼽는다. 고도로 발달한(?) '까'는 '빠'와 종이 한 장 차이라고 생각한다. 아주 싫어하는 작품이 있고 그 작품을 열심히 보고 열심히 깠던 경험이 있어도 대환영이다. 아무튼 내가 말하고자 하는 바는 여러분이 어떠한 작품을 열심히 봤고, 그에 대한 다양한 평가를 내리고 후기를 정리해 본 적이 있는가다. 무슨 일을 하든 시장 조사는 필수다. 작가가 되겠다고 다짐한 사람이 작품을 많이 참고하지 않거나 보지 않았다고 하면 안 된다. 광고 하나를 만들 때도 해당 제품의 시장 조사, 광고 업계 시장 조사, 광고 만드는 법 연구는 필수다. 요식업을 할 때도 자신이 만들어 팔고자 하는 요리가 시장에서 어느 정도의 인기를 가지고 있으며 보통 어느 가격에 팔리는지 알아보고 시작해야 한다. 글을 쓰고자 하는 사람은 글을 많이 읽어야 한다. 당연한 이치이고 진리이다.

다시 본론으로 돌아가, 자신이 좋아하는 캐릭터를 떠올린 다음 해야 할 일이 있다. 내가 만든 캐릭터와 내가 좋아하는 캐릭터를 비교해 보는 것이다. 위즐리 쌍둥이 형제, 벨라트릭스, 사스케, 이타치

등… 이 캐릭터들과 내가 만든 캐릭터를 견줄 수 있는가? 과연 사람들이 내 캐릭터들을 열심히 '덕질'해 줄까? "내 최애캐는 김철수예요"라고 말하고 다닐 수 있을 정도의 매력을 갖추었는가? 물론 아직 줄거리도 확실히 구체화되지 않았고 캐릭터도 미완성이지만, 대략 틀이 잡혔으니 이쯤이면 고찰을 해볼 가치가 있다. 과연 우리의 캐릭터가 매우 치명적으로 매력이 있는가에 대해서….

좋아하는 작품의 캐릭터 분석하기

만약 자신이 만든 캐릭터가 매력이 없다고 생각되면, 자신이 좋아하는 캐릭터는 왜 매력이 있는지 분석해 보는 것도 좋다. 일례로, 〈해리포터〉를 좋아하는 나는 〈나루토〉를 좋아하는 친구와 함께 어떤 작품이 더 명작인지 대화를 나눈 적이 있다. 〈해리포터〉와 〈나루토〉는 각각 영국과 일본의 작가가 쓴 아주 다른 작품이다. 아래의 설명을 읽고 어떤 작품인지 맞춰보길 바란다.

─ 남자가 두 명, 여자가 한 명 등장한다.
─ 주인공은 비극적으로 부모를 잃었다.
─ 주인공은 세계관 내에서 유명하다.
─ 주인공의 몸속에는 신비한 힘이 있다.

— 주인공에게는 잊을 수 없는 스승이 있다.

— 주인공은 부모가 어떤 사람인지 전혀 모른 채 살아왔다.

— 주인공은 학교에서 우등생은 아니다.

위의 설명만 봤을 때는, 이게 〈해리포터〉인지 〈나루토〉인지 알 수 없다. 그 친구와 대화를 나눌 때, 나와 굉장히 비슷한 가치관과 취향을 가지고 있던 친구라 그의 이야기를 열심히 경청했는데, 당시 나는 〈나루토〉에 대해서 아무것도 몰랐고 그 친구 역시 〈해리포터〉에 대해 아무것도 몰랐지만 우리는 두 작품이 구조가 똑같은 세계관을 갖고 있다는 사실을 깨닫게 되었다. 그렇다면 두 작품은 왜 그렇게 다른 분위기를 풍기게 되었을까? 물론 마법사와 닌자라는 컨셉의 차이도 있고, 동서양 문화의 차이도 있고, 기획 의도에도 차이가 있다. 하지만 난 이 모든 차이점이 '캐릭터의 차이'로부터 발생했다고 생각한다.

〈나루토〉의 주인공 나루토는 밝고 활기찬 성격이며 포기를 모르는 남자다. "포기하라고 하는 것을 포기해라!"라는 대사까지 있을 정도다. 쓸쓸하게 혼자 자라서 외로움이 있지만, 그것을 최대한 티 내지 않고 항상 밝은 모습으로 사람들을 대한다. 걱정도 없어 보이고 매우 긍정적이며 희망적이다. 반면 〈해리포터〉의 해리는 살짝 내성적인 편이다. 해리는 처음 마법 학교인 호그와트에 갈 때, 머글 세상(비마법사 세상)에서만 자라 모르는 게 많았고, 그것에 대해 끊임없이

걱정한다. 같은 머글 사회 출신인 헤르미온느가 기차에서부터 영특함과 똑똑함을 내뿜으며 등장했을 때, 해리는 자신의 유명세에 비해 아는 게 너무 없다는 점에 대해 심각하게 걱정하고 고민한다.

　나루토의 목표는 '호카게(마을 이장)'가 되는 것이다. 부모님의 원수 갚기에는 그다지 관심이 없어 보이기도 한다. 현재에 집중하며, 지금 자신이 사랑하는 동료들과 마을을 지키기 위해 살아간다. 따라서 그는 끝없이 성장해야 하고 끝없이 강해져야 한다. 그 과정에서 죽을 고비를 몇 번이나 겪지만 그는 절대 포기하지 않는다. 오히려 자신 안에 있는 구미의 힘(나루토에게만 있는 강하지만 위험한 힘)까지 극복하여 사용할 정도로 강해졌고, 결국 닌자대전을 승리로 이끌어 빌런을 물리친다. 해리의 목표는 볼드모트와 싸워 이기는 것이다. 볼드모트에게 부모님의 원수를 갚겠다는 복수심도 있고, 자신의 스승인 덤블도어가 볼드모트를 없앨 수 있는 방법을 알려주어 그를 물리쳐야 한다는 미션을 부여했기 때문이기도 하다. 해리는 자신이 강하지 않다는 것도 알고 주변의 도움을 받으며 죄책감을 느낀다. 그 과정에서 사랑하는 사람이 희생되는 것을 끔찍이 싫어하며 자신이 선택받은 자라는 사실에 대한 책임감과 부담감도 있다. 결국 해리는 사랑하는 사람들을 위해, 그리고 유일하게 빌런을 무찌를 수 있는 방법이기에, 자신의 목숨을 내려놓기로 결심한다.

　나루토의 친구는 사스케라는 남자아이 한 명, 사쿠라라는 여자아이 한 명이다. 세 명은 '제 7반'이라는 이름으로 함께 임무를 수행하

는 동료다. 하지만 사스케가 나루토를 떠나면서 두 사람은 친구이자 경쟁자의 포지션을 얻게 되고, 사쿠라는 별다른 활약 없이 사스케를 좋아하는 사람으로서, 그리고 나루토가 좋아하는 사람으로서의 자리를 지킨다. 해리의 친구는 론이라는 남자아이 한 명, 헤르미온느라는 여자아이 한 명이다. 셋은 늘 함께 붙어 다니면서 해리가 일을 주도하면 두 사람이 완벽히 서포트하는 방향으로 이야기가 진행된다. 론은 시리즈 내내 해리와의 우정을 굳건히 지키는 친구다. 물론 두 번 정도 해리와 싸우긴 하지만, 잠시뿐이다. 헤르미온느는 철이 덜 든 남자아이 두 명을 아주 잘 챙기는 학교의 우등생이다. 셋 중 이론적이고 논리적인 활약으로는 1위이며 론과의 애정전선이 있다.

캐릭터가 바꾸는 이야기의 흐름

· ·

두 이야기의 구조는 똑같다. 하지만 주인공 캐릭터가 다르다는 이유만으로 이야기의 흐름은 완전히 달라진다. 물론 두 캐릭터가 모두 빌런을 무찌르고 세상에 평화를 가져온다는 결말은 같다. 하지만 그 과정 자체가 매우 다르다. 〈나루토〉의 작가는 나루토를 통해서 희망을 잃지 않는 활기찬 소년 만화의 정석을 보이며 '끈기'라는 주제를 전달한다. 이것이 작가가 〈나루토〉 속의 캐릭터들을 설정한 흐름이다. 〈해리포터〉에서는 '사랑'이라는 메시지를 강조한다. 해리는

결국 '사랑의 힘'으로 빌런을 물리치기 때문이다. 해리가 친구와 가족을 사랑하는 마음으로 인해 살아남았다는 식으로도 표현할 수 있지만, 사실 이야기 내에서는 사랑의 감정을 전혀 이해하지 못하는 볼드모트(빌런)의 실수 때문에 해리가 전투에서 이기게 된다. 이것이 〈해리포터〉의 작가가 의도한 이야기 흐름이며, 〈해리포터〉 속의 캐릭터들을 설정한 방향이다.

이 두 이야기와 비슷한 이야기가 또 있다. 바로 〈진격의 거인〉이다. 역시나 남자 두 명에 여자 한 명이 등장하며, 주인공에게 숨겨진 힘이 있고, 그가 부모를 잃고 고아가 되어 험한 세상을 헤쳐나가는 이야기이기 때문이다. 하지만 〈진격의 거인〉은 앞선 두 이야기보다 훨씬 어두운 분위기를 풍긴다. 물론 거인이 사람을 잡아먹는 설정 자체가 매우 디스토피아적이며 우울한 세계관이다. 다만, 사람이 죽어나가는 정도는 숫자만 따지면 앞의 두 작품과 비슷하다고 볼 수 있긴 하다. (앞의 두 작품은 죽는 장면이 잘 나오지 않기도 하고, 〈진격의 거인〉처럼 이제 막 정들려고 하는 캐릭터들을 죽이는 일은 잘 없으니 말이다. 개인적으로 둘 다 '전쟁'이 나오기 때문에 작품에 나오지 않은 무고한 사람들이 아주 많이 죽었을 것이라고 추측했다.) 〈해리포터〉와 〈나루토〉는 희망찬 엔딩이라도 있지만, 〈진격의 거인〉은 굉장히 비극적으로 끝나는 편이다. 왜 이런 현상이 일어나는 걸까? 역시 캐릭터 차이 때문이다.

〈진격의 거인〉 속 주인공 에렌 예거는 해리와 마찬가지로 복수심을 가지고 이야기를 시작한다. 해리는 자신의 부모가 왜 죽었는지

몰랐지만, 에렌은 자신의 눈앞에서 엄마가 반토막이 나는 모습을 봐야 했고, 사랑하는 동료들이 처참하게 죽어나가는 현실을 지켜봐야 했다. 그것도 아주 어린 나이에 말이다. 따라서 캐릭터의 시작점이 조금 다르게 설정된다. 막연하게 빌런을 없애야겠다는 해리의 복수보다 거인을 모조리 구축해 버리겠다는 에렌의 복수가 더 강력하게 캐릭터에 작용하게 된 것이다.

에렌은 나루토와 마찬가지로 열정적이며, 강해지기 위해 필사적으로 노력하는 스타일이다. 하지만 나루토는 자신이 강해지는 과정에서 실수하고 무너져도 동료가 눈앞에서 잔인하게 죽는 일은 거의 겪지 못했다. 다만 자신이 죽을 뻔하거나 죽을 만큼 당하는 일이 있었을 뿐. 나루토가 겪은 가장 큰 죽음을 뽑으라고 하면 스승인 지라이야가 죽는 것이었다. 하지만 에렌은 자신이 강하지 못한 탓에 자신만 멀쩡하고 수십 명의 목숨이 허망하게 사라지는 상황을 직접 목도해야 했다. 따라서 나루토가 생각하는 목표('강해져서 호카게가 될 거야')보다는 에렌이 생각하는 목표('강해져서 다 죽여버릴 거야')가 캐릭터에 더 강하게 작용된다.

해리, 나루토, 에렌… 모두가 '선택받은 아이'다. 해리는 몸속에 볼드모트의 일부가 들어 있었고, 나루토는 몸속에 구미라는 괴수가 봉인되어 있었고, 에렌은 몸속에 거인화할 수 있는 능력이 있었으니 말이다. 하지만 이 과정에서도 세 캐릭터의 확연한 차이가 드러난다. 해리는 '선택받은 아이가 아니었을 수도 있음'이라는 설정으로,

나루토는 '선택받은 만큼, 아니, 그 이상을 해내는 아이'라는 설정으로, 에렌은 '선택받은 것에 묶여버린 아이'라는 설정으로 이야기의 흐름이 완전히 달라진다. 캐릭터의 틀이 같을지언정 작가의 기획 의도나 작가가 설정한 줄거리에 따라 캐릭터의 설정이 완전히 달라지고, 이로 인해 최종 줄거리와 이야기 컨셉 또한 완전히 달라지는 것이다.

자, 여태 여러분이 좋아하지 않을지도 모르는 작품들을 열심히 설명했다. 이제 이 과정이 왜 필요한지 궁금할 것이다. 우리는 왜 명작이나 대작의 캐릭터를 분석해 보고 자신의 캐릭터와 비교해야 하는 걸까? 그리고 그 비교는 대체 어떻게, 어떤 기준으로 해야 하는 걸까? 지금까지 분석한 작품들에 우리의 캐릭터를 대입해 보면 알 수 있다.

'철수가 에렌이라면? 영희가 해리라면? 영희가 사스케고 철수가 나루토였다면? 과연 어떤 이야기들이 펼쳐졌을까? 아니, 이야기가 진행이 되기나 할까? 그렇다면 내가 만든 캐릭터는 이 캐릭터들만큼 충분한 힘이 없는 걸까?' 이와 같이 질문을 스스로 던져보며 캐릭터를 점검하는 것이다. 유명하거나 좋아하는 캐릭터를 놓고 스스로 질문을 이어가다 보면 자신의 캐릭터에 필요한 디벨롭 방향을 알아챌 실마리가 보일 것이다.

연습하기

A라인 점검과 주변 인물 설정

이번에는 A라인을 간단히 점검하고, 주인공의 주변 인물을 설정해 보자. 아래는 지난 연습하기에서 만든 A라인이다.

자신에게 상처를 줬던 전 남친 철수가 영희 앞에 나타나 재결합을 시도하면, 영희는 철수를 받아줄 수 있을까?

이 A라인의 전후 상황을 다시 점검해 보자.

1. 상처받은 영희가 먼저 철수를 떠났을 것이다.

→ 철수가 우연히 영희를 카페에서 만났을 때, 재결합 의사를 가졌을 것이다.



4단계 | 나의 이야기는 강한가?

107

→ 영희는 철수를 피할 것이다.

→ 두 사람은 재결합을 시도해 볼 것이다.

2. 철수에게 상처받은 영희는 철수의 재결합 의사를 수락할 것인가?

→ **수락한다면 그 이유는?**: 영희가 아직 철수에게 마음이 남았기 때문에? 첫사랑이기 때문에?

→ **거절한다면 그 이유는?**: 두 사람은 같은 이유로 다시 싸울 것이기 때문에? 성격이 너무 안 맞기 때문에?

A라인 하나만 봤을 때는 다소 단순한 감이 있으니, 뭔가 특별한 에피소드나 #바람 같은 강렬한 키워드가 있으면 좋을 듯하다. 여기서는 그 사실을 인지만 하고, 다음 연습하기에서 A라인을 디벨롭할 것이다.

다음은 캐릭터 체크로 넘어간다. 유명한 작품, 좋아하는 작품의 캐릭터를 4-2처럼 분석해 보고, 자신이 만든 캐릭터와 비교했을 때 캐릭터에 어떤 점이 더 필요할지 생각해 보자.

주인공의 주변 인물도 세팅할 수 있다. 로맨스 장르로 진행할 테니 보편적으로 등장하는 단순한 구조를 택해 예시를 들어보겠다. 철수에게는 민수라는 친구가 있고, 영희에게는 민정이라는 친구가 있는 것으로.

| 민수 | 철수가 영희에게 잘못한 것에 대해 끊임없이 되새겨 주는 캐릭터. 철수와 기본적으로 비슷한 느낌이지만, 철수보다 감정적인 부분이 있음. |
|---|---|
| 민정 | 영희에게 "그렇게 살다가 화병 난다"라고 말해주는 캐릭터. 영희가 전 남친을 우연히 만났다는 말을 듣고 어디 한번 낯짝이나 보자며 갔다가 그 자리에 함께 있던 민수에게 반할지도? |

아마 이 책을 읽을 때 철수와 영희 이야기를 설정해 나가는 과정을 따라가며 익히는 사람도 있을 테고, 직접 캐릭터와 줄거리를 만들어 가며 읽는 사람도 있을 것이다. 어느 쪽이든 상관없다. A라인과 캐릭터를 세팅했으면, 다음 단계가 기다리고 있다. 설정한 줄거리와 캐릭터가 올바르게, 그리고 강하게 세팅되었는지 점검하고 디벨롭하는 단계다.

5단계

본격적인
집필의 시작

기획 의도로 A라인 구체화하기

숨길 것인가, 드러낼 것인가

~~~~~ 앞서 기획 의도와 캐릭터 설정값은 A라인이 될 수 없다고 설명하며, 이 요소들의 상관관계에 대해 가볍게 살펴보았다. 이번에는 앞의 연습하기에서 대략적으로 잡은 A라인을 '기획 의도'를 활용해 구체화하는 방법을 알아볼 것이다.

## 기획 의도의 두 가지 종류

. .

이야기에서 '기획 의도'가 아주 중요하게 작용해야 할 경우에, 기획 의도를 중심으로 A라인을 구체화하고 강력하게 만들어야 한다. 이때 기획 의도의 종류는 크게 두 가지로 나뉜다. 바로 '숨기는 기획 의

도'와 '드러내는 기획 의도'이다.

기획 의도를 숨겨서 진행하는 대표적인 예는 〈진격의 거인〉이다. 나는 〈진격의 거인〉의 주제를 '사랑'과 '전쟁에서 승자는 없다'로 해석했다. 하지만 이 이야기는 거인이 사람을 잡아먹는 이야기이고, 주인공은 거인을 모두 죽이겠다는 목표를 가지고 있다. 이는 기획 의도가 전체적인 줄거리 및 A라인과는 상관없어 보이도록 만드는 지점이다. 하지만 〈진격의 거인〉을 결말까지 모두 본다면, 저 두 주제가 어떻게 이야기 속에 녹아 있는지 생생하게 느낄 수 있다. 다른 예로는 내가 집필한 웹드라마 〈사랑보다 먼 의정부보다 가까운〉 시즌2를 들 수 있다. 이 작품의 기획 의도는 '세상에 영원한 사랑은 없다'이다. 이를 철저히 숨기고 두 남녀 주인공의 달달하면서도 쫀득한 사랑 이야기가 전개된 후에, 결말에서 저런 무자비한(?) 기획 의도가 있었다는 사실이 드러난다.

드러내는 기획 의도의 대표적인 예로는 〈해리포터〉와 〈나루토〉 등이 있다. 〈나루토〉의 경우, 모든 마을 사람에게 미움받는 캐릭터가 어떻게 모두에게 존경받는 호카게가 되는지가 A라인이 되어 이야기가 쭉 진행되는데, 여기서 '우정'이나 '동료' 같은 키워드가 다량으로 등장한다. 심지어 이 작품을 원어 버전으로 보는 사람들은 '동료'가 일본어로 '나카마仲間'이며 '지킨다'가 '마모루守る'라는 사실조차 알 수 있을 정도로 자주 등장하는 편이다. 나루토의 주제는 동료와의 우정과 의리다. 나루토는 수련과 전투를 겪는 과정에서 점점

강해지고, 동료들을 위해 희생하고 대표로 나서서 싸우는 용감한 모습을 보이면서 점점 마을 사람들에게 신임을 얻는다. 그리고 이는 '나루토가 호카게가 될 수 있을 것인가?'라는 A라인과 기획 의도가 아주 밀접하게 관련이 있다는 것을 알려준다.

〈해리포터〉역시 마찬가지다. 〈해리포터〉시리즈 첫 번째 책의 엔딩에서는 해리가 어떻게 11살의 나이로 볼드모트(악역, 최강 어둠의 마법사)를 이겼는지에 대해 덤블도어(교수)에게 묻는 장면이 있다. 거기서 덤블도어는 '사랑'이라고 대답한다. 그렇다. 〈해리포터〉는 '사랑'을 주제로 한 이야기이다. 사랑을 알지 못하는 볼드모트는 친구, 연인, 그리고 가족을 사랑하는 마음을 이해하지 못해서 최종 전투에서 패배한다. 시리즈의 마지막 책에서도 덤블도어의 '사랑 없이 사는 자들을 불쌍하게 여겨라'라는 말이 등장할 정도로 이 작품은 '사랑'을 강조한다. 이는 〈나루토〉와 마찬가지로 역시나 A라인과 기획 의도가 아주 밀접하게 연결되는 방식이다. 해리는 매번 죽을 위기를 겪지만 그를 사랑하는 주변인들의 도움을 받아(일명 '주인공빨') 위기를 무사히 헤쳐나가고, 자신을 사랑해서 몸을 던진 어머니의 희생 마법 덕에 최종 전투에서 승리한다. '해리가 볼드모트를 물리칠 수 있을 것인가?'라는 A라인과 잘 연결되어 있다고 볼 수 있다. 해리는 결국 '사랑의 힘'으로 볼드모트를 물리치니 말이다.

내가 집필한 〈에이틴〉에서도 초반부터 기획 의도를 밝히고 가는 편이다. '평범한 날들 중에도 단 하루도 평범한 날이 없다'는 내용의

내레이션으로 시작하는 〈에이틴〉은, 10대가 얼마나 고민이 많고 힘든지에 관한 이야기를 담고 있다. 흔한 학창 시절 이야기이자 어른들은 다시 돌아가고 싶은 청춘이라고 말하지만, 정작 이를 현재 겪고 있는 10대들의 입장은 다르다는 것이 〈에이틴〉의 기획 의도였다. 이는 A라인과 아주 밀접하게 연관이 되어 있다. 〈에이틴〉의 A라인은 '익명 고백글의 대상과 글쓴이가 누구인가?'인데, 주인공 도하나가 사랑과 우정, 진로 등을 어떻게 해결해 나갈 것인가에 대한 내용이 모두 담겨 있다.

자신의 이야기에서 기획 의도를 중심으로 A라인을 풀어나가거나 강조하고 싶다면, 두 가지 종류의 기획 의도를 잘 고려해 보길 바란다. 기획 의도를 숨겼을 때와 드러낼 때 어떤 장점과 단점이 있는지 생각해 보며.

## 숨기는 기획 의도와 반전 활용하기

· ·

기획 의도를 숨긴다면, 결말에서 아주 큰 여운이나 교훈 등을 주어 마음에 오랫동안 남는 이야기를 만들 수 있다. 혹은 시청자와 독자 입장에서는 이를 '반전'으로 인식할 수도 있다. 시청자와 독자들은 이야기를 A라인, 주제, 컨셉, 테마, 캐릭터 등으로 분석하며 보지 않고 그저 재미있게 즐길 뿐이므로, 숨겨진 기획 의도를 반전이나

충격적인 결말로 받아들일 수 있다는 것이다. 역으로 말하면, 기획 의도를 갑작스럽게 밝히는 것처럼 보이지 않도록 치밀하게 이야기를 설계해야 한다는 뜻이 된다. 아주 자연스러운 PPL처럼 말이다. 모녀가 대화하는 장면에서 뜬금없이 고급 얼굴 마사지기가 등장한다든지, 울부짖는 장면에서 이상한 깃을 타고 질주한다든지 하면 시청자나 독자들은 거부감을 느낀다. 기획 의도도 마찬가지다. 자연스럽게 스며들어야 거부감을 줄일 수 있다. 잘만 녹인다면, 때로는 폭발적인 효과를 주기도 한다. 기획 의도를 숨기고자 한다면 가장 쉬운 접근 방법은 아래와 같다.

### 주인공에게 미션이 있음
→ 장애물을 뛰어넘어 어렵게 달성함 혹은 달성하지 못함
→ 사실은 그게 아니었다?!

위와 같이 이야기를 진행할 때, '사실은 그게 아니었다?!' 부분에서 기획 의도를 전달할 수 있다. 사실은 주인공이 해낸 미션이 아무것도 아닌 일이었다든지(모두가 이미 이뤄낸 미션이었다든지), 그 미션이 사실은 성공할 수밖에 없도록 외부에서 설계되고 조작됐다든지, 혹은 미션을 성공했다고 스스로 착각했다든지, 아니면 사실 주인공이 이 미션을 다른 목적을 위해 수행했다든지…. 〈진격의 거인〉에서 주인공이 자유를 찾기 위해 발버둥을 치고, 모든 거인을 없애겠다는

목표를 가지지만, 결국 주인공이 가장 자유롭지 못한 인물이었으며 모든 거인을 없애고 난 후에도 주인공은 자유를 얻지 못했다는 결말을 통해 기획 의도와 주제를 전달한 것처럼 말이다.

## 드러내는 기획 의도 활용하기

· · ·

기획 의도를 밝히고 진행한다면, 앞서 말했던 기획 의도를 숨기고 갔을 때의 여운이나 교훈을 주는 효과는 조금 떨어질지도 모른다. 물론 이야기를 매끄럽게 잘 구성한다면 여운이 충분히 남을 수도 있지만 구조 자체로 여운을 줄 수는 없다는 소리다. 하지만 A라인과 기획 의도를 유기적으로 연결하여 가져가기 때문에 이야기를 만드는 과정이 훨씬 일방적이고 간단하다.

'히어로는 역시 희생적이어야지'라는 기획 의도를 가지고 있는데, 이를 처음부터 드러내고 싶다면 희생적인 면모를 가진 여러 인물을 보여주며 히어로를 성장시키는 이야기를 그려나가면 된다. '사랑은 위대하다'라는 기획 의도를 가지고 있다면, 사랑이 위대하다는 주제와 관련된 사건과 캐릭터 설정을 통해 A라인을 만들면 된다. 기획 의도를 숨기고 가는 것보다 훨씬 간단하다.

물론, 단점도 있다. 이야기가 자칫하면 밋밋해질 수도 있다. 하지만 이보다 더 주의해야 할 점은 시청자와 독자에게 너무 작가의 기

획 의도를 강요하는 느낌을 줄 수 있다는 것이다. 구조상 어쩔 수 없이 반복적으로 기획 의도를 드러내기 위한 이야기들이 계속 생성되기 때문이다. 이 경우, 교육 방송에서 하는 교훈이 가득 담긴 이야기처럼 보일 수도 있으니 주의하자.

# 캐릭터로 A라인 구체화하기

## 인물이 두 명일 때와 한 명일 때

〰〰〰〰 다음은 캐릭터를 중심으로 A라인을 구체화 및 발
전시킬 때의 방법이다. 자신의 이야기가 주제성과 메시지가 아주 강
하기보다는 캐릭터에 깊이 공감하거나 캐릭터에 애정을 쌓아가는
방향에 더 맞다고 생각되면, 이 방법을 쓸 수 있다.

## 상반된 두 캐릭터 활용하기

· ·

우선, 캐릭터가 아주 잘 짜여 있다면 A라인에 접근하기가 쉬워진
다. 캐릭터의 디테일한 부분을 말하는 것이 아니다. 캐릭터의 목표
와 장애물이 아주 분명할 때를 의미한다. 특히 상반된 캐릭터가 두

명 있다면 아주 자연스럽게 A라인이 형성된다. 자동 시스템이라고 봐도 무방하다. 앞에서 언급했던 '히어로물'이 바로 그렇다. 세상을 깨부숴야 하는 악당과 그에 맞서서 세상을 구해야 하는 영웅의 구조가 바로 이러하다. 자연스럽게 '영웅은 세상을 구할 수 있을 것인가?'라는 A라인이 바로 생성된다.

히어로물 외에도 상반된 미션을 가진 두 인물이 부딪히는 예는 아주 다양한 장르에서 찾아볼 수 있다. 〈쌉니다 천리마마트〉는 마트를 살려야 하는 점장과 마트를 망하게 만들어서 본사에 '빅엿'을 투척하고 싶은 사장의 이야기를 그린 웹툰이다. 이 역시 상반된 미션을 가지고 있는 두 인물이 '마트'라는 한 장소에서 만나며 자동으로 A라인이 생성된다. 바로, '마트의 운명은 과연 어떻게 될 것인가?'이다. 여기서 기획 의도는 좀 약하게 드러난다. 물론 작가는 분명한 기획 의도가 있겠지만, 사람들은 누군가는 '정복동(사장)'에게, 누군가는 '문석구(점장)'에게 이입해서 이야기에 집중할 것이고 단순히 마트의 미래가 어떻게 될지, 두 사람은 어떻게 될지 궁금해서 이야기를 보게 된다. 사내 정치나 구조조정 등 정복동이 겪은 과거의 이야기를 보며 울고 웃으면서, 돌아가신 어머니를 그리워하는 문석구를 보며 공감하고 슬퍼하면서 보게 된다는 소리다.

드라마 〈도깨비〉도 상반된 두 캐릭터로 인해 완벽한 A라인이 만들어진다. 가슴에 칼이 박힌 도깨비와 이 칼을 뺄 수 있는 유일한 사람인 도깨비 신부가 등장하는 구성이다. 두 사람은 사랑하는 사이지

만, 칼을 빼면 도깨비는 삶을 마감해야 하는 설정이다. 뒷이야기가
안 궁금할 수가 없다.

　만약 자신의 캐릭터들로 자연스러운 A라인이 나오지 않는다면
캐릭터를 조금 수정해 보는 것을 추천한다. 캐릭터에게 명확한 미션
이 없거나 확실한 장애물이 없어서 A라인이 자연스럽게 나오고 있
지 않을 확률이 매우 높기 때문이다. 캐릭터들은 서로 상반된 미션
이나 연관이 있는 미션을 갖고 있어야 하고 서로에게 장애물이 되
어야 하며, 결말이 쉽게 예측 가지 않도록 만들어져야 한다. 만들고
있는 장르가 로맨스라면, 이야기가 더 쉬워진다. 두 사람이 사랑을
하지만 캐릭터 본연의 결함이나 상황적인 결함 때문에 사랑이 이루
어지기 어려운 설정이면 된다. 대표적인 예로는 신분이 있다. 드라
마판에 재벌 3세 남자와 가난한 여자가 사랑에 빠지는 이야기가 괜
히 많은 게 아니다.

## 1인 캐릭터 활용하기

· ·

　만약 자신의 캐릭터가 두 명이 대립하거나 사랑하는 이야기가 아
니라, 한 명의 주인공으로 이끌어 가는 스토리를 위해 만들어졌다면
앞서 설명했던 A라인의 공식을 그대로 적용하면 된다. 주인공의 미
션이 있고, 그 미션을 반드시 완수해야 하는 이유가 있으며, 이를 방

해하는 장애물이 아주 분명해야 한다는 공식 말이다. 그 장애물은 세계관일 수도 있고, 심지어 자기 자신일 수도 있다. 다만, 주인공 한 명으로 이야기를 이끌어 갈 때는 아주 강력한 미션의 계기가 필요하다. 자주 쓰이는 키워드는 비밀, 복수, 생존, 탈출 등이 있다.

절대 들키면 안 되는 비밀은 아주 강력한 A라인을 생산해 낸다. 예를 들면 남장을 한 여자라든지(드라마 〈커피프린스 1호점〉이나 애니메이션 〈오란고교 사교클럽〉 등), 회귀를 해서 미래를 바꿔야 하는 비밀이 있다든지(주로 로맨스판타지물에서 자주 등장한다), 친구의 남자친구를 짝사랑한다든지! 복수 역시 아주 좋은 A라인을 자동으로 만들어 낸다. 사랑하는 사람을 잃는 현실과 그에 분노하는 감정은 누구나 쉽게 이입할 수 있기 때문이다. 꼭 누군가를 잃어서 하는 복수가 아니어도 된다. 자신의 망가진 삶에 대한 복수도 괜찮은 소재이다. 대표적으로 드라마 〈더 글로리〉가 그렇다. 생존과 탈출 역시, 아주 좋은 A라인이 된다. 대표적으로는 전쟁이나 좀비물, 범죄물 등이 있다. '탈출한다 혹은 생존한다'라는 A라인만 있더라도 이미 뒷얘기가 궁금해지기 때문이다.

하지만 절대 놓치면 안 되는 것이 있다. 바로 장애물이 분명해야 한다는 점과 미션의 동기가 강해야 한다는 점이다. '전교 1등을 꿈꾸는 소녀는 1등을 할 수 있을까?'라는 A라인을 예로 들어보겠다. 이 문장은 구조상으로는 A라인이 맞다. 우선 '전교 1등'이라는 요소 자체가 달성하기 어려운 미션이고, 소녀가 공부를 못하는 타입이라면

더더욱 그렇다. 하지만 1인 주인공으로 이야기를 이끌어 가기엔 부족해 보이는 면이 있다. 여러분은 난생처음 보는 소녀가 전교 1등을 향해 달려가는 이야기를 응원할 수 있는가?

만약 두 인물의 상반된 미션을 통한 A라인 생성을 노린다면, 소녀에게 희대의 라이벌을 추가해 주면 된다. 그러면 1등이라는 미션을 달성하기가 더욱더 어려워질 테니 말이다. 라이벌이 짝사랑 중인 소년이거나, 예전부터 라이벌 관계였다면 더 금상첨화일 것이다. 하지만 이 소녀 한 명으로 이야기를 이어나가고 싶고, 주변 인물들이 가벼운 조력자쯤으로 등장하는 흐름을 가져가고 싶다면⋯ 이 소녀가 가진 미션의 계기가 더욱 철저하거나 강력해야 한다. 죽은 엄마가 유언으로 전교 1등을 하라고 했다든지, 전교 1등을 하지 못하면 온 가족이 이사를 가야 한다든지, 집이 가난해서 전교 1등을 해야만 서울대를 갈 수 있고 그렇지 않으면 지방의 국립 사범대를 가야 하는 처지이며 그렇게 되면 자신이 원하는 꿈을 이룰 수 없게 된다든지 말이다.

이처럼 자신이 만든 캐릭터에 어떤 미션과 목표가 있는지, 그에 대한 계기가 강력한지, 또 어떤 방식으로 장애물(상황, 악역, 세계관 등)이 붙어야 할지 잘 고민하고 선택해 보자.

여기까지 여러분이 A라인 만들기를 하느라 너무도 고생했을 것을 생각하니 살짝 눈물이 고일 지경이다. 어쩌면, 이야기를 만드는

데 왜 이렇게 복잡하게 연구하고 공부해야 하는지 다시 한번 의문이 들 수도 있다. 하지만 우리는 계속 나아가고 공부해야 한다. 글쓰기를 통해 부와 명예를 누리는 것이 목표라면 더더욱 그렇다. 번뜩이며 떠오르는 아이디어나 나만의 독창적인 예술성 같은 것만으로는 승부를 낼 수 없다. 작가는 끊임없이 공부하고 연구하고 기술을 연마해야 한다. 거의 전문직에 가깝다고 볼 수 있다. 안타깝게도 국가에서 인정해 주는 자격증은 없지만 말이다. 생각이 떠오르지 않는다면 움직여라. 가만히 모니터를 보고 있는다고 해서 해결될 문제였으면 80억 인구가 모두 작가를 했을 것이다. 그러니 뭐라도 해야 한다. 정말 머리를 쥐어 짜내도 아이디어가 안 나온다면… 스스로에게 이런 질문을 던져보자.

'지금 당장 재미있는 썰을 풀지 않으면 총에 맞아 죽는 방에 갇혔다.
제한 시간은 1분. 당신은 무슨 썰을 풀 것인가?'

# 5-3

# 사건 속에 던져 넣어보기

## 캐릭터 '셀프 딥러닝'

~~~~~~ '심심이'라는 AI 채팅 봇에 대해 들어본 적 있을 것이다. 경험해 본 적이 없다면, 그런 썰을 어디선가 들었거나 옆에서 하는 것을 본 적은 있을 것이다. 심심이는 인간이 하는 말에 특정한 알고리즘으로 알맞은 대답을 하는 AI 시스템이다. 갑자기 AI 이야기를 왜 꺼내는가 하면, 바로 우리가 만들 캐릭터들이 비슷한 방식으로 움직여야 하기 때문이다.

나는 우리 팀의 작가들이 캐릭터 구상이 끝났다고 했을 때 항상 숙제를 내준다. 어떤 사건 속에 집어넣어도 1초 만에 그 캐릭터의 행동이나 대사가 툭툭 튀어나오는지 고민해 보는 숙제다. 만약 바로 튀어나오지 않는다면 그 캐릭터들은 구상이 덜 된 것이다. 그렇다고 해서 캐릭터 구상을 처음부터 다시 탄탄하게 잡을 필요는 없다. 만

든 캐릭터들을 여러 가지 상황에 집어넣어서 그 캐릭터들이 할 것 같은 행동을 마구 상상하는 식으로 만들어 나가도 된다. 캐릭터 자체가 '셀프 딥러닝'을 하는 것이다. 마치 AI 채팅 시스템처럼!

잠시, 여러분이 좋아하는 작품 속 캐릭터들을 소환해 보자. 그리고 앞의 단계에서처럼 아래 상황에 대입한다.

1. 소중한 텀블러를 떨어뜨려 뚜껑 부분이 박살 나버렸다.
2. 로션을 다 써서 사러 나가야 하지만 할 일이 잔뜩 쌓였다.
3. 식당에서 주문하지 않은 음식이 나왔다.
4. 좋아하는 사람이 나에게 "넌 최악이야"라고 말한다.

과연 여러분이 좋아하는 명작, 대작 속의 캐릭터들은 이 상황 속에서 어떻게 행동하고 어떤 대사를 던질까? 캐릭터에 대한 이해도가 높거나 캐릭터의 특성이 짙다면 아주 쉽게 위의 항목에 대한 답을 내놓을 수 있을 것이다. 예를 들어, 앞에서 언급한 명작 속 세 명의 캐릭터 해리, 나루토, 에렌을 떠올려 보자.

소중한 텀블러의 뚜껑이 박살 난다면, 해리는 침울해할 것이고 부서진 뚜껑을 고쳐보려고 노력하다가 옆에서 그를 딱하게 보고 있던 헤르미온느가 고쳐줄 것이다. 나루토는 "으아아악" 하며 소리를 지르다가 사스케에게 한마디 들을 것이다. 에렌 역시 화를 내겠지만 옆에서 에렌의 친구인 미카사가 텀블러를 새로 구해다 주거나, 텀블

러를 떨어뜨리게 만든 애를 이미 박살 냈거나, 그전에 떨어지는 텀블러를 엄청난 신체 능력으로 잡았을지도 모른다. 이렇게 바로 대답이 나오는 이유는 무엇일까? 답은 여러분도 잘 알고 있을 것이다. 탄탄하게 잘 만들어진 캐릭터가 있기 때문이다.

여기서 우리는 캐릭터들의 행동을 떠올리는 일이 예술적인 '상상'이 아니라, '추리' 혹은 '추론'이라는 점을 몸소 느낄 수 있다. 해리는 약간 내성적이고 스스로의 힘으로 해결하고 싶어 하는 심리를 가졌으므로, 당연히 뚜껑도 혼자 고쳐보려고 노력했을 것이라고 추론한 것처럼 말이다. 위의 네 가지 질문에 여러분의 캐릭터들은 어떤 답을 내놓았는가? 답을 내지 못한 캐릭터도 있을 것이고 답이 술술 잘 나오는 캐릭터도 있을 것이다.

만약 답이 쉽게 떠오르지 않는다면, 괜찮다. 우리는 역으로 사건속에서의 행동을 통해 캐릭터의 성격이나 요소들을 규정 지을 수있다. 기획 의도나 컨셉에 맞게 주어진 사건에서 인물이 어떻게 행동할지 먼저 정하고, 그에 따라 성격 디테일을 정하는 것이다. 텀블러 뚜껑을 어떻게든 초강력 접착제로 붙여서 살려보고자 하는 인물이라면, 그 인물은 '세심하고 마음이 따뜻한 인물이다', 혹은 '바보같이 미련을 가지는 인물이다'라고 규정할 수 있다. 좋아하는 사람이 "넌 최악이야"라고 말했을 때 "너는 최악이 아닌 줄 알아?"라고 말하는 인물이라면, 그 인물은 공격적이고 화끈한 성격이라고 정할 수

있고, 식당에서 주문하지 않은 음식이 나왔을 때 그냥 먹는 사람이라면 둔하거나 수동적인 인물이라고 규정할 수 있다. 이렇게 여러 사건을 통해서 자신의 캐릭터를 딥러닝해 보자. 그러면 어느새 유튜브 알고리즘처럼 딱딱 알맞게 사건 속에서 알아서 움직이는 캐릭터가 탄생해 있을 것이다.

이 책에서는 간단하게 사건을 나열했지만, 여러분은 좀 더 구체적인 사건과 상황을 만들어 추리와 추론을 해보길 바란다. 여러 사건에 연속적으로 집어넣고, 연쇄적으로 발생할 수 있는 상황들을 떠올려 보면 이야기의 형태가 점점 자리잡으면서 캐릭터들이 구체화된다고 느껴질 것이다. (나는 개인적으로 이 작업을 좋아한다.) 예를 들면 아래와 같다.

뚜껑을 기어이 초강력 접착제로 붙였다.

→ 친구가 그걸 보고 잔소리를 한다.

→ '나는 왜 이렇게 미련 곰탱이일까' 하고 생각한다.

→ 기분 전환을 위해 벚꽃놀이를 간다.

→ 거기서 운명의 상대를 만난다.

→ 그 운명의 상대에게 사기를 당한다면?

이와 같이 자유롭게 떠올려 보자. 이 내용을 꼼꼼하게 기록해 놓고 나중에 할 '블록 작업'(추후 설명하겠다)에 집어넣어도 된다. 혹시

구체적인 사건이 잘 생각나지 않는 사람들을 위해 아래에 사건 리스트를 만들어 놓았으니 참고하길 바란다.

사건 리스트

- 복권에 당첨되었다.
- 술집에서 소주잔을 깼다.
- 누군가 길에서 구타를 당하고 있는 것을 발견했다.
- 30분 뒤에 약속이 있다는 사실을 까먹었다.
- 다이어트 중인데, 매우 맛있어 보이는 먹방 영상이 유튜브 알고리즘에 떴다.
- 애인이 선물해 준 소중한 선물이 박살 났다.
- 지하철에서 소매치기를 당했다.
- 반대 방향으로 가는 지하철을 탔다.
- 윗집의 층간 소음이 너무 심하다.
- 스마트폰을 교체해야 할 시기가 왔다.
- 똑같은 생일 선물을 3개나 받았다.
- 길에서 최애(아이돌, 배우 등)를 마주쳤다.
- 꼭 가고 싶었던 콘서트 티켓팅에 실패했다.
- 중고 거래를 했는데 벽돌이 왔다.
- 갑자기 경찰이 집에 들이닥쳤다.

- 신용카드 고지서의 금액이 터무니없이 많이 나왔다.
- 강아지 밥 주고 나오는 걸 깜빡했는데, 상사가 회식을 하
 자고 한다.
- 회식에서 취하기 직전인데 상사가 한 잔 더 권유한다.
- 노래방에서 노래를 하라고 강요당하는 중이다.
- 인터넷으로 주문한 상품이 실수로 2개나 도착했다.
- 배송 온 계란이 하나 깨져 있다.
- 뜨거운 물에 데였는데 밤 12시다.
- 머리를 감다가 수도가 끊겼다.
- 부모님이 돌아가셨다.
- 친구가 교통사고로 병원에 입원했다.
- 길에서 괴한을 마주쳤다.
- 인스타그램 DM으로 모르는 사람이 만나자고 한다.
- 게임 승급전에서 아깝게 졌다.
- 눈 떠보니 1년 전(후)의 과거(미래)에 도착했다.
- 자신이 1년 뒤에 죽을 것을 알게 되었다.
- 자신에게 호의적으로 대하는 귀신을 만났다.
- 집에 돌아왔더니, 도둑이 든 것처럼 완전히 어지럽혀져
 있다.
- 샴푸를 짜는데 선반이 무너졌다.

- 갑자기 누군가 와서 100억 원을 건넨다.
- 다 같이 음식을 먹는데, 음식이 단 하나 남았다.
- 중요한 회식의 메뉴를 나보고 정하라고 한다.
- 가장 친한 친구가 나의 전 애인과 사귀기 시작했다.
- 사람 없는 지하철역에서 누군가 풀썩 쓰러지는 모습을
 목격했다.
- 노숙자로 보이는 사람이 1,000원만 달라고 애원한다.
- 애착 인형(물건)에 애인의 강아지가 소변을 봤다.
- 불치병에 걸렸다.
- 모르는 사람이 와서 다짜고짜 자신의 애인과 바람피웠냐
 고 화를 낸다.
- 애인이 있는데 다른 사람과 원나잇을 해버렸다.
- 애인이 바람피우는 장면을 목격했다.
- 친구의 애인이 바람피우는 것을 목격했다.
- 명절에 어른들에게 결혼 안 하냐는 잔소리를 들었다.
- 조카가 나의 피규어(소중한 물건)를 망가뜨렸다.
- 저승사자를 만났다.

A라인과 캐릭터 디벨롭

지금까지 연습하기에서 설정한 기획 의도, A라인, 점검 사항들을
차례로 살펴보자.

기획 의도

아무것도 몰랐더라면 행복했을 이야기, 하지만 많은 것들을 알고 있기에
똑같은 결말을 맺는 이야기. (한 번 헤어진 남녀는 다시 만날 수 없다!)

A라인

철수에게 상처받은 영희는 철수의 재결합 의사를 수락할 것인가?

점검 사항

1. 상처받은 영희가 먼저 철수를 떠났을 것이다.

→ 철수가 우연히 영희를 카페에서 만났을 때, 재결합 의사를 가졌을 것
이다.

→ 영희는 철수를 피할 것이다.

→ 두 사람은 재결합을 시도해 볼 것이다.

2. 철수에게 상처받은 영희는 철수의 재결합 의사를 수락할 것인가?

→ **수락한다면 그 이유는?**: 영희가 아직 철수에게 마음이 남았기 때문
에? 첫사랑이기 때문에?

→ **거절한다면 그 이유?**: 두 사람은 같은 이유로 다시 싸울 것이기 때
문에? 성격이 너무 안 맞기 때문에?

이번에 나는 기획 의도를 통해 A라인을 디벨롭할 생각이다. 이유
는 다소 평범한 캐릭터들을 설정했기 때문이다. (재벌 3세 혹은 직업이
특수한 스턴트맨 등이 아닌 일반적인 커플이 헤어진 상황이다.) 기획 의도
를 숨기고 가는 방향을 택할 생각이지만, 이것은 추후 달라질 수 있
다는 점을 항상 염두에 두고 진행해야 한다.

기획 의도를 고려한다면 결말은 재결합에 실패하는 것으로 나와
야 한다. 자연스럽게 어느새 두 사람의 목표는 '재결합'으로 설정된
다. 이제 이에 대한 장애물을 생각하면 된다. 재결합을 하려 하면 가

능한데 결국 하지 못하는 이유, 하더라도 유지하지 못하는 아주 중대한 이유가 있어야 한다는 것이다. 아주 다양한 경우의 수가 있고 여기서부터는 이론이 통하지 않는 작가의 순수 창의력이 필요하다. 아래 리스트는 영희와 철수가 재결합하지 못할 이유를 나열해 본 것이다.

— 두 사람의 재결합이 '결혼'인데 가치관 충돌이 일어나서
— 재결합 과정에서 한쪽이 불치병을 앓게 되어서
— 과거와 같은 문제가 발생해서 (바람, 말실수 등)
— 한쪽이 알고 보니 재결합할 의사가 없었고, 단지 복수하기 위해 재결합했기 때문에

이 중 가장 기획 의도나 톤 앤 매너에 걸맞는 이유는 세 번째(과거와 같은 문제가 발생해서)라고 생각된다. 결혼이나 불치병, 복수같이 아주 자극적인 키워드가 아니라 공감으로 인물에 깊게 연결되는 내용이기 때문에 인물의 특성을 살려 A라인을 꾸미는 것이 중요하다. 아래는 디벨롭한 A라인이다.

"n년 만에 첫사랑이자 전 남친 철수와 재회한 영희는 재결합하려고
노력하지만, 예전과 같이 그에게 여자 문제가 있다는 것을
의심하기 시작한다. 영희의 선택은?"

A라인 점검 및 보수가 끝났으니, 이제 캐릭터 점검을 해보겠다. 철수와 영희를 앞서 보여준 네 가지 상황에 던져보는 것이다.

1. 소중한 텀블러를 떨어뜨려 뚜껑 부분이 박살 나버렸다.

철수: 새로 산다.

영희: '으악!' 하면서 절망스러워한다.

→ 사실은… 커플 텀블러일지도? 그러면 철수는 새로운 커플 텀블러를 영희에게 사다 줄 수도 있다. 영희가 마음 아파하는 것을 보면 확실히 철수를 못 잊었다.

2. 로션을 다 써서 사러 나가야 하지만 할 일이 잔뜩 쌓였다.

철수: 로션이 떨어질 일이 없는 철저한 성격.

영희: 샘플로 챙겨놓은 로션들이 많아서 괜찮다.

3. 식당에서 주문하지 않은 음식이 나왔다.

철수: 당장 직원을 불러 교체를 요청한다.

영희: 그냥 먹는다.

→ 과거에 이런 일 때문에 싸웠을 수도 있다는 상상을 해본다.

4. 좋아하는 사람이 나에게 "넌 최악이야"라고 말한다.

철수: '왜?'라고 묻는다. 철수는 MBTI가 T일 것이다.

136

영희: 오랫동안 트라우마가 남을 것이다.

→ 두 사람의 마지막이 이렇게 끝났을 수도 있다.

위를 보면, 질문에 답을 하는 것뿐 아니라 파생 사건이나 설정도 추가된 것을 알 수 있다. 여러분도 떠오르는 요소가 있다면 마구 메모해 놓길 바란다. 당장 지금 작품에 쓰지 않더라도, 혹시 모른다. 나중에 또 쓸 일이 있을지.

6단계

서브 라인
구성

B라인 만들기

이야기의 관전 포인트

B라인이란

• •

〰〰〰 '관전 포인트'라는 말을 들어봤을 것이다. '경기나 대회 등을 볼 때 관심을 가지고 살필 사항'을 의미한다. 경기나 대회를 보러 가는 주요 목적은 개인 혹은 팀의 '우승'이나 '승리'다. 따라서 우린 강력한 우승 후보인 선수나 팀을 열심히 관심을 갖고 살피거나, 자신이 응원하는 선수(팀)의 우승(승리)을 위해 경기를 본다. 하지만 '관전 포인트'라는 말은 앞서 설명한 상황보다는 뭔가 색다른 구석을 콕 집어 살필 때 자주 쓰인다. 예를 들면, 〈리그 오브 레전드〉(일명 '롤')라는 게임의 경기에서는 한 선수의 스킬샷이 얼마나 적중하는지에 대해 중계한 적이 있다. 그 선수는 '음파'라는 스킬을 경

기 내내 잘 맞추지 못해서 관객들의 탄식과 웃음, 중계진의 긴장감 넘치는 중계를 만들어 냈다. 결국 그 선수가 음파를 맞추었을 때, 관객은 물론이고 중계진 역시 환호했다. 우린 이런 상황을 '또 다른 관전 포인트'라고 부른다.

B라인이 바로 이런 것이다. 이야기 속에서 '또 다른 관전 포인트'가 되어주는 것. 주인공 두 남녀의 사랑 이야기, 혹은 주인공 한 명의 미션 수행, 범인 찾기, 생존하기 등의 A라인이 존재할 때, 동시에 또 다른 관전 포인트를 만들어 내면 이야기가 더욱 풍성해지고 지루할 틈이 없어진다. 다만 이렇게 B라인이 잘 작용하기 위해서는 롤 관중이 '이번 경기의 승자는 누구일까?'만큼이나 '리신(캐릭터)이 음파를 맞출 수 있을까?'를 궁금해했던 것처럼, B라인 역시 궁금증을 유발할 수 있는 '물음표로 끝나는 문장'이어야 한다.

로맨스 장르를 예로 들어보겠다. 두 남녀가 있고, 두 남녀 각각의 친구가 있다. 그 친구들이 서로 사랑에 빠진다면? 이 두 사람은 어찌 될 것인가가 바로 B라인이라고 볼 수 있다. 흔히 말하는 '서브 남주'와 '서브 여주'의 사랑 이야기가 B라인이 되는 것이다. 로맨스 장르라고 해서 꼭 '사랑 이야기'가 B라인이 되지 않아도 된다. 주인공의 사랑이 A라인, 그리고 주인공의 성장이나 복수, 생존 등을 B라인으로 둬도 좋다. 다시 말해, B라인은 A라인의 장르에 영향받지 않는다. 범죄 수사물을 예로 들어보자면, 범인 찾기가 A라인이지만 그 안에서 남녀 주인공이 사랑에 빠지는 내용이 B라인이 될 수도 있다.

영화 〈극한 직업〉에서의 A라인이 '범인 잡기'지만, 또 다른 관전 포인트로 뽑을 수 있는 것이 바로 '장형사(배우 이하늬)'와 '마형사(배우 진선규)'의 러브라인인 것처럼 말이다.

팀 히어로물이나 여러 인물이 다량으로 등장하는 이야기에서는 수많은 B라인이 쏟아져 나온다. 마블의 〈어벤져스〉 시리즈나 〈가디언즈 오브 갤럭시〉 등을 살펴보면 알 수 있다. 각 팀은 분명한 목적이 있지만, 파헤쳐 보면 각 개인에게도 미션이 부여되었다는 점을 알 수 있다. 특히 〈가디언즈 오브 갤럭시〉 1편에서는 누군가는 유명해지기 위해서, 또 누군가는 돈을 벌기 위해서, 또 누군가는 악당인 아버지를 막기 위해서 동일한 미션을 수행한다. 물론, 남녀 주인공의 러브라인도 주요 관전 포인트이며 이 역시 B라인이라고 부를 수 있겠다.

〈나루토〉나 〈진격의 거인〉 등 많은 인물이 등장하며 세계관이 방대하고 줄거리가 명확한 이야기에서도 정말 많은 B라인이 존재한다. '나루토가 호카게가 될 것인가?'와 '에렌은 모든 거인을 구축하고 자유를 얻을 수 있을 것인가?'라는 A라인이 아주 굵직하게 진행됨과 동시에 수많은 서브 인물들의 미션이 쭉 펼쳐지는 것이다. 나루토의 친구인 사스케는 형을 죽이는 것이 미션이며, 에렌의 친구 미카사는 에렌을 죽지 않게 하는 것이 미션이다. 특히, 〈진격의 거인〉에서는 각 캐릭터의 서사가 정말 완벽에 가까울 정도로 세밀하게 짜여 있어서, 모든 캐릭터가 이해 가도록, 그리고 모든 캐릭터에

게 이입할 수 있도록 치밀한 설계가 이루어져 있다. 이에 대해서는 이후 'B라인의 규칙과 조건'에서 더 자세히 설명하도록 하겠다.

시청자와 독자들은 B라인을 또 다른 관전 포인트로 보는 과정에서 '최애 캐릭터'가 생긴다. 주인공은 대부분 시청자와 독자들에게 응원받기 위해 존재하지만, 모든 이들이 주인공만을 좋아할 수는 없는 노릇이다. 누군가는 '리바이'를 좋아하고, 누군가는 '엘빈'을 좋아하고, 누군가는 '프록'을 좋아할 수도 있는 것이다. 따라서 일부 사람들은 주인공의 서사보다는 자신의 최애 캐릭터의 서사를 더 궁금해하는 경우도 있다. 따라서 B라인은 A라인 못지않게 중요한 역할을 한다고 결론 내릴 수 있다.

B라인의 규칙과 조건

· · ·

이번에는 B라인의 규칙과 조건에 대해 알아보자. 앞서 〈진격의 거인〉이라는 애니메이션은 B라인이 굉장히 치밀하게 잘 설계되어 있다고 설명했다. 우선 이 애니메이션에서는 엄청나게 많은 인물이 등장하는데, 모두가 각자의 서사와 감정선, 미션을 가지고 있으며 이 요소들이 굉장히 탄탄하게 그려진다. 또한 시청자와 독자들에게 충분히 개연성 있게 전달되는 것이 특징이다. 다만, 그 이유 때문에 내가 이 애니메이션의 B라인이 기가 막히게 잘 설계되었다고 하는

144

것은 아니다. 작품 속 모든 인물은 주인공의 A라인과 밀접한 관련이 있거나, 이에 영향을 주는 B라인을 가지고 있다. 이것이 바로 B라인이 잘 설계되어 있다고 하는 이유다.

주요 인물부터 살펴보자면, 에렌의 가장 친한 친구인 미카사와 아르민은 모두 '거인을 구축하고 자유를 얻을 수 있을 것인가?'라는 에렌의 A라인에 굉장히 밀접한 관련을 갖고 있다. 한 명은 에렌을 사랑하기 때문에 그가 죽지 않도록 하는 것이 미션이고, 한 명은 에렌이 자유를 갈망할 수 있도록 벽 바깥의 세상을 설명하고 묘사해주어 그와 함께 자유를 찾아 떠나는 미션을 지니고 있다. 이는 둘 다 에렌이 끝까지 살아남아 '거인을 모조리 없애고 자유를 되찾는다'라는 미션을 진행하는 데 아주 큰 영향을 준다. 주요 인물뿐만 아니라, 주인공 에렌과 가깝든 멀든, 거의 모든 인물의 서사와 미션이 에렌의 미션과 부딪히거나 함께한다. 서로 연결되어 있다는 것이다.

에렌의 미션에 아주 큰 영향을 주는 인물도 있는가 하면, 에렌의 미션 때문에 죽는 인물도 등장한다. 대표적으로 에렌의 상관 중 한 명인 엘빈이라는 인물은 자유 찾아 나서기가 목적이라기보단, 자신의 아버지가 옳았다는 것을 확인하고 싶은 목적이 분명한 인물이다. 따라서 엘빈은 사사로운 감정에 절대 사로잡히지 않으며 '에렌을 지켜야 거인의 정체를 밝힐 수 있다'라는 확고한 생각으로 수많은 병사를 희생시킬 수밖에 없는 작전을 강행하는 캐릭터로 나온다. 이로써 주인공 에렌은 자신의 미션이자 A라인인 '자유를 되찾고 거인을

구축한다'라는 스토리를 이어나갈 수 있게 된다.

이런 식으로 B라인과 A라인은 서로 관련이 있어야 한다. 물론 위와 같은 대작의 치밀하고 정갈한 설계를 따라 할 필요는 전혀 없고, 따라 하기도 어려울 것이다. 신인이나 초보 작가들에게는 작은 사이즈의 이야기부터 시작하기를 추천하는 편이고, 그렇게 해야만 완성도 높은 작품을 낼 수 있기 때문에 바로 대서사를 만들라는 의미는 절대 아니다. 다만, 우리는 이 규칙과 조건을 어떻게 자신의 작품에 적용할 수 있는지 살펴봐야 한다.

두 남녀가 사랑에 빠지는 로맨스물에서 두 남녀 각각의 친구들이 사랑에 빠지는 B라인이 있다고 가정해 보자. 사실 이 A, B라인을 놓고 보면 따로 노는 사랑 이야기 2개라고 볼 수도 있다. 하지만 우리는 주인공 커플과 서브 커플의 이야기를 밀접하게 연관 지어서 이야기의 완성도를 높일 수 있다.

메인 커플이 서로 애매한 친구이자 '썸' 관계에 놓여 있는 설정이라면, 서브 커플은 서로 첫눈에 반해 바로 사랑 고백을 하고 이어졌다가 싸우고 헤어지는 과정을 담아내는 것이다. 그렇다면 메인 커플은 자신의 친구들이 솔직하게 감정을 뱉어내는 모습을 보면서 사랑이라는 감정을 이해하고 성장하며 자신들의 사랑을 완성해 갈 수 있을 것이다. 물론 서브 커플 역시 메인 커플의 서사를 통해 성장하고 배우는 바가 있을 것이다. 이때 메인 커플처럼 서로를 존중하고 알아가는 과정이 꼭 필요하다는 사실을 서브 커플이 이해해 가는

성장의 모습을 넣으면 된다. 이처럼 조금 약하거나 평범해 보이더라도, A라인에 도움을 주거나 영향을 주는 라인이라면 B라인으로 적합하다고 볼 수 있다.

내가 생각하는 잘 만들어진 B라인의 대표적 예시는 드라마 〈이번 주, 아내가 바람을 핍니다〉 속에서 배우 예지원이 연기한 '은아라'와 배우 김희원이 연기한 '최윤기' 부부의 이야기이다. 〈이번 주, 아내가 바람을 핍니다〉는 제목대로 '바람'에 관한 이야기를 다룬다. 메인 이야기의 부부 역시 아내가 이번 주에 바람을 필 것이라는 사실을 알게 된 주인공(남편)이 아내를 추적하면서 온갖 복잡한 감정을 겪는다. 이 주인공은 방송국의 PD로서 '바람'에 대한 주제로 프로그램을 제작하고 있는 설정이다.

그중 주인공의 친구인 최윤기는 이혼 전문 변호사지만 온갖 여자들과 바람을 피고 다니는 질 나쁜 친구로 나온다. 여기서 현모양처인 은아라가 최윤기의 바람을 의심하고 추적하는 모습이 아주 코믹하게 묘사된다. 최윤기는 주인공의 프로그램 제작 과정에서 '바람'에 관련된 인터뷰를 하기도 한다. 메인 커플의 바람은 심도 있게 감정선을 다루어 표현하고, 이와 연결된 B라인을 통해 바람의 여러 가지 측면(이혼 전문 변호사, 제작 중인 프로그램 등)을 다룬다. 이 과정에서 주인공은 B라인을 통해 자신의 궁금증을 해결하거나 감정을 알아가는 과정을 거친다. 아주 심플하면서도 잘 연결된 B라인의 예다.

B라인 만드는 법

· · ·

그렇다면 B라인은 어떻게 만들 수 있을까? 방법은 사실 A라인을 만드는 방법과 같다. 인물에게 미션과 장애물을 부여하면 된다. 다만, 앞서 설명했다시피 A라인과 연결성이 있어야 한다. 연결성이라는 조건만 맞춰지면, B라인을 만드는 데 굉장히 자유도가 높아진다는 사실을 알 수 있다. 장르나 컨셉도 자유롭게 설정할 수 있고, B라인을 핵심적인 라인으로 만들지, 그냥 코믹하게 깔고 가는 재미 요소의 라인으로 만들지도 알아서 정하면 된다. 여러 요소를 참고하여 스스로 정한 컨셉이나 장르, 테마, 캐릭터 설정, 기획 의도, 시청자의 연령층이나 독자의 스타일 등을 A라인을 보충하는 느낌으로 자유롭게 설정할 수 있다는 뜻이다.

다만, 자유도가 높다고 해서 다 좋은 건 아니다. 게임을 할 때도 정확히 스토리가 정해져 있고 단순히 퀘스트를 따라가기만 하면 되는 게임이 있는가 하면, 플레이어가 무엇을 선택하느냐에 따라 장르나 스타일이 완전히 바뀌는 게임이 있다. 후자의 게임에는 '오픈월드 게임'과 '인터랙티브 게임'이 있는데, 오픈월드의 경우 정해진 스토리라인이 있긴 하지만 메인 스토리를 진행하지 않더라도 게임 내에서 충분히 재미 요소를 찾기 쉽다. 종종 '활을 쓰는 마법사'라든지, '힘을 최대로 찍은 궁수' 같은 혼돈(?)의 캐릭터를 자유롭게 조합할 수 있는 경우가 있다.

인터랙티브 게임의 경우, 영화처럼 스토리를 감상할 수 있는 게임이 대다수이며, 플레이어가 주요 분기점에서 어떤 선택을 하냐에 따라 결말이 달라진다. 따라서 같은 게임이더라도 나는 혁명의 지도자가 되고 친구는 은둔하며 사는 엔딩을 맞이할 수도 있는 것이다. 당연히 일반적인 스토리 게임보다는 오픈월드나 인터랙티브 게임의 플레이 시간이 훨씬 긴 경우가 많고, 나의 선택에 따라 달라지는 요소가 많아서 난이도가 높고 선택하기에 머리 아플 때가 있다.

B라인도 마찬가지다. A라인과의 연결성만 맞으면 된다는 이 단순한 조건은 오히려 B라인의 설정을 어렵게 만든다. 어차피 A라인이 갈 길은 정해져 있는데(메인 퀘스트) A라인과 연관성이 있으면서도 마음대로 조합하고 선택하고 만들 수 있는 B라인을 구성하기는 여간 까다로운 일이 아니다. 그렇다면, B라인을 도대체 어떻게 만들어야 하는 걸까?

B라인이 존재해야 하는 이유를 생각해 보자. A라인의 경우, '이야기를 하나로 모아 쭉 끌고 갈 수 있는 강력하고도 심플하고 확고한 하나의 문장을 확보하기 위해서'가 생성의 이유이다. 반복적으로 설명하지만(그만큼 중요하다는 뜻이다) 에스프레소가 없으면 커피를 만들 수 없고, A라인이 없으면 이야기를 창작할 수 없다. 그럼 B라인은 커피에서 어떤 역할을 한다고 보면 되는 걸까? 놀랍게도, B라인은 커피에 들어가는 설탕이나 시럽, 우유, 물 같은 재료가 아니다.

6단계 | 세브 라인 구성

B라인을 커피로 비유하자면, '크레마'다. 크레마는 에스프레소를 추출할 때 생기는 부드러운 황금색 커피 거품을 말한다. 한 번쯤은 에스프레소를 내렸을 때 커피 위에 생기는 황금색 거품을 본 적이 있을 것이다. 이것이 바로 B라인이다. 이게 대체 무슨 소리인가 하면… B라인(크레마)은 A라인(에스프레소)을 추출하는 과정에서 자연스럽게 생기는 것이라는 소리다. 이미 자신이 A라인을 구성하는 데 성공했고, 캐릭터 설정도 어느 정도 마쳤다면, B라인은 이미 존재하고 있을 확률이 높으며 여러분은 그 라인을 찾아야 한다.

'잠깐만요. B라인은 자유도가 높다면서요?' 그렇다. B라인은 자유도가 높다. 우리는 이미 존재하고 있을 B라인을 발굴하여 이를 중요 라인으로 만들지, 부가적이고 코믹한 라인으로 만들지 자유롭게 설정하면 된다는 의미다. 예를 들어, '물 공급을 중단한 악당을 무찌르고 물을 다시 시민들에게 보급해야 하는 히어로'라는 캐릭터와 줄거리가 있다고 가정해 보자. 그리고 히어로 주변 인물(가족, 친구 등)과 악당의 설정을 대략 마쳤다고 생각해 보자. 우리는 이미 히어로와 악당의 A라인을 확보한 상태다. 여기서 매우 다양한 라인을 찾을 수 있다.

— 첫째, 악당에게는 물 공급을 중단해야만 하는 이유가 있을 것이며 그들에게도 서사가 있을 것이다.
— 둘째, 주인공과 함께하는 친구들의 감정선이 있을 것이다(사랑, 질투 등).

— 셋째, 물 공급이 중단된 모종의 이유가 있을 것이다.

— 넷째, 히어로에게 '사랑하는 사람'이 있을지도 모른다.

위의 요소를 B라인으로 발전시켜 보는 것이다. 굳이 히어로와 피터지게 싸워가며 필사적으로 물 공급을 막으려 하는 악당이 사실은 협박을 받고 있었다든지, 히어로의 친구들 중에 배신자가 있다든지, 물 공급이 중단된 이유가 사실은 히어로의 친구들 중 한 명 때문이었다든지, 히어로가 사랑하는 사람이 물 공급을 중단한 장본인이라든지…. 여러 가지 상상을 해본다. 그러면 다양한 B라인이 자연스럽게 튀어나온다.

A라인은 이미 물 공급을 해야 하는 히어로의 이야기이다. 그러면 B라인은 그 주변에 있는 라인 중 어떤 라인이어도 가능하다는 뜻이다. 이렇게 B라인을 마구 생성하다 보면, 여러분은 B라인을 A라인으로 바꾸는 주객전도의 상황을 겪을 수도 있다. 만들다 보니 B라인이 A라인보다 더 흥미진진하고, 기획 의도에도 적합하고, 시청자나 독자들을 끌어들이기 쉽다고 판단된다면 말이다. 그럼 이야기가 더욱더 재밌어질 테니, 얼마나 좋은가!

예를 들어, 히어로의 A라인으로 인해 자동으로 발생한 '악당' 캐릭터가 히어로를 사랑하게 됐다는 B라인을 만들었다고 가정해 보자. 그러면 우리는 여기서 악당이 어떻게 히어로를 사랑하게 됐고, 그로 인해서 어떤 변화가 일어나는지 설정해야 한다. 이 과정에서

요즘은 히어로보다는 매력 있는 악당이 더 인기가 많다는 시장의 변화점이라든지, 악당의 서사가 훨씬 자극적이라는 판단을 했다든지, 물 공급을 이뤄내는 것보다는 악당이 자의적으로 물 공급을 다시 시작하며 저지른 잘못에 대한 참회를 하는 전개가 더 재미있다든지 하는 이유로 B라인이 A라인으로 변할 수 있다. 이런 주객전도 방식의 라인 뒤바꾸기는 또 한 번 내가 여태 이 책에서 설명했던 바를 관통하는 하나의 교훈을 준다. A라인은 무조건 재미있어야 한다는 것, 그리고 이를 위해서는 이전에 만든 A라인을 과감하게 버리고 B, C라인으로 바꿀 수 있는 용기가 있어야 한다는 것 말이다.

C라인 만들기

쉬는 시간도 중요한 장치

어떤 스토리든 간에 쉬는 시간, 혹은 쉬는 구간이 필요한 법이다. 특히 이야기가 길거나 인물이 많이 나오거나 아주 진지한 이야기거나 세계관이 방대할수록 더 그렇다. 물론 짧은 웹드라마나 두세 명 정도가 주인공으로 등장하는 작은 이야기라면 A라인과 B라인만으로 충분히 이야기가 진행된다. 하지만 자신의 역량이 충분해서 작고 짧은 이야기에도 충분히 C라인을 만들 수 있는 센스가 있거나, 혹은 아주 방대하고 진지한 이야기를 만들고 있다면… C라인이라는 쉬는 시간을 넣어주는 것도 좋은 방법이다.

범죄수사물에서는 가볍게 코믹으로 등장하는 B라인이 많다는 점을 〈극한 직업〉 속 장형사와 마형사의 러브라인을 통해 알 수 있었다. 이는 범죄수사물이 칼과 총, 피, 욕설, 비도덕적인 행동이 난무

하는 무겁고 어두운 이야기이기 때문에 그럴 가능성이 매우 높다. 물론 관객은 무겁고 어두운 이야기를 보기 위해 범죄수사물을 택하지만, 그렇다고 해서 이야기 진행 중에 가끔 등장하는 가벼운 개그 코드에 엄청난 거부감을 느끼지는 않는다. (이야기의 흐름에 영향을 크게 안 준다면 말이다.) 이런 요소를 C라인이라고 부른다.

영화 〈타짜〉에서도 C라인이 있다. 바로 '정마담'이 '호구'를 어떻게 판에 앉히는가에 대한 라인이다. 정마담은 '호구'라고 불리는 남자를 도박판에 빠져들게 만들기 위해 의도적으로 접근해 연인 행세를 한다. 이후 호구는 정마담 패거리에 엄청난 빚을 진다. 아주 가볍고, 어쩌면 웃기게 진행되는 이 C라인은 사실 영화의 주요 스토리에 아주 큰 영향을 주진 않는다. 하지만 이 C라인을 통해 우리는 도박판의 시스템에 관한 정보를 습득하고, 정마담이라는 캐릭터를 명확히 이해할 수 있다. 주요 스토리에 직접적인 영향은 없더라도, 주요 캐릭터를 움직이고 주요 스토리를 움직이는 배경에 밀접한 관련이 있는 것이다.

이 말은 즉, B라인과 마찬가지로 C라인 역시 A라인과 관련이 있어야 한다는 소리다. C라인이 이야기와 아주 따로 놀거나, 외전처럼 보이거나, 이야기의 세계관과 멀리 떨어져서는 안 된다. 만약 그런 상황이 발생한다면 시청자와 독자들은 소위 '이야기가 산으로 간다'라든지 '중구난방'이라는 평가를 내릴 것이다.

A, B, C 라인의 예

분석부터 활용까지

작품 사례로 알아보는 A, B, C라인

· ·

〈해리포터〉의 A라인은 이미 설명했다시피 '해리포터가 볼드모트를 물리칠 수 있을 것인가?'이다. 그렇다면 해리포터의 B, C라인은 무엇일까?

우선 주인공 해리포터의 주변 인물부터 살펴보자. 해리포터의 친구 론과 헤르미온느는 사실 〈진격의 거인〉에 나오는 에렌의 두 친구처럼 아주 확고한 미션을 가지고 있지는 않다. 그들은 그저 해리를 아끼고, 해리가 모험을 하는 도중 죽지 않길 바라는 마음이 크며 어둠의 마법사인 볼드모트의 몰락을 기원할 뿐이다. 즉, 〈해리포터〉 시리즈의 B, C라인은 〈진격의 거인〉처럼 주변 인물들의 미션으로

잡힌 라인은 아니라고 볼 수 있다. 대신 〈해리포터〉는 아주 큰 7개의 B라인으로 전체 이야기가 구성되어 있다. 총 1권부터 7권까지의 소설책으로 이루어진 이 시리즈는 각 7개의 B라인이 모여 A라인을 완성한다. 7개의 B라인 역시 크게 두 파트로 나눌 수 있는 것도 굉장히 흥미로운 점이다.

우선, 소설 1권부터 3권까지는 해리가 볼드모트와 직접적으로 싸우지 않는 상황에서 볼드모트에 대한 진실이나 이야기, 그리고 세계관의 흐름을 알아가는 내용이 나온다. 더불어 친구들과 우정을 쌓고, 교수님들과의 관계나 유일한 가족(더즐리네, 대부)과의 관계를 변화시키거나 유지하며 주변 상황을 조정한다. 1권에서는 다른 사람의 몸에 기생하는 볼드모트를 물리치기, 2권에서는 어둠의 마법을 이용해 부활하려는 볼드모트를 저지하기, 3권에서는 자신의 부모님을 고발해 죽게 만든 볼드모트의 최측근을 상대하기가 B라인이다. 이 각각의 B라인이 모여 첫 번째 파트(1~3권)를 완성한다.

4권부터 마지막 7권까지는 볼드모트와 직접 맞닥뜨리며 일어나는 일들이 드러난다. 특히 4권에서는 볼드모트가 부활하는 이야기가 그려짐과 동시에, 해리-론-헤르미온느의 관계가 마냥 어린아이가 아닌 청소년 시기로 접어들면서 생기는 감정 묘사들이 나오며 이야기의 흐름을 조금 바꿔놓는다. 4권에서는 볼드모트의 부활, 5권에서는 볼드모트가 부활했음을 믿지 않는 대중과 싸워야 하는 해리, 6권에서는 볼드모트를 몰락시킬 방법을 배우는 해리, 그리고 7권에

서는 6권에서 배운 방법을 토대로 볼드모트의 조각을 하나씩 제거해 나가는 해리의 모습이 각각의 B라인으로 그려진다.

이렇게 7개의 B라인이 모여 '과연 해리는 볼드모트를 물리칠 수 있을 것인가?'라는 거대한 A라인이 천천히 조금씩 진행된다. 사람들은 해리가 볼드모트를 물리칠 수 있을지 궁금해하며, 해리가 각 B라인을 어떻게 이어나가는지에 대해서도 궁금해한다. 너무 큰 A라인은 자칫하면 속도가 느려지기도 하고 세계관을 이해하는 데에도 많은 시간이 걸리기 때문에 시청자와 독자의 이탈이 생기기 마련인데, 작가는 각 권마다 재미있는 B라인을 넣어 이 단점을 완벽하게 상쇄했다.

이와 비슷한 구성으로는 〈나루토〉가 있다. 〈나루토〉에서는 닌자로서의 첫 미션 → 중급닌자 시험 → 사스케(친구)의 탈주 → 스승을 만나 수련 → '아카츠키'라는 단체의 등장과 페인 침공 → 닌자 4차 대전 등으로 B라인들을 구성하여 차례로 진행하고, 결국 A라인인 '나루토는 호카게가 될 것인가?'라는 이야기로 수렴한다. 〈나루토〉 역시 대서사를 가지고 있으며 A라인이 단순하고 명료하기 때문에 이 재미있는 B라인들을 쭉 진행할 수 있는 것이다. 과연 나루토는 중급 닌자 시험을 통과할 수 있을지, 첫 미션에서 만난 자부자와는 어떻게 될지, 사스케는 왜 탈주했고 돌아올 수는 있을지, 페인과의 전투에서는 누가 이길지 등 지속적인 궁금증을 갖게 하면서 A라인의 결말까지 도달한다.

그렇다면 〈해리포터〉의 C라인은 무엇일까? 〈해리포터〉의 C라인은 아주 큰 비밀들이 풀리기 시작하는 떡밥이나, 가벼운 러브라인 등이 될 수 있겠다. 볼드모트가 어떻게 죽지 않고 부활할 수 있는지, 해리는 왜 아기일 때 볼드모트의 저주를 맞고 살아남았는지, 덤블도어의 가족이 지닌 비밀은 대체 무엇인지가 전자라고 볼 수 있겠다. 후자는 해리는 도대체 누구랑 결혼할 것인지, 론과 헤르미온느는 누구랑 결혼할 것인지에 관한 러브라인일 것이다.

〈해리포터〉의 A, B 라인을 표로 정리하면 아래와 같다.

| A라인 | 해리포터는 볼드모트를 물리칠 수 있을 것인가? | | |
|---|---|---|---|
| **B라인** | [파트1]
볼드모트
부활 전 | 1 | 해리는 스네이프의 계략을 막을 수 있을 것인가? |
| | | 2 | 해리는 머글 태생 학생들의 피해를 막을 수 있을 것인가? |
| | | 3 | 해리는 탈옥한 볼드모트의 최측근으로부터 무사할 것인가? |
| | 볼드모트
부활 | 4 | 해리는 트리위저드 시합에서 과연 무사할 수 있을 것인가? |
| | [파트2]
볼드모트
부활 후 | 5 | 해리는 볼드모트의 부활을 증명할 수 있을 것인가? |
| | | 6 | 해리는 볼드모트의 진실에 대해 알아낼 수 있을 것인가? |
| | | 7 | 해리는 볼드모트의 모든 호크룩스를 파괴할 수 있을 것인가? |

이렇게만 정리해서 본다면, 〈해리포터〉의 B라인들이 '볼드모트를 물리칠 수 있을까?'라는 A라인에 무슨 연관이 있는지 이해가 잘 안 갈 수도 있다. 하지만 1~7권까지 각각의 B라인은 A라인과 아주 밀접하게 관련이 있으며 그것이 밝혀지는 과정에서 해리의 미션(볼드모트 무찌르기)도 한 걸음 한 걸음 나아간다.

예를 들면, 1~3권까지는 볼드모트가 부활하기 전이므로 독자들은 자연스럽게 볼드모트가 부활할 수도 있다는 긴장감을 가지고 책을 읽게 된다. 특히 1, 2권에서는 단순히 해리가 학교에 적응하거나 슬리데린의 후계자라는 오명을 얻고 학교생활을 하는 내용이 주요 라인처럼 보이지만, 내용을 자세히 뜯어보면 적응을 하는 과정에서도 학교 어딘가에 숨어 있는 볼드모트의 혼령이 해리를 죽을 위기에 몰아넣었고, 슬리데린의 후계자라는 오명을 얻게 된 것도 볼드모트가 부활하기 위해 어둠의 마법을 이용해서 벌어진 일이라는 사실을 알 수 있다. 이 두 번의 긴장감 위에서, 볼드모트의 최측근이 탈옥하는 이야기로 3권이 시작된다. 해리는 또 한 번 볼드모트로 인해 죽을 위기에 처하게 된 것이다. 그러니 이는 '해리가 볼드모트를 무찌를 수 있을 것인가?'라는 A라인과 밀접하게 관련되어 설계된 B라인이라고 볼 수 있다.

파트1에서 파트2로 넘어가는 4권의 경우도 마찬가지이다. 해리는 나이 제한으로 절대 참가할 수 없는 '트리위저드 시합'에 누군가의 술수로 인해 강제로 참가하게 되어 여러 번의 경기에서 죽을 고

비를 넘긴다. 독자들은 자연스럽게 이 사건을 '볼드모트가 꾸민 짓'이라고 의심하게 된다. 1~3권에서 겪은 바가 있기 때문이다. 결국 4권의 마지막에는 해리가 1년 동안 대차게 고생한 것이 정말 볼드모트와 최측근이 꾸민 계략 때문이었다고 밝혀지고, 이어서 볼드모트가 부활하는 모습까지 직접 드러나며 최고의 긴장 상태로 이야기가 끝난다. 독자들은 1~3권에서 쌓아온 빌드업을 토대로 4권에서 극도의 흥미로움과 긴장감을 얻고 5권을 기다릴 수밖에 없는 것이다. 그리고 이제 제대로, 직접적으로 A라인에 한 발짝 더 다가가게 된다. '해리는 볼드모트를 무찌를 수 있을 것인가?'라는 A라인에 말이다.

파트2인 5~7권에서는 볼드모트가 실제로 부활해서 일어나는 일들이 줄줄이 쏟아진다. 당연히, A라인과 직접적인 연관이 생기는 지점이다. 이 과정에서 해리는 볼드모트가 부활하지 않았다고 주장하는 마법부의 부당한 정책에 맞서고, 볼드모트를 죽일 수 있는 유일한 방법을 덤블도어 교수에게 배우며, 학교로 돌아가지 않고 볼드모트의 영혼 조각들을 찾아서 그 조각들을 하나씩 파괴하는 여정에 나선다. 작가는 아주 크고 거대한 A라인을 보여주기 위해 아주 흥미로우면서도 A라인과 밀접한 관련이 있는 B라인 여러 개를 순차적으로 배치하여 이야기를 끝마친다.

B라인과 C라인 활용법

· ·

이를 통해 우리가 알 수 있는 사실이 하나 있다. 이렇듯 크고 긴 대장정을 진행하기 위해서는 여러 개의 B라인들을 촘촘하고 밀도 있게 배치해야 한다는 점이다. B라인을 어떻게 쓸지는 작가의 선택이다. 〈해리포터〉처럼 각 권마다 줄거리를 부여하는 방식으로 쓸 수도 있고 〈진격의 거인〉처럼 각 캐릭터의 B라인이 전체 A라인에 작용하는 방식으로 쓸 수도 있다. 그리고 이것을 여러분의 이야기에도 적용할 수 있다. 언급된 작품들처럼 대서사를 쓰지 않더라도, 회별 줄거리나 파트별 줄거리를 짤 때 사용할 수 있다는 것이다.

예를 들어 오피스 로맨스 장르를 쓴다고 가정해 보면, 전체적인 이야기를 끌고 나가는 A라인은 '꼰대 팀장과 우당탕탕 인턴의 사랑이 이뤄질까?' 정도가 될 것이다. 여기서 각 파트별 B라인을 생성하는 것이다. 방법은 위의 이야기들과 비슷하다. 각 파트를 생성하고, 파트별로 인물들에게 미션이나 목표를 부여하면 된다.

우선은 팀장과 인턴에게 공통된 미션을 부여해야 하는데, 이들이 '엄청난 프로젝트'를 성공해야 한다고 가정해 보자. 각 인물은 이 프로젝트를 반드시 완수해야 하는 이유가 있을 것이다. 예를 들어 승진이나 정규직 전환 등이 있다. 이후 이 프로젝트의 진행 사항을 파트별로 나누는 것이다. 초반부에는 프로젝트를 진행하면서 내부적으로 갈등이 생기고, 중반부에는 프로젝트를 방해하는 빌런이 나타

나고(외부적 갈등), 후반부에는 프로젝트에 얽힌 거대한 음모가 있는 식이다. 이후 프로젝트를 진행하며 정이 들어버린 두 남녀가 프로젝트 때문이 아닌 사적인 만남을 계속 이어갈 것인가에 대해 고민하는 것으로 이야기를 꾸며나갈 수 있다. 만약 이런 식의 구성이 어렵거나, 자신의 A라인에 맞지 않다고 느껴진다면 다른 B라인의 예시를 들도록 할 테니 자세히 읽어보길 바란다. 바로 드라마 〈미스터 션샤인〉이다.

〈미스터 션샤인〉은 시즌제가 보편화되지 않은 한국 드라마의 특성상 한 번에 하나의 호흡으로 쭉 이어가야 한다는 특징이 있다. 게다가 이 이야기는 궁극적으로는 '로맨스'이다. 따라서 아주 큰 A라인은 '애기씨(고애신)와 유진 초이의 사랑이 이어질 것인가?'가 될 것이다. 여기서 더 이상의 B라인을 나누는 것은 의미가 없으니, 〈해리포터〉 같은 방식으로 이야기를 진행할 필요는 없다.

대신 〈미스터 션샤인〉에서는 각 인물마다 C라인을 가지고 있다(스포일러 주의!). 특히 주인공 두 명의 C라인이 아주 확고하다. 고애신의 C라인은 순진무구한 귀족 여인이라는 신분과 의병 저격수라는 신분을 왔다 갔다 하며 조선의 주권을 되찾기 위해 활동하는 것이다. 유진 초이도 마찬가지로 자신만의 라인을 가지고 있다. 신분이 천하다는 이유만으로 부모를 잃고 조선에서 도망 나와 미국 군인이라는 높은 신분으로 다시 조선 땅을 밟은 그는 군인으로서의

미션과 애기씨 및 의병들을 돕게 되는 미션을 부여받는데, 이것이 유진 초이가 가지고 있는 C라인이다. 이 외에도 모든 것을 칼로 베어버릴 수 있다는 구동매, 호텔 글로리를 운영하는 쿠도 히나, 고애신의 정혼자인 김희성, 조선을 팔아먹으려고 하는 이완익까지 모두 각각의 서사와 C라인을 가지고 있다.

이쯤 되면 궁금한 지점이 생길 것이다. '그렇다면 〈미스터 선샤인〉의 B라인은 무엇일까?'라는 질문이다. 정말 재미있게도, 〈미스터 선샤인〉의 B라인은 '조선을 위한 의병 활동은 어떤 결과를 불러일으킬 것인가?'이다. 그리고 각각의 인물들의 C라인이 모두 모여 B라인을 완성시킨다. 돈만 주면 일본인이든, 미국인이든, 조선인이든 다 하겠다는 구동매도 결국 조선인으로 삶을 마치고, 쿠도 히나 역시 자신의 호텔을 폭파해서 여러 일본 군인을 죽이며 '이양화'라는 조선 이름으로 남는다. 김희성 역시, 자신의 조부가 저지른 잘못들을 감당하는 과정에서 자신만이 할 수 있는 의병 활동을 하게 되고, 이완익은 조선을 팔아먹으려는 의지를 다른 이들의 C라인에 의해 저지당하며 생을 마감한다.

위와 같이 〈미스터 선샤인〉은 〈해리포터〉와 완전히 다른 A, B, C 라인 구성을 가지고 있다. 여러 C라인이 모여 B라인이 완성되고, B 라인이 A라인에 아주 밀접하면서도 큰 영향을 주는 방식이다.

이렇듯 라인을 잘 활용하면 이야기의 재미와 완성도를 높일 수 있다.

6-4

캐릭터 수정하는 법

분리 · 합체 · 변경

〰️〰️〰️ 이야기의 A라인과 더불어 B, C라인까지 대략 구성을 마쳤다면, 자신이 만들어 놓은 캐릭터들의 허점이나 이상한 점이 보일 것이다. 혹은, 라인들을 만들어 내는 데 어려움을 겪고 있을 수도 있다. 이는 캐릭터들이 아직 불완전하거나, 필요 없는 캐릭터를 넣었거나 하는 이유 때문이다.

이번 단계에서는 라인들을 구성할 때 발견된 캐릭터의 이상한 점을 수정하는 방법을 배울 것이다. 바로 캐릭터를 분리하는 방법, 합체하는 방법, 변경하는 방법이다.

캐릭터 분리

제일 먼저 살펴볼 방법은 '분리'이다. 여러분이 만든 캐릭터를 분리해 보자. 가끔은 캐릭터에 너무 많은 디테일을 담을 때가 있다. 이런 경우에는 이야기를 쓰면서 디테일이 서로 충돌하기도 한다. 혹은 모티브를 분리하지 못했거나 모티브에 너무 충실히 임해도 이런 상황이 발생한다. 캐릭터를 만들었고, 그 캐릭터를 사건에 던져 넣었는데⋯ 이 캐릭터가 할 법한 일들이 지나치게 많은 경우의 수로 상상되는 것이다. 물론 아주 좋은 현상이다. 그만큼 캐릭터를 만드는 일에 공을 들였다는 뜻이니까. 하지만 우리의 목표는 처음에 말했듯이 사람들의 기억에 한 번에 박히는 강력한 캐릭터를 만드는 것이다. 그러려면 캐릭터를 단순화해야 한다.

여태 열심히 만들었는데, 갑자기 단순화를 하라니 이해가 안 될 수도 있다. 하지만 여기서 말하는 단순화는 짜놓은 설정을 지우는 것이 아니다. 디테일을 줄이는 게 아니라, 그 디테일들을 분류하라는 뜻이다. 캐릭터의 '키워드'를 잡아보면 디테일 분류를 할 수 있다. 예를 들어 연습하기 속 철수의 경우에는 '#프로페셔널 #시크 #계략 남주⋯' 이와 같은 키워드가 떠오를 것이다. 그리고 자신이 짠 디테일이 이 분류 안에 들어갈 수 있는지 고민해 보는 것이다.

〈아이언맨〉의 '토니 스타크'는 '#재벌 #거만 #공돌이'라는 큰 키워드들이 있다. 그리고 그의 수많은 디테일은 모두 이 분류에 속한다.

벗어나는 디테일은 거의 없다. 손에 짐 드는 것을 싫어한다든지(재벌), 성격이 급하다든지(거만), 천재라든지(공돌이). 〈SKY 캐슬〉의 '예서'를 예로 들어보자. '#공부 #모범생 #싸가지' 등의 큰 키워드들이 떠오른다. 역시나 독서 모임에서 영어로 발표를 하려고 한다든지, 매번 경쟁 상대가 되는 혜나를 죽이고 싶어 한다든지, 차에서도 공부를 한다든지 하는 모습들이 모두 저 키워드에 포함된다.

여러분이 만든 캐릭터들의 키워드를 골라 큰 분류를 만들고 그 분류 안에 자신이 설정한 요소들이 포함되는지 살펴보자. 몇 가지 충돌하는 지점이 있다면, 그 디테일과 요소를 잠시 빼보자. 훨씬 캐릭터가 깔끔해질 것이다. 그렇다. 우린 여태 캐릭터를 '스케치'했다. 이제 선을 깔끔하게 따서 캐릭터를 분명하게 만들어야 한다. 그 과정에서 우리는 예상치 못한 이득을 얻을 수도 있다. 바로 '캐릭터 1+1 행사'다.

분류에 맞지 않는 요소들은 수정하고 삭제하면 된다. 하지만 아까운 이 설정들은? 다시 가져와 새로운 캐릭터를 만들면 된다. 그렇게 캐릭터가 1+1이 된다. 새롭게 덤으로 딸려온 캐릭터는 철수의 친구가 될 수도 있고 영희의 친구가 될 수도 있다. 아니면 부모, 사장이 되거나 전 여친, 전 남친이 될 수도 있다. 주연으로 넣을지, 조연으로 넣을지는 본인의 선택이다.

디테일을 분류하는 일 말고도 캐릭터를 1+1으로 만들 방법이 있다. 바로, 모티브 캐릭터 단계로 돌아가는 것이다. 기억을 잘 더듬어

앞에서 다루었던 모티브 캐릭터를 떠올려 보자. 우리는 캐릭터를 만드는 과정에서 서로 충돌하거나 어울리지 않는 단편적인 요소들을 몇 가지 제외했다. 자신이 하고자 하는 이야기에 등장하는 주인공의 요소로는 어울리지 않기 때문이었다. 하지만, 이 요소들이 다른 캐릭터를 통해 등장한다면 이야기가 달라진다. 그렇게 캐릭터가 1개 더 늘어나게 되는 것이다.

캐릭터 합체

· ·

캐릭터를 분리해 봤다면, 이제는 캐릭터를 합치기도 해보자. 사실 초보 작가들에게는 앞에서 했던 캐릭터 1+1 행사보다 더 자주 쓰이는 방법이다. 초보, 신인 작가들은 자신의 실력 혹은 자신이 만들 작품의 사이즈에 비해 많은 캐릭터를 만들어 내는 특징이 있다. 물론 캐릭터가 많으면 스토리가 풍성해지니 좋긴 하지만, 그 캐릭터들을 알차게 모두 쓸 수 있느냐는 다른 이야기다. 명작이 명작으로 평가되는 수많은 이유 중 하나는, 지나가는 조연 같은 캐릭터에게도 서사를 훌륭히 부여하고 그것을 메인 스토리와 잘 엮어내서 지루하지 않게 시청자와 독자들에게 전달하기 때문이다. 〈진격의 거인〉에서의 '키스 샤디스 교관'이나 〈해리포터〉의 '몰리 위즐리' 등이 좋은 예시가 되겠다.

〈진격의 거인〉 속 샤디스 교관은 그 대서사의 아~주 초반 부분에 잠깐 등장하는 것처럼 나온다. 그는 에렌과 그의 친구들이 거인을 때려잡는 군대의 훈련병으로 입대했을 때 만나는 호랑이 교관이다. 그리고 스토리가 어느 정도 진행되다가, 이 교관이 어떤 심정으로 제일 훌륭한 병력의 조사병단 단장이라는 자리에서 햇병아리들을 가르치는 훈련병 교관이 되었는지에 대한 이야기가 나온다. 이 이야기가 메인 스토리와 전혀 따로 놀지 않는다. 주인공 에렌의 부모님과 아주 밀접한 관련이 있기 때문이다. 이후 교관은 아주 중요한 역할을 하면서 이야기에서 퇴장한다. 자신이 가르쳤던 훈련병들을 구할 수 있는 행동을 하면서.

〈해리포터〉에서 몰리 위즐리는 해리의 가장 친한 친구 론의 어머니이다. 해리를 잘 보살펴 주는 친절한 아주머니로 등장하지만, 스토리가 점점 진행되며 해리의 '엄마' 같은 존재로 자리매김하고 마지막에는 마법 세계를 대표하는 '어머니상'이 된다. 결국 몰리 역시 '사랑'이라는 감정을 모르는 볼드모트의 오만함을 저격하는 행동을 한다. 오랫동안 싸움을 해보지 않았던, 많은 자식을 키우며 가정주부 생활을 하던 몰리 위즐리가 자식을 잃은 슬픔의 힘으로 볼드모트의 오른팔인 벨라트릭스를 전투에서 죽이게 된 것이다. 이 과정역시 메인 스토리와 아주 밀접하게 연관되어 있으며 〈해리포터〉의 주제인 '사랑'을 표현하는 데 아주 큰 역할을 한다.

하지만 초보, 신인 작가들은 이런 고급 스킬을 쓸 여력이 없다. 메

인 스토리와 메인 캐릭터들을 짜내고 그것을 잘 녹여내는 작업도 어려워서 머리를 쥐어짤 판인데, 어떻게 조연들의 서사를 메인 스토리와 메인 캐릭터에 잘 엮어볼 궁리를 할 여유가 있겠는가. 그런 일까지 신경 쓰다간 스토리가 완전히 산으로 가버릴 것이다. 하지만 신인, 초보 작가들은 여태 봐온 수많은 미디어 콘텐츠의 영향 때문에 본능적으로 캐릭터를 많이 만드는 경향이 있다. 샤디스 교관이나 몰리 위즐리 같은 인물을 만들고 싶은 것이다. 그렇다면 이렇게 많이 짜둔 캐릭터들을 어떻게 활용하면 좋을까? 캐릭터를 합치면 된다!

실제로 내가 집필한 웹드라마 〈사당보다 먼 의정부보다 가까운〉 시즌2에서는 원래 총 6명의 캐릭터가 등장할 예정이었다. 주인공인 사랑-우정, 조연인 승호-하나, 그리고 사랑의 삼촌과 우정의 이모였다. 기획하는 과정에서 감독님과 대화를 나누며 내린 결론은 '이야기가 지저분하다'였다. 사랑과 우정 사이를 왔다 갔다 하는 두 주인공의 곁에서 조력자가 되어주는 역할을 했던 삼촌과 이모 덕에 두 주인공의 감정선은 확실히 드러났지만, 이야기가 너저분하다는 느낌을 지울 수가 없었다. 이야기는 캠퍼스물이었고, 각각의 삼촌과 이모를 만나려면 주인공들이 캠퍼스가 아닌 다른 장소로 이동해서 이야기나 대화를 펼쳐야 했기 때문이다. 내가 당시 감독님에게 했던 말은 이러했다. "저는 깔끔한 된장국을 만들고 싶었는데, 어찌 된 일인지 청국장이 되어버렸어요." 개인적으로 실제 입맛은 된장국보다

청국장이 취향이지만, 내가 만들고 싶었던 이야기는 사랑과 우정에 관한 서사가 진하게 묻어 있는 깔끔한 흐름의 이야기였다. 게다가, 이야기 자체에 시간적인 트릭이 많이 들어가 있어서 짧은 분량의 웹드라마에 6명의 인물은 어울리지 않고 과했다. 결국 난 삼촌과 이모 캐릭터를 조연인 승호-하나 캐릭터와 합쳤다.

캐릭터를 둘이나 없앴는데도, 신기하게 이야기는 훨씬 풍성해졌다. 물론 깔끔해지기도 했다. 승호-하나 캐릭터의 기존 목적은 주인공 두 남녀보다 더 솔직하게 사랑에 대해 표현하고 만나는 모습을 대비하여 보여주는 역할이었는데, 삼촌-이모 캐릭터와 합쳐지면서 코믹함과 가벼운 조언을 해주는 역할까지 동반해서 수행하게 되었다. 게다가 모두가 학생이기 때문에 캠퍼스를 배경으로 이야기를 진행할 수 있어서 더욱 수월했다. 훨씬 효율적이고 알찬 캐릭터가 된 것이다. 물론 삼촌-이모만이 가지고 있는 '돌싱'의 사랑 이야기 맛은 없어졌지만, 창작자는 늘 우선순위를 생각해야 한다. 돌싱의 이야기는 나중에 얼마든지 다시 만들 수 있다. 다른 작품에서 말이다.

여러분이 만든 캐릭터는 어떠한가? 어떤 목적을 가지고 캐릭터를 활용할지 잘 생각하고 목적과 이유가 비슷하게 겹치는 캐릭터가 있다면 최대한 합쳐보길 바란다. 주연의 이야기를 쓰는 것에도 큰 어려움이 있을 테니, 조연들은 그보다 훨씬 간단하고 극단적인 캐릭터여야 이야기를 이어나가는 데 큰 걸림돌이 되지 않을 것이다.

170

캐릭터 변경

• •

마지막 방법은 캐릭터의 핵심 요소를 아예 바꿔버리는 것이다. 여러분들이 좋아하는 작품의 캐릭터를 떠올려 보고, 그 캐릭터의 성별을 한번 바꾸어보라. 어떤 일이 일어나는가? 해리포터가 여자였다면? 짱구가 여자였다면? 원령공주의 원령공주가 공주가 아니고 왕자였다면? 겨울왕국 자매들의 이야기가 자매가 아니라 형제의 이야기였다면? 이 방법을 우리의 캐릭터에도 적용할 수 있다. 캐릭터 창작이 막혔다면, 이런 식으로 성별을 바꾸는 것을 추천한다. 실제로 많은 작가들이 이야기를 만드는 과정에서 막히는 캐릭터가 있을 때 성별, 나이, 신분 등 큰 틀을 바꾸어 본다. 디테일은 그대로 남겨두고 말이다. 단 하나를 바꾸더라도 이야기 속에서는 큰 수정의 파장이 일어난다. (연쇄적으로, 디테일한 부분도 자연스럽게 바뀔 것이다.)

예시로 〈SKY 캐슬〉의 '예서'와 〈부부의 세계〉의 '준영'을 비교해 보겠다. 예서는 주인공 '한서진'의 딸이고 준영 역시 주인공 '지선우'의 아들로 나온다. 이 두 캐릭터는 인터넷 커뮤니티나 유튜브에서 자주 비교되는 캐릭터이다. 둘 다 엄마가 안 좋은 상황에 처하게 되는데, 이에 대한 반응이 다르기 때문이다. (주로 준영 쪽이 예서와 비교되면서 비판을 받는 캐릭터이긴 하다.) 두 캐릭터에게 가장 자주 언급되는 비교 요소는 '성별'이다. 예를 들면 이런 식이다. "지선우 자식이 예서였으면 여다경(〈부부의 세계〉의 상간녀)은 이미 뒤졌다."

성별을 바꾸면 엄청난 파장이 일어난다. 정말로 지선우에게 아들이 아닌 딸이, 그것도 예서처럼 경쟁심이 엄청나고 이기적이며 싸가지 없는 딸이 있었다면, 자신의 엄마를 위해서 한몸 불살라 지원해 주고 바람피운 아빠를 향한 분노를 표출했을 것이다. 거꾸로 한서진에게 딸이 아닌 준영이라는 아들이 있었다면… 한서진에게 고작 대학 때문에 오버한다고 매사에 잔소리하는 아빠의 의견에 동참해서 한서진을 무시했을지도 모른다. (이 외에도 여러 추측을 해볼 수 있다.)

다른 예시로 애니메이션 〈아케인〉을 살펴보자. 라이엇(게임 회사)에서 제작한 〈아케인〉은 게임 내의 캐릭터들을 통해 만들어 낸 애니메이션인데, 이 안에서는 모든 성별 관련 클리셰가 뒤바뀌어 있다고 해도 과언이 아닐 정도로 재미있는 설정이 너무 많다. 〈아케인〉을 본 대부분의 사람들은 이 스토리의 흐름이 굉장히 신선하다고 생각한다. 하지만 사실 〈아케인〉의 스토리를 구조화하고 캐릭터를 분석해 보면 굉장히 뻔한 클리셰와 설정이 많이 등장한다. 나라의 유명한 장군은 가장 아끼던 자식을 나라에서 퇴출하고, 귀족 집안의 자식이 부모를 거역하고 지하 세계의 연인을 도와주며, 지하 세계를 주름잡던 아버지의 무기를 자식이 물려받고, 성적으로 만족시켜 주는 하인을 데리고 다니는 장군이 있다. 게다가 클리셰 중의 클리셰인 가난한 집안 출신이 금수저를 물고 태어난 인물과 사랑에 빠지고, 출신이 미천한 사람이 정계의 권력자에게 호감을 얻으며 출세한

다. 그렇다면 시청자들은 왜 〈아케인〉의 스토리를 신선하다고 생각하는 것일까? 바로 인물의 성별이 죄다 기존의 관념과 바뀌어 있기 때문이다. 나라의 장군은 여자이고, 퇴출시킨 자식 역시 여자다. 귀족 집안의 자식도 여자고, 지하 세계의 아버지에게 무기를 물려받는 것도 여자다. 성적으로 만족을 시켜주는 하인은 남자이며 정계의 권력자에게 호감을 얻는 인물도 남자이다.

하지만 〈아케인〉은 신선하게 성별을 바꾸는 것으로 그치지 않았다. 성별을 바꾸어 진행한 이야기를 최대한으로 써먹은 컨셉이 존재하기 때문이다. 바로 '딸'에 대한 아버지의 감정이다. 이야기 초반에 대립하는 '벤더'와 '실코'는 각각 자식 같은 존재인 '바이'와 '징크스'를 얻는다. 보통의 이야기였다면 이 자식 같은 존재는 아들이었을 테지만, 〈아케인〉에서는 딸을 얻는다. 이 컨셉은 이야기의 톤 앤 매너와 주제를 송두리째 바꿔버린다. '아들'은 보통 아버지를 이어가는 존재이며 아버지를 기억하고 추억하고 존경하는 마음으로 스토리가 이어지지만… 이 이야기는 그렇지 않다. 물론 바이와 징크스가 각각의 아버지를 이어받는 형태이긴 해도 그 서사의 초점이 아버지들의 감정선에 훨씬 더 맞춰져 있다. 벤더가 바이를 딸처럼 생각하고 아끼는 바람에 비겁한 선택을 했다고, 자신을 배신했다고, 대의를 저버렸다고 생각하던 실코는 이야기 후반부에서 자신의 딸 같은 징크스를 떠올리며 벤더의 선택을 이해하는 순간이 온다. 말 그대로 나라를 주는 일이 있어도 징크스를 내어주지 않은 것이다. 자신의

염원이던 대의를 저버리고, 딸을 선택했다. 과연 바이와 징크스가 '딸'이 아닌 '아들'이었다면, 이런 장면과 이야기 전개가 나올 수 있었을까? 벤더의 동상 앞에서 실코가 "딸만큼 파멸을 부르는 존재가 있을까?"라는 명대사를 던지는 장면이 나올 수 있었을까? "울지 마라. 넌 완벽해"라는 대사를 엉망진창이고 사고뭉치인 딸 징크스에게 던짐으로 인해 징크스가 완전히 실코의 뒤를 이어 지하세계의 미친자가 되는 서사가 생길 수 있었을까? 결국 〈아케인〉의 캐릭터 설정은 원래 다 남자일 법한 주인공들이 모두 여자로 바뀌기에만 그치는 게 아니었다. 그렇게 바이라는 딸을 둔 아빠와 징크스라는 딸을 둔 아빠의 선택에 의해서 주제 의식을 관통하는 결말이 탄생한다.

이처럼 이야기의 흐름, 캐릭터의 디테일이 똑같아도 성별이 반전되면 완전히 다른 느낌을 준다. 심지어 〈아케인〉의 경우에는 성공적인 줄거리 흐름까지 챙겼다. 그러니 여러분도 이 방법을 충분히 이용해 볼 만하다.

B라인 만들기

앞의 연습하기 단계에서 주인공의 친구인 '민수'와 '민정'의 캐릭터를 스케치했다. 그것으로 간략한 B라인을 만들어 볼 것이다. 여러분에게 만약 이런 서브 캐릭터들이 있다면, 모티브 캐릭터 작업과 사건 속에 던져 넣어보기까지 한 후 B, C라인을 구성해 보길 바란다.

B라인

"친구는 끼리끼리라고 생각하는 민정이 싫어하던 철수의 친구에게 반했다. 두 사람은 이어질 수 있을까?"

→ 민정이 민수에게 첫눈에 반했다는 설정과 철수를 싫어한다는 설정에 '친구는 끼리끼리'라고 생각한다는 가치관을 추가하여 만들어 보았다.

→ '철수가 개과천선할 수 있을 것인가?'라는 주제를 B라인을 통해 던지

면서 민수-민정의 이어짐 여부에 따라 철수-영희 커플도 영향을 받
도록 설계할 예정이다.

이 이야기의 C라인은 아직 정하지 않았지만, 추후 정할 수 있도
록 몇 가지 리스트를 남겨두는 것도 방법이 된다.

— 영희가 카페 알바 생활을 마치고 취업에 성공할 것인가?
— 민수는 자신의 사랑이 철수 때문에 이뤄지지 않았다는 것을 알게 될
 것인가? (결말에서 철수 – 영희의 재결합이 이뤄지지 않고 민수 – 민정의 사
 랑도 이뤄지지 않았다는 가정하에.)
— 철수는 회사에서 자신의 프로젝트를 성공시킬 수 있을 것인가?

캐릭터를 분리, 합체, 변경하는 과정에서는 여러분이 메인, 서브
캐릭터들을 이리저리 조합해 보면 된다. 이 이야기에서는 민수와 민
정의 포지션을 바꾸어 민정을 철수의 '여사친'으로 만들어도 되고,
민수가 철수와 영희를 이어주려다가 영희에게 호감이 생겨버린 느
낌으로 가도 된다. 혹은 철수를 여자로, 영희를 남자로 바꿔도 좋다.

내가 만드는 철수와 영희는 여기까지다. 이제 다음 단계부터는
여러분들이 구체화해 놓은 A라인과 캐릭터를 완벽하게 채워 넣는
과정을 진행할 것이다. 이 단계부터는 정말 '작가'의 영역이기에 내

가 예시를 주는 대로 따라오는 것보다 알려주는 방법들을 통해 스스로 헤쳐나가는 쪽이 맞다고 생각한다. 이제 다음 단계만 끝나면, 어설프더라도, 완벽하지 않더라도, 여러분만의 이야기 하나가 탄생할 것이다. 그러니 조금만 더 힘을 내보길 바란다!

7단계

세부 작업

디테일 확립하기

보이지 않아도 보이게 되는 것

~~~~~ 자, 이제 캐릭터들을 채색해 줄 시간이 왔다. 바로 '디테일' 확립하기다. 코털이 몇 개인지, 손톱이 짧은지, 머리카락이 곱슬인지 등을 정하는 것이다. 외적인 요소만 정하는 건 아니다. 어떤 영화를 좋아하는지, 무슨 색깔의 옷을 선호하는지, 1년 전까지만 해도 '아샷추'를 좋아했는데 요즘은 그냥 바닐라라떼를 마시게 된 이유가 무엇인지도 정해야 한다.

앞서 우리는 캐릭터를 사건 속에 던져 넣고 이들이 어떻게 움직일지 추리, 추론하는 능력을 지녀야 한다고 말했다. 〈셜록 홈즈〉나 〈명탐정 코난〉 같은 추리물의 주인공들을 떠올려 보자. 그들이 추리와 추론을 어떤 방식으로 하는지 말이다. 바로 인물의 디테일을 통해 단서를 잡는다. 피해자가 왼손잡이인데 권총 자살을 오른손으로

했다든가, 원래 새벽 3시까지 깨어 있는 사람인데 그날따라 11시쯤에 자러 들어갔다든가 하는 점들이 단서가 된다. 우리가 만들어 내는 캐릭터도 똑같다. 디테일이 확실하고 다양할수록 사건 속에 던져진 캐릭터들의 행동은 분명해진다. 파생 사건 역시 쉽게 만들어진다. 그리고 일관성이 매우 잘 유지된다.

보통 캐릭터의 성격, 이름, 취미, 배경 정도만 설정하고 이야기 진행에 들어가는 작가들이 많다. 물론 그처럼 이야기를 진행하면서 필요한 디테일을 챙겨도 된다. 하지만 추후 수정이 두렵다는 이유로 초기에 디테일 설정을 주저하면 안 된다. 작가는 늘 큰 수정, 대공사를 염두에 두고 이야기를 써나가야 한다. 언제든 이 이야기를 완전히 백지로 만들 수 있다는 각오를 하고서 말이다. 그래야 줄거리든, 캐릭터든 디테일을 잡고서 출발할 마음의 여유가 생기고, 탄탄한 이야기를 만들 수 있다. 서론은 끝났으니, 디테일 만들기에 돌입해 보자. 디테일에는 두 가지 종류가 있다. '상징적인 디테일'과 '스며드는 디테일'이다.

## 상징적인 디테일

• • •

먼저 자신이 만든 디테일을 쭉 나열해 보자. 무슨 색을 좋아하는지, 어떤 핸드폰 기종을 쓰는지, 무슨 음악을 선호하고 어떤 영화 장

르를 챙겨보는지…. 이후 이 중에서 강조하고 싶은 디테일과 작가만 알고 있어도 되는 디테일을 분류하여 이야기를 진행하는 것이다. 예를 들어 웹드라마 〈에이틴〉 속 캐릭터 '도하나'의 디테일은 이렇다.

> 단발머리, 짝짝이 양말, 틴트, 성적이 어중간함, 외로움을 많이 탐, 맞벌이 부모님, 중산층 가정, 과묵한 편, 외동딸, 그림 그리는 걸 좋아함.

몇 가지 디테일은 서로 연결되는 지점이 보인다. 예를 들면 맞벌이 부모님 밑에서 자란 외동딸이라 외로움을 많이 타는 편이 그렇다. 그리고 이 중 〈에이틴〉을 본 사람이라면 잘 알고 있는 도하나의 상징(단발머리, 짝짝이 양말)도 몇 개 보인다. 한편 〈에이틴〉의 팬이어도 잘 모르는 디테일도 있다. 맞벌이 부모님, 중산층, 외동딸이다.

그렇다. 나는 도하나 캐릭터에 많은 디테일(여기에 쓰지 않은 디테일도 아주 많다)을 담았지만 그것을 굳이 대사나 지문 하나하나에 드러내진 않았다. 하지만 내가 강조하고 싶은 몇몇 디테일을 도하나 캐릭터의 상징성으로 고정했다. 당시 도하나의 상징은 크게 화제였는데, 일부 학생들은 '도하나병'이라는 것에 걸려서 단발머리에 짝짝이 양말을 신고 다닌다는 이야기를 들은 적도 있다. (진짜인지는 모르겠지만 사실이라면 〈에이틴〉을 많이 좋아해 줘서 고맙다는 말을 전하고 싶다.)

캐릭터의 상징성은 그 캐릭터를 아주 단편적으로, 강하고 쉽게

드러내 주는 장치다. 단발머리의 이미지는 대부분 칼 같고, 단정하고, 도도한 느낌을 풍긴다. 내가 잡은 도하나의 단발머리도 그러했다. 도하나의 캐릭터를 아주 잘 드러내 주는 대사 몇 마디와 함께 그녀의 '똑단발' 머리가 시크하게 찰랑거리는 장면은 〈에이틴〉의 전체 내용 중에서도 아주 상징적으로 남아 있는 부분이다. 짝짝이 양말의 경우, 기획 단계에서 연출팀이 준 아이디어였다. 짝짝이로 양말을 신어도 남의 시선을 의식하지 않는 자존감 높은 아이라는 설정이었다. 이 두 디테일은 이렇게 도하나의 상징성으로 자리 잡았다. 하지만 그렇다고 해서 상징성으로 자리 잡지 못한 디테일들이 그냥 죽은 채로 있었을까? 전혀 아니다. 디테일을 잡아두면, 쓰이지 않는 일은 드물다. 간접적으로든, 직접적으로든.

## 스며드는 디테일

. .

도하나에게는 맞벌이 부모님 밑에서 자라 외로움을 타는 편이고, 따라서 친구와의 우정을 아주 소중히 여긴다는 설정이 있다. 〈에이틴〉 팬들 중에서도 이런 설정을 아는 사람은 드물 것이다. 대부분은 '친구를 아주 소중히 여김'이라는 특징만 알고 있을 테니 말이다. 그러나 〈에이틴〉에서는 도하나가 "난 세상에서 친구가 가장 중요하고, 친구가 가장 소중해"라는 대사를 단 한 번도 직접적으로 말한 적이

없다. 그렇다면 시청자들이 도하나가 친구를 소중히 여긴다는 사실을 어떻게 알았을까? 바로 내가 설정해 둔 디테일이 사건 속에서 힘을 발휘했기 때문이다. 이것이 바로 '스며드는 디테일'이다.

〈에이틴〉에서는 도하나를 제외한 모든 인물들의 가족 이야기가 나온다. 가족 이야기가 나오지 않는 인물은 단 한 명, 도하나뿐이다. 주인공인데도 말이다. 이는 도하나가 가족과의 접점이 그리 많지 않기 때문이다. '남시우'처럼 투닥거리는 형이 있는 것도 아니고, '하민'처럼 차별하는 부모가 있는 것도 아니고, '차기현'처럼 어린 동생이 있는 집도 아니고, '여보람'처럼 둘째로 중간에 낀 위치도 아니고, '김하나'처럼 할머니와 단둘이 사는 것도 아니다. 그래서 도하나는 늘 하교 후에 밖을 돌아다닌다. 집에 갈 필요가 없기 때문이다. 이는 도하나에게 '외동딸 + 맞벌이 부모'라는 설정을 넣고 그녀를 사건 속에 던졌을 때 자연스럽게 나온다. 그래서 도하나는 자연스럽게 친구들을 소중한 존재로 여기게 된다. 늘 친구들과 어울렸고, 친구와 관련된 사건들이 계속해서 파생된다. 그 과정에서 도하나가 친구를 어떻게 생각하고 있는지가 드러나고 시청자들의 머릿속에 이 디테일이 스며든다. 고작 그녀의 디테일을 정하고서 유지만 했을 뿐인데, 시청자들은 도하나가 어떤 캐릭터인지 파악할 수 있게 되었다.

이처럼 캐릭터의 디테일을 설정하고 그것을 주요한 사항으로 밀고 갈지, 아니면 기저에 깔아서 사건과 행동에 녹일지 선택하면 된다.

아래에 디테일 리스트를 적어두었다. 모든 리스트를 활용하지 않아도 되고, 자신만의 디테일을 추가하면 더욱 좋다. 열심히, 알차게 활용해 보길 바란다. 단, 그전에 알아야 할 점이 있는데 디테일 확립 후에는 다시 이전 단계의 캐릭터 분리, 합체, 변경을 해보길 바란다. 사건 속에 던져 넣거나 가볍게 초반부 초고를 써봐도 좋다. 이유는, 이제 캐릭터를 마지막으로 점검할 시간만이 남아 있기 때문이다.

**디테일 리스트**

- 머리 스타일
- 얼굴 모양
- 이목구비
- 손톱, 손 상태
- 나이
- 스마트폰 기종
- 선호 영화 장르
- 걸음걸이, 속도
- 말투
- 가장 친한 친구
- 싫어하는 사람
- 경력, 이력
- 학력
- 성적
- 키
- 몸무게
- 독서량, 선호 책 분야
- 알러지
- 구독한 음악 플랫폼
- 게임 플레이 여부
- 기혼 or 미혼
- 이름의 뜻
- 가장 특별하거나 상징적인 기억

- 트라우마 사건
- 생일
- 종교
- 발 사이즈
- 옷차림
- 흡연 여부
- 타투 여부
- 음주 여부 및 주량
- 사는 곳
- 어린 시절 특징
- 목소리 톤
- 부모
- 형제
- 성적 지향
- 개 or 고양이 선호
- 구독한 유튜버
- 구독한 OTT
- 지병, 건강 상태
- 오른손잡이 or 왼손잡이
- 피부 타입(건성, 지성, 수분 부족 지성, 복합성)
- MBTI
- 몸매(체형)
- 재정 상황
- 시력
- 연애 역사
- 사이코패스, 소시오패스 성향

# 이름 지워보기

## 캐릭터는 똑같이 말하지 않는다

## 캐릭터의 말투는 모두 다르다

. .

보조 작가와 신인 작가의 습작이나 초고를 읽다가 자주 하는 말이 있다. "대사가 싹 다 님 말투인데요?" 처음 캐릭터를 만들어 본 작가는 캐릭터들의 말투를 분명히 구분 짓는 작업을 놓치는 경우가 많다. 모든 캐릭터가 작가 본인처럼 말하는 것이다.

인간은 늘 자신을 중심으로 생각하게 된다. 그것이 인간끼리 분쟁이 생기는 이유다. 상대방이 한 행동을 자신의 입장에서 생각하다 보니 '난 절대 저렇게 안 했을 텐데' 하는 편협한 생각을 하기 마련이고, 상대방의 마음과 상황을 오해하게 되는 것이다. 하지만 서로 조금만 이야기를 나눠보면 상대의 입장에서 생각하기 쉬워진다.

캐릭터도 똑같이 대해야 한다. 모든 캐릭터가 자신처럼 움직이지 않는다는 전제를 인지하고 가야 한다는 뜻이다. 하지만 우린 모두 인간이기에, 본능적으로 캐릭터의 말투와 행동을 자기 중심적으로 생각한다. 그래서 우리는 자신이 만든 캐릭터와 대화를 시도해야 한다. 물론, 이야기를 만들어 나가는 과정에서 이야기의 흐름이나 기획 의도, 사건을 생성하는 일만 해도 너무 바쁘기 때문에 캐릭터의 말투나 행동에 관한 디테일을 놓칠 수 있다. 그래서 우리에겐 '수정'이라는 멋진 무기가 있다. 여태 만든 캐릭터와 A라인으로 우선 초고를 써보고 그 초고를 검토하는 일이다. 처음에는 기획 의도에 잘 맞는지, 그다음은 이야기의 흐름이 자연스러운지, 그리고 마지막에는 캐릭터들의 행동과 대사가 각 캐릭터와 잘 어울리는지 체크하자.

## 캐릭터의 말투 바꾸는 법

· ·

작가들에게 캐릭터 검토를 할 때 추천하는 방법이 있다. 바로, '누구 대사인지 맞추는 게임'이다. 대사만 따로 모아 파일을 만들거나, 대본 형식의 글이라면 앞에 이름 부분을 가리고 진행하면 된다. 이후 자신이 스스로 읽어보며 대사들의 뉘앙스나 말투가 각각의 캐릭터마다 차이가 있는지 체크해 보는 것이다. 지인들에게 도움을 요청해도 좋다. 대사의 말투가 각각 다른지, 아니면 비슷해 보이는지 물

어보면 된다. 이 작업을 하다 보면 자신이 얼마나 캐릭터들의 대사를 획일적으로 써왔는지 알 수 있다. 문제를 알았다면 이제 고칠 방법이 필요하다. 내가 추천하는 방법은 캐릭터별 감정 대사를 만들어 보는 것이다.

　나의 캐릭터들이 '놀랄 때' 어떤 행동과 대사를 할지 떠올려 보라. 글을 쓸 때는 몰랐겠지만 굉장히 일률적인 대사를 써왔다는 사실을 깨닫게 될 것이다. 그리고 또 이런 질문이 머리에 떠오를 것이다. '아니, 놀랄 때 이 대사 말고 뭘 해야 하는데?' 하지만 놀랄 때도 할 대사가 너무나 많다. 아래 리스트를 보자.

— 헉!　　　　　　　　　— 엄마야!

— 에에?　　　　　　　　— 오우, 쒯!

— 정말로?　　　　　　　— 홀리.

— 뻥치지 마.　　　　　　— 허어어얼~

— 깜짝이야!　　　　　　— 와.

— 아.　　　　　　　　　— 으악!

이 외에도 캐릭터들은 감정이나 상황마다 아주 다른 대사들을 뱉게 될 것이다. 심지어 '욕설'도. 누군가는 정말로 "씨X!"을 외칠 수 있겠지만, 욕을 잘 못하는 캐릭터라면 "이 짜증나는 녀석아!"라는 대사를 할 수도 있다. 혹은 길에서 발목을 삐끗했을 때를 생각해 보자. 넘

어졌지만 침착한 표정으로 "아"라고 한 뒤 옷을 털털 털고 일어나는 인물이 있는가 하면, "으악!" 하고 넘어졌다가 주변 사람들에게 머쓱하게 웃어주며 일어선 뒤 얼굴이 새빨개져서 도망치는 사람이 있을 것이다.

이렇게 캐릭터별 대사를 잘 구분해 두면 또 하나의 장점이 생긴다. 바로 '같은 대사를 활용했을 때의 효과를 극대화할 수 있다는 점'이다. 전혀 관계없는 두 사람이 같은 대사를 치는 장면을 연달아 보여준다면, 두 사람은 결국 어디선가 만나게 되거나 어떠한 관련(부모 자식 사이라든지, 과거에 친구였다든지)이 있다는 것을 시청자와 독자로 하여금 추측할 수 있게 만들어 준다. 혹은, 과거에 죽은 부모의 대사를 똑같이 하는 인물을 통해서 이 인물이 부모의 가치관이나 행보를 그대로 답습해 나갈 것이라는 점도 예고할 수 있다. 하지만 이 모든 것은 각각의 캐릭터들이 자신만의 특징이 잘 드러나는 대사와 행동을 하고 있을 때만 쓸 수 있는 방법이다.

그래서 캐릭터별 대사와 행동의 구분이 중요하다. 만약 아무리 해도 대사와 행동이 구분이 잘 안 된다면… 캐릭터를 다시 점검해 보아야 한다. 과연 이 캐릭터가 특색 있게, 분명하게, 명확하게 잘 잡힌 것이 맞는지. 그러나 끝없는 점검을 해도 이 캐릭터의 문제가 해결될 방안이 보이지 않을 때는… 캐릭터를 '삭제'하는 용기도 필요하다.

**7-3**

# 캐릭터 삭제

## 만들기보다 중요한 버리기

⁓⁓⁓ 그동안 열심히 만든 캐릭터를 삭제하는 이유와 목적은 두 가지로 나뉜다.

― 아무리 봐도 이 캐릭터로 이야기를 풀어가기 쉽지 않다고 판단될 때
― 원인은 모르겠지만 이야기가 잘 안 풀릴 때

### 지금의 캐릭터로 진행이 어려울 때

· · ·

첫 번째 목적은 이해하기 쉬울 것이다. 아무리 정성스럽게 만든 캐릭터여도 실패하는 경우가 있다. 정성을 들이는 것과 결과가 좋은

것은 다른 문제이기 때문이다. 하지만 캐릭터를 삭제하기 전에 점검해야 할 사항이 있다. '이 캐릭터는 왜 실패했는가?' 이 지점을 생각해 봐야 한다.

캐릭터는 극단적이어야 한다. 그래야 사건 속에 던져 넣었을 때 생기 있게 잘 살아나기 때문이다. 만약 실패한 캐릭터라면 우리가 만든 캐릭터에 너무 문제점이 없거나 반대로 너무 문제점만 있는 캐릭터일 수 있다. 장단점이 극명하고 강점과 약점이 분명해야 캐릭터에게 매력이 생긴다.

사람을 마구 죽이고 다니는 '조커'라는 캐릭터가 인기 있는 이유를 생각해 보자. 그 캐릭터의 서사와 디테일이 풍부하고 강렬하기 때문이다. 〈아이언맨〉의 싸가지 없는 플레이보이 '토니 스타크'가 사랑받는 이유도 마찬가지다. 디테일이 풍부한 그 캐릭터가 모종의 사건(죽을 위기에 처하고, 자신의 회사에서 만드는 무기들이 어떻게 사용되는지 직접 보게 됨)을 통해 영웅이 되는 서사를 가졌다. 캐릭터를 잘 만들었기에, 그런 사건 속에서 매력적인 캐릭터의 발자취가 탄생하는 것이다. 자신의 캐릭터로 사건을 만들어 나가는데, 매력적이거나 흥미로운 이야기가 진행되지 않는다면… 우린 이 캐릭터를 과감히 삭제할 수 있어야 한다.

# 이야기가 잘 안 풀릴 때

· · ·

두 번째 목적은 조금 이해하기 어려울 수 있다. 이 목적은 미디어 속 이야기에서 흔히 말하는 '운명'에 빗대어 설명해 보겠다. '운명적인 사랑'은 두 사람이 헤어져도 언젠가는 다시 만난다는 것을 뜻한다. '인연이라면 언젠가 다시 만날 수 있겠지' 하는 꿈같은 이야기 말이다. 캐릭터 역시 마찬가지다. 공들여 만든 캐릭터를 임시로 삭제하고 새 캐릭터를 시험 삼아 만들어 보자. 물론 이야기가 잘 풀리고 있다면 이 방법은 쓰지 않아도 된다. 하지만 캐릭터 때문인지, 기획의도 때문인지, A라인 때문인지 확실하게 문제의 원인이 떠오르지 않는다면 이 방법도 한번 써보라는 소리다.

만약 새 캐릭터를 만들었는데 임시 삭제당한 캐릭터가 계속 떠오른다면… 지금은 캐릭터를 삭제할 게 아니라 다른 걸 손봐야 하는 상황이다. 혹은 새로운 캐릭터가 임시 삭제당한 캐릭터처럼 행동할 수도 있다. 아니면 임시 삭제한 캐릭터가 훨씬 재미있다고 느껴질 수도 있다. 그렇다면 여러분에게 그 캐릭터로 진행할 명분이 생긴다. 대신 다른 캐릭터를 더 추가하거나, 캐릭터 설정을 조금 바꿔보는 시도를 하면 된다.

물론 여타 요소들을 수정하면 일이 훨씬 복잡해지기는 한다. 하지만 우린 이미 캐릭터를 임시 삭제로 한 번 죽여본 사람들이므로 이 캐릭터보다 자신의 이야기를 잘 표현해 줄 캐릭터는 없다는 사

실을 알고 있다. 그래서 흔들리지 않고, 의심하지 않고, 캐릭터를 수정해 가며 이야기를 쭉 진행할 힘이 생긴다.

## 삭제할 수 있는 용기

· ·

처음 이야기를 만들어 보거나, 처음 '삭제'를 하는 사람들은 생각보다 이 '삭제'라는 개념을 쉽게 받아들이지 못한다. 공들여 만든 이야기나 기획 의도, 캐릭터 등을 삭제하는 과정 자체에 거부감을 느끼기 때문이다. 하지만… 한 번이 어렵지 두 번부터는 쉽다. 무언가를 삭제하고 다시 시작하는 일은 창작에 있어서 아주 괜찮은 방법이다. 삭제를 하더라도, 자신이 생각하고 설정해 놓은 이야기들은 절대 사라지지 않으니 말이다. 위에서 말했던 '운명'과 같다. 삭제를 하고 나서, 자신이 보기에도 아쉽고 재미없는 캐릭터나 이야기들이었다면 혹여 나중에 필요하게 될 때 생각이 잘 나지 않아 메모해 둔 것들을 찾아봐야 한다. 하지만 삭제를 하더라도 끊임없이, 정확하게 머리에 맴도는 이야기들이 있다. 마치 고민하다가 사지 않은 옷이 '그 옷 살걸' 하고 머리에 맴도는 것과 같다.

내가 집필한 드라마와 소설에서도 삭제했던 기획과 이야기, 캐릭터들이 아주 많다. 그리고 그 기획과 이야기, 캐릭터들이 다시 쓰인 적도 아주 많다. 대표적으로 나의 웹드라마 〈사당보다 먼 의정부보

다 가까운〉 시즌2는 내가 대학교 때 겪었던 연애 이야기를 바탕으로 쓴 대본인데, 회당 5분에 12개의 에피소드라는 짧은 러닝 타임 때문에 압축되고 합쳐지고 삭제된 내용이 아주 많았다. 내 실력이 부족해서 그렇기도 했다. 그리고 몇 년 뒤 나의 장편 소설 《나의 X 오답 노트》가 출간되었다. 이 작품이 바로 〈사당보다 먼 의정부보다 가까운〉 시즌2에서 못다 한 이야기를 장편으로 풀어서 쓴 것이다. 그때 못 썼던 캐릭터와 설정들, 사용하지 못했던 사건들, 내가 정말 담고 싶었던 기획 의도 등을 모두 쏟아부었다.

난 과감하게 이야기와 캐릭터를 삭제할 수 있는 작가들을 좋아한다. 그리고 그들의 용기를 존경한다. 자신이 만든 것을 삭제하는 것이 얼마나 마음 아픈 일인지 잘 알고 있기 때문이다. 하지만 그만큼 자신의 창작을 소중히 여기고 중요하게 생각하고 있기에 하는 행동이라는 사실도 잘 알고 있다. 그런 뜻에서… 용기 내어 우선순위를 지키는 작가들을, 아주 칭찬하고 싶다!

# 블록 작업

### 파트별, 회별 시놉시스 쓰기

## 시놉시스 쓰기의 시작

• •

자, 이제 책의 후반부까지 열심히 달려온 여러분을 칭찬하며 진짜 '창작'의 세계로 가야 함을 알리겠다. 여태 우리는 기획 의도를 만들고, 그에 맞는 캐릭터와 줄거리의 가닥을 잡고, 그것을 구체화하고, 다시 점검하는 여정을 거쳐왔다. 그동안 여러분의 이야기는 변경되고 삭제된 부분도 있을 것이고 추가되고 합쳐진 부분도 있을 것이다. 그럼 이제… 진짜 전체적인 스토리를 짜보자!

초반에 나는 줄거리의 정의에 대해 설명했다. 그것은 잎이나 기타 등등이 없는 '줄기'를 의미한다. 그러니, 이제 줄거리를 다 만든 우리는 여기에 '잎'을 붙여야 한다. 라인에 살을 붙여야 한다는 소리다.

그래서 풍성하고 웅장한 나무를 완성해야 한다. 숲이면 더 좋다!

보통, '작가'라고 하면 문득 영감이 떠올라서 집필을 시작하고 신들린 타이핑으로 멋진 글을 써내려 가는 모습을 상상할 것이다. 하지만, 그리고 미안하지만, 작가는 그렇게 예술적인 직업은 아니라고 반복적으로 말하고 있다. 적어도 난 그렇게 생각한다. 작가는 생각보다 기술이 많이 필요한 직업이다. 배울 게 많고, 재능만으로 해결되지 않는 부분도 있다. '줄거리 만들기'가 그렇다. 기술적인 부분도 부족하고, 또 이런 기술적인 부분이 존재한다는 것조차 생각하지 못하는 많은 신인 작가들이 줄거리를 잡아가는 과정에서 난항을 겪는다. 그리고 '난 창의력이 없나봐'라며 좌절한다.

틀린 말이다. 여러분은 창의력이 없는 게 아니라 글쓰기에 대한 오해를 하고 있을 뿐이다. 무에서 유를 창조하려고 하거나, 가만히 앉아 줄거리가 문득 떠오르길 기대하거나, 충분한 조사와 준비를 하지 않은 채 창작을 시작했을 확률이 매우 높다.

물론… 창의력과 재능은 작가를 하는 데 아주 중요한 소양이긴 하다. 그렇지만 이보다 더 중요한 것이 있다. 바로 '끈질김'이다. 강해서 살아남는 것이 아니라, 살아남은 자가 강한 것이라는 말이 있다. 작가는 창의력이 있어서 글을 쓰는 게 아니라, 글을 쓰기 때문에 창의력이 생긴다. 그렇다면 이제부터는 자신이 만든 A, B, C라인과 캐릭터들에 맞추어 어떻게 줄거리를 만들어 나갈 수 있는지 알아보도록 하겠다. 준비물은 포스트잇과 펜, 그리고 텅 비어 있는 벽이다!

# 사건 모으기

· ·

우선 '전체적인 시놉시스 쓰기'의 과정을 알려주도록 하겠다. 과정은 아래와 같이 세분화할 수 있다.

A라인 만들기 → 파트별 줄거리 → 회별 줄거리

A라인은 준비되었으니, 세부적인 줄거리를 짜기 전에 '에피소드 블록'을 모아볼 것이다. 이게 무슨 말이냐 하면, 내가 앞으로 쓸 이야기에 그 어떤 식으로도, 그 어떤 인물에게라도 갖다 붙일 수 있는 에피소드들(사건들)을 모두, 모조리 모아오는 것이다. 일기장, 메모장, 친구들의 썰, 인터넷에 있는 썰, 실제로 있는 사건들, 레퍼런스 영화나 드라마…! 모두 가능하다! 이걸 포스트잇에 한 줄로 요약해서 적는 것이다. 이 포스트잇 한 장, 한 장을 난 '블록'이라고 부른다. 주의할 점은 벽에 블록 포스트잇들을 나란히 붙였을 때 글자를 최대한 잘 보이도록 써야 한다는 것, 그리고 한 번에 이해할 수 있도록 핵심만 적어야 한다는 것이다. 난 굵은 사인펜을 활용하여 적었는데, 약 3m 너비의 한쪽 벽을 가득 채울 정도로 블록을 많이 쌓아두는 편이다. 그러니 여러분들도 최대한 많은 블록을 모아두길 바란다! 벽이 아니더라도 눈에 보이는 공간(옷장, 책상 옆, 책장 등)에 붙여도 좋다. 나중에 이야기에 꼭 안 들어가도 되니까, 최대한 많은 에피소드들을

붙여놓고 풍성한 이야기를 만들 수 있게 준비해 보자.

감이 잘 잡히지 않는다면, 아래에 내가 〈에이틴〉을 집필할 때 썼던 블록 조각의 예시를 준비했으니 참고하길 바란다. 각 블록마다 부가 설명을 달아두어 이해하는 데 도움이 될 것이다.

- **친구 남친이 바람피워서 다 같이 쳐들어간 썰**: 인터넷에 돌아다니는 썰을 차용함. 남친이 바람피워서 다 같이 남친 직장 혹은 알바 근무지에 쳐들어가는 것으로 디벨롭해 보기로 함.
- **각자 친해진 이유**: 내 친구들이 서로 친해진 이유를 적어둠. 도하나, 김하나, 여보람에게 적용하면 재미있을 듯.
- **입시 미술 관련 혼나는 장면**: 도하나, 김하나 미술 관련 에피소드.
- **"이름이 똑같아서 친구가 됐다고 생각했어"**: 초반 기획에서 넣기로 생각했던 대사.
- **'대신 전해드립니다' 페이지 관리자 밝혀지기**: '대신 전해드립니다' 페이지를 기반으로 진행되는 스토리이기 때문에, 관리자가 밝혀지는 부분이 중요하다고 생각함.
- **"했다～ 이 말이야"**: 당시 '침착맨(스트리머)'이 썼던 말투가 유행이어서 적어둠.

- **"네가 말했냐?"**: 친구한테 누구를 좋아한다고 비밀을 말했는데, 그 사람이 "너 나 좋아하냐?"라고 물어서 그 자리에서 친구에게 "네가 말했냐?"라고 말했다는 썰을 인터넷에서 봄.
- **"한 개 틀렸다고 우냐?"**: 내가 중학생 때 친구에게 들었던 말. 김하나에게 적용하기로 함.
- **시험 기간 징크스**: 나의 학창 시절에 친구들이 갖고 있던 각종 징크스가 생각나서 김하나나 다른 인물에게 적용하기로 함.
- **시험 기간에 머리 묶기**: 위와 동일.
- **매일 PC방 가는데 매일 다른 이야기**: 사귀었던 남자친구와 매일 PC방에 가면서도 매번 다른 일상이었던 기억이 신기해서, 학교생활에 적용하기로 함.
- **인스타그램 부계정 활용 에피소드**: 도하나가 운영하는 그림용 부계정을 만들기로 함.
- **"병, 형신이야?"**: '우왁굳(스트리머)' 채널에서 유행했던 말이라서 적어둠.
- **길치의 길 찾기**: 20대 초반에 사귀었던 남자친구와 있었던 일을 남시우와 도하나에게 활용해 보기로 함.

위의 블록뿐만 아니라 아주 수많은 블록이 있었지만, 이 정도만 예시로 보여주고 다음 단계로 넘어가 보도록 하겠다. 다음 단계는, 이 블록들을 어떻게 할 것인가에 대한 이야기다. 앞서 시놉시스는 'A라인 만들기 → 파트별 줄거리 → 회별 줄거리'의 과정을 거친다고 설명했다. A라인도 있고, 블록도 다 모았으면 이제 파트별, 그리고 회별 줄거리를 짤 차례이다.

## 파트별 줄거리 짜기

. . .

우선 A라인을 기반으로 한 파트별 줄거리를 짜야 한다. 파트별 줄거리란, 각 회별 줄거리들이 묶음으로 모인 줄거리를 뜻한다. 총 12개의 에피소드가 있다면, 각각 4개씩 모아 파트 3개를 구성할 수도 있고, 각각 3개씩 모아 4개의 파트로 구성할 수도 있다. 각 파트별로 에피소드 개수가 꼭 일정하지 않아도 된다. 몇 개의 에피소드를 모아 하나의 줄거리로 분류할 수 있기만 하면 된다.

파트별 줄거리를 짜는 핵심은 A라인이라는 거대한 미션을 주인공이 완수하기까지 단계별로 일어나는 일들을 구성하는 것이다. 이를 다른 말, 그리고 흔한 말로 하면 '기승전결'이다. 사실 어떤 용어로 불러도 상관은 없다. 본인이 편한 대로 묶음 줄거리를 구성한다고 생각하자.

히어로물이라고 치면 파트별로 빌런1을 만나고 빌런2를 만나고 빌런3(최종 빌런)을 만나는 흐름을 짜는 식이고, 로맨스 장르라면 두 남녀의 첫 만남이 파트1, 친해지는 과정이 파트2, 키스신이 파트3, 오해를 하는 것과 오해가 풀리는 것이 파트4와 같은 식으로 진행할 수도 있다. 여러 인물이 나오는 거대한 세계관물이라면 주인공의 미션을 중심으로 각 인물들이 어떻게 엮일지를 구성하면 된다. 파트1에서는 주인공의 가장 친한 친구의 이야기와 주인공의 미션을 엮어 시작하고, 파트2에서는 주인공의 미션을 방해하는 다른 인물이 등장하고, 파트3에서는 또 다른 인물, 파트4에서도 또 다른 인물을 등장시켜 주인공의 미션을 완성해 나가면 된다.

잠깐, 이 설명… 어디서 많이 본 설명 같은가? 맞다. 이것은 앞 단계에서 설명한 B라인을 짜는 방식들 중 하나와 유사하다. '그럼 이미 다 완성한 거 아닌가요?'라고 물을 수도 있겠다. 아니다. 이제 틀을 구성했을 뿐이고 앞에서 만든 블록을 곳곳에 배치하는 일이 남았다. 자, 이제 벽에 좌르륵 붙여놓은 블록들을 멍하니 쳐다보자. 저 블록들이 구성해 둔 A라인과 B라인, 그리고 파트별 줄거리에 어떻게 들어갈 수 있을지 간략히 떠올려 본다. '언젠가 인터넷에서 봤던 이 재밌는 썰은 파트3에서 주인공과 주인공 친구에게 붙이면 될 것 같고… 내가 실제로 겪었던 이야기는 파트1 초반(1화)에서 이야기의 시작을 여는 사건으로 들어가면 될 것 같고…'

감이 잘 안 온다면, 벽에 모인 블록 중에서 꼭 들어가야 하는 큰

사건들을 먼저 뽑아보는 것도 방법이다. 〈에이틴〉을 예로 들자면, '시험 기간'이 있다. 〈에이틴〉의 시간적 배경은 2018년도, 학기가 시작하는 시기인데 '시험기간 에피소드'가 들어가려면 중간고사까지는 이야기가 진행되어야 했다. 그러니 중간고사 이야기를 에피소드 4화나 5화쯤에 넣는다고 생각한다면, 자연적으로 파트2에 '시험 기간' 블록이 배치된다.

혹은 '친해진 이유'라는 블록을 넣는다고 가정해 보자. 1화부터 인물들이 예전에 어떻게 친해졌는지 나오면 재미없을 테니, 세 친구가 이미 친한 모습을 보여준 다음 잠깐 회상이나 설명으로 나와야 하는 블록일 테다. 그러면 파트1의 마지막 부분쯤, 즉 3화쯤 나와야 겠거니 하고 파트1에 '친해진 이유' 블록을 넣는다.

이처럼 대략적으로 계획이 머릿속에 세워졌다면 블록들을 떼어 내서 책상에 가져와 순서대로 배치해 보자. 만약 순서가 이상하다 싶으면 앞뒤로 옮겨가며 순서를 바꾸고, 보류하고 싶은 블록이 있다면 다시 벽에 붙인다. 이것이 바로 '포스트잇'이라는 아날로그 재료를 쓰는 이유다.

블록을 배치할 때는 주인공의 감정선과 서사, 미션도 고려해야 한다. 〈에이틴〉의 경우엔 A라인이 '"하나야 좋아해"라는 말을 '대신 전해드립니다'에 제보한 사람은 누구이며, '하나'는 김하나와 도하나 중 누구인가?'이다. 이를 가장 궁금해할 사람은 두 명의 하나일

텐데… 그렇다면 두 명의 서사를 중심으로 파트별 줄거리를 어떻게 구성할 것인지 생각해 보면 된다.

주인공은 도하나이고 도하나는 하민을 좋아하는 것으로 이야기가 시작된다. 이것이 내가 파트1에서 설정한 줄거리다. 그러면 도하나는 저 글이 누구를 향한 것인지, 누가 쓴 것인지 궁금해하며 하민을 살필 것이다. 그 과정에서 김하나와 하민, 남시우 등의 주요 인물들의 감정이 밝혀질 것이다. 이것을 파트1의 줄거리로 넣는다. 그 과정에서 파트1에 쓰일 블록들을 배치하면 된다.

이후 파트2쯤에서는 도하나가 아닌 김하나 캐릭터의 서사가 시작되어야 한다는 판단이 들었다. 마침 아까 시험 기간이라는 소재가 있었으니, 이것을 공부 잘하는 모범생 김하나의 시선으로 풀어내려 했다. 그리하여 파트2에는 마냥 착한 모범생이었던 김하나가 자신에게 "하나 틀렸다고 운다"라는 대사를 던지는 기현을 향해 화내는 장면이 나온다.

이런 식으로 포스트잇을 뗐다, 붙였다를 반복하다 보면 대략적인 전체 줄거리와 파트별 줄거리, 그리고 사건 흐름까지 잡힐 것이다. 물론 이후 집필 과정에서 수정될 여지는 얼마든지 있지만, 이런 식으로 큰 가닥을 잡는 과정은 매우 중요하다. A라인을 잃지 않고 이야기가 산으로 가지 않게 만들어 주며, 빵빵하고 풍성한 에피소드들을 촘촘하게 배치할 수 있기 때문이다.

# 회별 줄거리 짜기

· · ·

파트별 줄거리가 완성되었으면, 이제 회별 줄거리를 만들어 볼 차례이다. 파트별로 쓸 법한 블록 배치를 잘 메모해 놓고, 이제 한 파트에 들어 있는 여러 회차를 살펴보며 회별로 블록을 재배치한다. 파트1 안에 에피소드가 4개가 들어있다면… 각 4개의 회별 줄거리를 생각해 보는 것이다. (파트별 줄거리에 블록을 배치하는 것과 비슷하게 하면 된다.)

또 한번 〈에이틴〉으로 예를 들어보겠다. 1화에서는 각 인물들의 소개와 주인공에게 주어진 미션을 밝혀야 하고, 인물들 서로의 관계성을 드러내야 한다. 2화에서는 1화에서 이어지는 A라인의 구체적인 이야기들이 펼쳐질 것이며, 주인공이 가지고 있는 내적, 외적 갈등을 표현해야 한다. 3화에서는 1, 2화에 걸쳐 분산된 채로 그려졌던 인물들의 관계성을 한 번에 묶어서 보여주는 방식으로 진행할 것이다. 이것이 내가 〈에이틴〉의 파트1 회별 줄거리를 구성했던 방식이었다. 이제 여기에 블록을 배치해 주는 것이다. 1화에는 아래와 같은 블록이 들어갔다.

— '대신 전해드립니다' 페이지에 익명 고백글이 올라옴.
— 선생님한테 혼나는데 공부를 못해서 더 혼남.

고백글의 '하나'는 도하나인지 김하나인지도 모르는데, 여기에 연결해서 도하나가 김하나와 같이 떠들었음에도 불구하고 김하나보다 더 혼나는 장면을 넣어준다. 자신이 좋아하는 하민은 김하나와 친하고, 자기는 더 혼나기만 하고…. 더불어 이를 도하나가 미술을 좋아하지만 진로를 아직 결정하지 못했다는 캐릭터 설정과 연결 지을 수도 있다. 김하나는 미술 쪽으로 진로를 완전히 정한 모범생이라는 설정이기 때문에 도하나와 비교되어 앞에서 나왔던 고백글, 혼남 사건과 더욱 자연스럽게 연결된다. 이처럼 아무 관련이 없어 보이는 블록을 캐릭터, 상황, A라인에 맞게 자연스럽게 연결하는 것이다. 나머지 이야기들도 이런 식으로 연결하다 보면 얼추 회별 줄거리들이 완성된다.

아래는 내가 회별 줄거리에 블록들을 어떤 식으로 녹였는지, 위에 적었던 블록들을 풀어 설명한 리스트를 만들어 두었으니 〈에이틴〉 시즌1을 보면서 참고하면 이해에 도움이 될 것이다.

- **친구 남친이 바람피워서 다 같이 쳐들어간 썰:** [3화] 보람이의 남자친구가 바람을 피워서 헤어진 후, 다 같이 보람이의 기분을 달래기 위해 놀러가는 장면으로 변경 및 적용.
- **각자 친해진 이유:** [3화] 각 캐릭터의 첫 만남과 현재의 모습으로 적용.

- **"이름이 똑같아서 친구가 됐다고 생각했어"**: [21화] 김하나와 도하나가 싸우는 장면에 계획대로 넣음.

- **"네가 말했냐?"**: [시즌1]에서는 적절치 않아서, [시즌2]에서 활용함.

- **"한 개 틀렸다고 우냐?"**: [5화] 김하나와 차기현의 갈등 상황에서 활용함. 공부 잘하는 김하나 캐릭터에 적용.

- **시험 기간 징크스**: [5화] 공부 잘하는 김하나 캐릭터에 적용. 아몬드 먹기, 필기 노트, 머리 묶기 등의 디테일을 만듦.

- **매일 PC방 가는데 매일 다른 이야기**: [1화]를 포함해 전체적으로 적용. '늘 평범한 날들 속에서도, 정작 평범한 건 단 하나도 없었다'라는 내레이션으로 활용하여, 전체적인 기획 의도 빛 수제로 적용.

- **인스타그램 부계정 활용 에피소드**: [2화] 도하나가 미술을 하고 싶다는 비밀을 인스타그램 부계정을 통해 나타내는 것으로 활용.

- **"병, 형신이야?"**: [X] 적절한 곳이 없어서 사용하지 못함.

- **길치의 길 찾기**: [12화] 도하나가 자신의 진로와 사랑을 찾아가는 과정에서 남시우가 조력자로 나타나는 것으로 비유적 적용.

A라인을 만들고, 파트별 줄거리를 만들어 블록을 임시 배치해 보고, 이후 회별로 블록을 완전히 배치한다. 그러면 놀랍게도 회별 줄거리가 탄생한다! 이후 전체적인 시놉시스를 쭉 살펴보며 한 번 더 체크를 한 다음 집필을 시작하면 된다. 초고 혹은 2고가 끝났을 때에는 사용된 블록을 떼서 따로 모아두자. 회별 집필이 점점 진행될수록, 꽉 차 있던 벽도 점점 비워질 것이다. 수정 과정에서 사용했던 블록들이 삭제된다면, 다시 그 포스트잇을 벽에 붙이면 된다. 나중에 다시 쓸 수 있을 테니까.

## 포스트잇을 활용하는 이유

· ·

여기서 또 한 번 의문이 들 것이다. 아이패드나 컴퓨터로 블록 작업을 하면 안 되는지 하는 의문. 왜 굳이 포스트잇을 사와서, 책상 한쪽에 빈 공간을 확보하고, 하나하나 손으로 써서 붙이는 귀찮고 번거로운 작업을 해야 하는지. 물론 컴퓨터나 아이패드 등을 활용하여 블록 배치 작업을 해도 상관은 없다. 하지만 나는 벽에 촤르륵 붙어 있는 포스트잇을 항상 보면서 사건을 구상하고, 변경하고, 수정하는 과정이 있어야 이야기가 더 풍성하고 탄탄해진다고 생각한다. 컴퓨터는 모니터를 반드시 켜야 하고, 아이패드 역시 앱을 켜서 확인을 따로 해야 한다. 게다가 컴퓨터와 아이패드는 메신저, 유튜브, 음악

듣기 등 딴짓을 할 여지가 너무 많다. 하지만 벽은 다르다. 벽과 포스트잇은 내가 작업실에 출근하면, 혹은 회사에 출근하면, 또는 방의 책상 앞에 앉으면 그냥 시야에 잡힌다. 밥 먹을 때도, 전화를 할 때도 어쩔 수 없이 강제로 눈에 들어오는 블록들을 보다 보면 무심코 '헉, 이런 아이디어는 어떨까?' 하며 창작의 영감이 마구 떠오를 때도 있다. 이만큼 창작의 몰입력을 높여주는 단순 무식한 방법이 있을까?

게다가 1화, 2화, 3화…를 집필해 나가며 하나씩 버려지는 포스트잇과 조금씩 비워져 가는 벽을 보고 있노라면, 뿌듯함은 물론이고 내 작업의 척도 역시 한 번에 파악할 수 있다. 그래서 난 블록 작업을 작가들에게 꼭 추천하는 편이다. 글은 공 들인 만큼 나온다. 공부와 다를 바가 없다. 학창 시절에 성적이 좋았던 사람들은 알겠지만, 사실 공부에는 왕도가 없다. 열심히 하면 성적이 오르고, 아니면 떨어진다. '난 아무리 열심히 해도 안 되던데?'라는 생각을 가진 사람들에게 묻고 싶다. 진짜 코피 터지면서(물리적으로 진짜로 터지면서) 한 적 있는지. 하루에 서너 시간 자면서 공부한 적 있는지. 수업 시간에 졸지 않으려고 허벅지를 꼬집어 가며 버틴 적이 있는지. 다이어트에 성공한 사람도 잘 알 것이다. 적게 먹고 많이 움직이면 살이 빠진다. 글도 마찬가지다. 내가 얼마나 열심히 했는가, 내가 얼마나 혼을 다하였는가, 내가 얼마나 구체적으로 전략을 짜서 미친 사람처럼 달려들었는가. 이런 노력들에 의해 글의 퀄리티가 좌우된다. 그러니, 포스트잇을 다량 구매하여 사람들에게 '벽이 대체 이게 뭐냐?'라는 소

리를 듣도록 붙여보자. 실제로 난 지인들에게 이런 소리를 들었다. "헤엑, 이게 다 뭐야? 아, 너 작품 하는 거야?!"

물론! 여러분이 머릿속으로 모든 사건과 A라인을 후루룩 비벼서 끝내주게 이야기를 만들 수 있는 천재라면 이런 일들이 '뻘짓'이 될 테니 추천하지 않는다. 하지만 대부분의 사람은 천재가 아니다. 그러니 나의 방법을 한 번쯤은 사용해 보길 권한다. 만약 이 방법이 자신에게 맞지 않다면 또 다른 방법을 찾아가면서 재미있고 좋은 글을 쓰기 위한 극한의 노력을 해보길 바란다.

# 로그라인 '기깔나게' 쓰기

우린 이미 답을 알고 있다

## 기획안의 목적

· ·

모든 작가는 '기획안'이라는 것을 만든다. 여기서 작가들은 한 가지 난항을 겪는다. "기획안, 그거 어떻게 쓰는 건데?"

우선 '기획안'의 목적부터 생각해 보자. 기획안은 시청자와 독자가 보는 것이 아니다. 이 작품에 연관되어 있거나 이 작품에 대량의 돈을 투자할 사람들이 보는 자료가 '기획안'이다. 그 말은, 기획안이라는 것은 '내 작품이 얼마나 재미있는지 보세요~'라고 쓰는 게 아니라는 의미다. 기획안은 '내 작품이 얼마나 많은 돈을 끌어올지 보세요~'라고 말하는 문서다. 뭐, 둘 다 종이 한 장 차이긴 하다. 우선은 이야기가 재미있어야 하니까 말이다. 그래도 기획안을 쓰는 기술과

포맷을 배워두는 것은 나쁘지 않다.

기획안에는 보통 아래와 같은 내용들이 들어간다.

1. 제목과 작가의 이름
2. 로그라인
3. 기획 의도
4. 줄거리
5. 인물 소개

여기서 드라마 기획안이라면 회별 줄거리나 작품 배경, 셀링 포인트, 인물 관계도, 작품 개요 등의 부가적인 항목이 더 들어갈 수도 있고, 소설의 경우에는 기승전결로 나누어 줄거리를 쓰는 경우도 있다. 아무튼 기획안에는 위의 요소가 대체적으로 들어간다고 생각하면 된다.

1번과 3~5번은 어느 정도 감이 잡힐 것이다. 위의 설명처럼 '내 작품이 얼마나 돈방석인지 자-알 보시라구요'의 느낌을 담아 써서 지인들에게 아이스크림이나 커피를 하나씩 사주고 읽어봐 달라고 하면 된다. 물론 지인들에게 '어때? 네가 돈 많은 사람이라면, 돈 들여서 제작하고 싶어?'라고 질문해야 한다는 것을 잊지 말자.

하지만 2번 '로그라인' 부분에서는 막히는 작가들이 많다. '이야

기 전체를 한 문장으로 요약한 것'에서 막막하기 때문이다. 그러나 우리는 이제 로그라인이 두렵지 않다. 적어도, 이 책을 제대로 읽은 사람들은 두렵지 않을 것이다. 왜냐하면 우린 이미 한 줄 스토리를 뽑은 상태로 이야기를 만들어 나가기 시작했기 때문이다! 바로 'A라인'이다. 이미 A라인을 잘 짜두었다면, 이것을 좀 더 예쁜 말로 포장해서 쓰기만 하면 된다.

## 매력적인 로그라인 쓰기

. .

로그라인은 기획안을 보는 사람들에게 '어때요. 잘 팔리겠죠?'라고 확실히 이야기할 수 있는 부분이다. 그러니, 시청자가 이 이야기를 끝까지 궁금해할 만하도록 A라인을 짠 사람이라면 로그라인을 쓰기가 훨씬 쉬울 것이다. 로그라인의 수많은 예시들은 인터넷 검색창에 자신이 좋아하는 드라마를 검색해 보면 쉽게 접할 수 있다. 검색 후 바로 보이는 줄거리 설명이 로그라인일 확률이 높기 때문이다. 물론 그 드라마의 기획안에 정말 그 문장을 썼을지는 모르지만, 대부분은 이 드라마를 검색한 사람들이 줄거리를 보고 '재밌겠는데?' 하는 생각이 들도록 유도하기 위해 매력적인 로그라인을 썼을 가능성이 크다. 다음은 개인적으로 드라마의 이야기를 잘 요약한 로그라인이라고 생각되는 사례다.

### 〈도깨비〉 로그라인

불멸의 삶을 끝내기 위해 인간 신부가 필요한 도깨비, 그와 기묘한 동거를 시작한 기억상실증 저승사자. 그런 그들 앞에 '도깨비 신부'라 주장하는 '죽었어야 할 운명'의 소녀가 나타나며 벌어지는 신비로운 낭만 설화

출처: tvN 홈페이지

물론 이걸 '한 줄'이라고 표현하기는 어렵지만, 그래도 그 많은 서사가 들어 있는 거대한 이야기의 A라인을 확실히 알려주는 내용으로 잘 압축했다고 생각한다.

### 〈품위있는 그녀〉 로그라인

요동치는 욕망의 군상들 가운데 마주한 두 여인의 엇갈린 삶에 대한 이야기

출처: JTBC 홈페이지

역시 잘 표현된 한 줄 로그라인이다. 이 드라마는 품위 있고 싶은 한 여자와 이미 너무나도 우아한 한 여자가 이끌어 가는 투탑 주인공 체제인데, '두 여인의 이야기'라는 문장으로 압축하여 설명해 주었다.

이 2개의 로그라인만 봐도 대충 로그라인의 공식에 감을 잡을 수 있을 것이다. 그렇다. 바로 우리가 피를 토하며 만들었던 A라인의 구조와 같다. 〈품위있는 그녀〉의 경우, 욕망 가운데 마주한 두 여인의 엇갈린 삶이라는 문장을 통해 우리는 두 여인이 우여곡절을 겪

으며 서로 반대 방향으로 나아가는 이야기임을 알 수 있다. 〈도깨비〉의 경우도 마찬가지다. 대놓고 도깨비 신부가 필요한 도깨비라는 설명과 어쩔 수 없이 죽음과 가장 근접해 있는 저승사자 앞에 '도깨비 신부'라고 주장하는 '죽었어야 할' 소녀가 나타난다. 이를 통해 시청자들은 도깨비, 저승사자, 그리고 도깨비 신부 간에 어떤 일들이 일어날지 궁금해하고 추측하기 시작한다.

우리가 만들어 낸 A라인은 아마도 아주 단순할 것이다. '물을 마셔야 하는 그 남자'라든지, '물을 구해와야 하는 그 남자' 혹은 '그 남자는 물을 구할 수 있을 것인가?' 등의 유형일 테니 말이다. 하지만 우리는 이 문장을 로그라인으로 아주 멋있게 바꿀 수 있다.

— 눈 떠보니 사막 한가운데 떨어진 초 약골의 범생이가 24시간 안에 물을 구해야 하는 이야기
— 사랑하는 아내에게 24시간 안에 물을 먹여야 하는 한 남자가 좀비 세상으로 나와 물을 구하러 가는 이야기
— 부모님을 지키기 위해 물 공급을 중단할 수밖에 없었던 한 여자와 친구를 구하기 위해 이 여자를 죽여야만 하는 한 남자의 러브스토리

위와 같이 미리 구상한 캐릭터 설정, 세계관, 컨셉 등을 여러분이 만든 A라인에 잘 버무리면 된다. 그러면 아주 멋진 로그라인이 탄생하게 된다!

⌇⌇⌇⌇⌇ 이 책이 알려주는 방법을 잘 따라왔다면, 완벽하진 않더라도 하나의 이야기가 시놉시스, 캐릭터, 로그라인이 담긴 채로 준비되어 있을 것이다. 그리고 그 과정에서 수많은 질문도 생겼을 것이다. 아래에 이 책이 전자책으로 먼저 출시되었을 때 받았던 질문을 토대로 한 Q&A를 공개한다.

Q. 모티브 캐릭터를 정할 때 주의할 점이 있을까요?

A. 있습니다!

모티브 캐릭터로 선정된 인물은 아마도 아주 기억에 잘 남는 사람일 것이다. 아니면 자신이 아주 잘 알고 있는 사람이거나. 이 두 가

지 큰 틀을 놓고 봤을 때 주의해야 할 점이 있다. 바로 그 캐릭터에 담긴 '감정'이다.

모티브로 선정한 인물에 대한 감정은 아주 명확할 것이다. 굉장히 싫어했다든지, 정말 존경했다는 식으로 말이다. 감정을 담아 이야기를 쓰는 것은 아주 좋다. 단, 이 감정을 담아 캐릭터를 만들면 안 된다. 무슨 말이냐 하면, 자신이 느낀 감정을 아주 강하게 담아 캐릭터를 만들면 그 캐릭터와 모티브 캐릭터가 분리되지 않는다는 소리다. 물론 영감을 받는 것까진 아주 좋지만, '그 X끼… 날 모욕했던 그 X끼…'라는 감정을 담아 캐릭터를 만들면 캐릭터가 1차원적으로 구성되거나 현실적이지 않다는 문제가 생긴다.

대신, 어떻게 하면 시청자와 독자들이 '그 X끼… 내 최애를 모욕했던 그 X끼…'의 감정을 느끼게 할 수 있을지를 궁리해야 한다. 앞서 진행한 캐릭터 분리 과정을 재검토해 보자. 우리는 비현실적이지 않은 캐릭터를 만드는 것이지, 다큐멘터리를 찍는 느낌으로 캐릭터를 만들어서는 안 된다. 어쨌든 '캐릭터'는 '캐릭터'다. 드라마틱하고 과장된 요소가 있을 수밖에 없다. 하지만 자신이 너무 잘 아는 사람을 모티브로 삼으면, 캐릭터가 입체적이다 못해 이야기에 녹지 않고 일관성이 사라지는 문제가 발생한다. 이미 봤다시피, '나'라는 모티브 캐릭터 한 명으로도 도하나, 김하나, 하민 등 다양한 캐릭터들을 만들 수 있다. 현실에 있는 사람의 캐릭터적인 요소를 뽑아내는 것이 목적이지, 그 사람을 그대로 가져와 쓰면 안 된다는 점을 잊지 말자.

하지만, 캐릭터를 잘 분리했고 다듬고 점검까지 마쳤다면 이제 감정을 모두 쏟아부어도 된다. 쓰고 있는 이야기에 완전히 몰입하여 자신이 만든 캐릭터를 보는 것이다. '와, 이 새X, 진짜 재수 없는데?'라는 상상을 하며 즐겁게 이야기를 만들어 나갈 수 있는 단계가 되었다면 캐릭터 만들기에 어느 정도 익숙해졌다고 볼 수 있다.

단, 이야기를 쓰다가 막혔을 때 모티브 캐릭터가 된 실제 인물에게 가서 "야, 너라면 이 상황에서 어떻게 했을 것 같냐?"라는 질문을 던지는 것은 아주 좋은 자세다. 인간은 원래 자기중심적인 동물이기 때문에 아무리 내가 그 캐릭터를 이해하려고 해도, 모티브 캐릭터가 따로 있다면 그 캐릭터의 반응을 완전히 추리 혹은 추론하지 못할 수도 있다. 그럴 때 실제 모티브 캐릭터에게 질문을 던져 이야기의 실마리를 풀어나가면 아주 좋은 힌트가 될 수 있다. 자신이 살아온 삶과 다른 삶을 살아온 인물의 대답은 예상 밖일 것이고, 그것을 직접 들으며 여러분이 만든 캐릭터를 좀 더 이해할 수 있게 된다.

만약 '나'를 모티브로 한 캐릭터라고 해도 나 스스로에게 질문을 던지면 된다. 캐릭터 분리 작업을 잘 마친 사람이라면 스스로에게 질문을 던질 생각을 못 할 수도 있는데, '자, 내가 이런 상황에 처했다면 난 어떻게 했을까?'라고 생각해 봐도 좋다. 특히 나처럼 대학생의 나, 중학생의 나 등으로 나누어 캐릭터를 만든 케이스라면, '대학생 때의 나라면 어떻게 했을까?' 혹은 '중학생 때의 나라면 어떻게 했을까?' 등의 질문을 할 수 있다.

Q. 애정이 있는 캐릭터에게 단점과 결점을 부여하기가 어려워요.

A. 애정이 있다면 부여하셔야 합니다.

종종 자신이 만든 캐릭터에 너무 많은 애정을 갖고 있어서 단점과 결점을 주기 어려워하거나 캐릭터가 처한 상황을 좋게만 가져가고 싶다는 사람들이 있다. 하지만 이는 사실 애정으로 만든 캐릭터를 죽이는 길이다. 아이가 아픈데 쓴 약을 먹기 싫다고 한다. 그러면 약을 먹이지 않을 것인가? 이가 다 썩어가는데도 치과에 데려가지 않고 좋아하는 초콜릿만 잔뜩 줄 것인가? 약을 먹어야 낫고 치과에 데려가서 치료를 해야 좋아하는 초콜릿을 다시 먹을 수 있다. 캐릭터는 이렇게 다뤄야 한다. 고난과 역경을 주어야 그 캐릭터가 극복할 수 있고 결점과 단점을 줘야 그 캐릭터가 성장할 수 있다. 그리하여 시청자와 독자들이 이입할 수 있고 결국 나의 최애 캐릭터가 곧 그들의 최애 캐릭터가 되는 것이다.

단점과 결점은 캐릭터의 매력도를 더욱 높여준다. 더불어 이야기의 흐름을 풍성하게 만들어 준다. 많은 이들이 악역이나 문제가 많은 캐릭터를 좋아하는 이유가 무엇일까? 그 캐릭터가 문제를 극복하고 변화하는 모습을 보였기 때문이다. 혹은, 미워할 수만은 없는 서사를 가지고 있거나, 그 단점과 결점이 자신에게도 있기에 이입할 수도 있다. 자신의 캐릭터를 진정으로 아낀다면, 캐릭터에게 단점과 결점을 부여하기를 두려워하지 말자. 아니, 오히려 단점과 결점을

부여할 수 있는 상황을 좋아해야 한다!

Q. 제가 잡은 A라인이 진짜 A라인인지 어떻게 알 수 있나요?

A. '노가다'밖에는 답이 없습니다.

사실 베테랑 작가들에게 이것이 좋은 줄거리인지 묻는 것밖에는 답이 없다. 하지만 작가가 되려면 자신의 A라인을 보고 이게 진짜 A라인이 맞는지, 좋은 A라인인지 구분할 수 있는 능력을 갖춰야 한다. 이것은 훈련과 연습밖에는 답이 없다. 이야기를 끝까지 써보고 진짜로 끝까지 써지는지, 결말이 있는지, 다시 읽어보며 재미가 있는지, '노가다'로 확인하는 수밖에는… 답이 없다.

물론 A라인이 잘 잡혀도 중간에 막히는 경우가 있긴 하지만, 에피소드가 부족해서 막히는 것인지, 캐릭터 설정을 다른 방향으로 다시 손봐야 하는 문제인지, 정말 A라인이 잘 잡히지 않아 막히는 것인지도 잘 구분해야 한다. 위에서는 '답이 없다'라고 했지만… 그래도 몇 개의 팁을 알려줄 테니 아래의 질문들을 보고 스스로 A라인을 점검해 보길 바란다.

— 물음표로 끝나는 문장인가?
— 그렇다면, 그 물음표에 대한 답이 곧 결말이 될 수 있는가?

일단 위의 질문을 충족하지 못한다면 A라인이 아닐 확률이 높다. 누누이 말했듯이 A라인은 이야기를 끝까지 끌고 갈 수 있는 '궁금증'이다. 위의 질문에 답할 수 있다면, 다음 스텝으로 넘어가 보자.

— 그 물음표를 시청자와 독자가 끝까지 궁금해할 것인가?

이에 대해서는 냉정한 판단이 필요하다. 〈SKY 캐슬〉의 '예서가 과연 서울의대를 갈 수 있을 것인가?' 혹은 '김주영 선생님은 파멸할 것인가?'라는 A라인은 사실 극 중의 상황과 캐릭터들이 없다면 별로 궁금하지 않은 문장이 될 것이다. 하지만 드라마 초반부에 아들을 서울의대에 보내려고 했던 엄마가 자살을 하며 이야기가 시작되기 때문에 예서와 예서의 가족 역시 이런 위험에 처할 수도 있다는 것을 시청자들이 추측할 수 있고, 이어서 등장하는 김주영이라는 악역 때문에 예서가 서울의대에 가려는 여정이 매우 험난할 것이며 그 중심에 있는 예서 엄마 한서진이라는 인물 역시 순탄치 않은 길을 걸어갈 것이 쉽게 예상된다. 따라서 A라인 문장 하나만 놓고 판단하기보다는 초반부에 설계해 놓은 사건과 인물의 관계성이 충분히 흥미로운지, 시청자와 독자들이 바로 몰입할 수 있는지를 고려하여 판단해야 한다.

— 나의 A라인은 드러나 있는가, 숨어 있는가?

이 질문은 이해하기 어려울 수 있다. 쉽게 말해, '자신의 A라인을 자신만 알고 있는가?'라는 질문이다. 종종 신인, 초보 작가들이 자신이 짜놓은 '떡밥'이나 반전을 A라인으로 착각하고 있는 경우가 있다. 시청자들이 후반부에 가서야 알게 되는 서사와 사건은 A라인이 될 수 없다는 것을 알아야 한다. 그것들은 그저 이야기를 좀 더 풍성하고 복잡하게 해주는 장치나 양념일 뿐이다. A라인은 시청자와 독자들에게 초반부터 던져져야 한다. 그래서 이 작품을 보는 사람이 초반부터 '와, 어떻게 되려나!' 하는 생각이 들어야 한다. 드라마 〈도깨비〉를 예로 들면 도깨비의 조카가 사실은 '신'이었다는 점이 바로 이런 류다. 숨겨져 있고, 나중에 알게 되면 재밌지만 작가만 알고 있는 떡밥이자 장치인 예다.

위의 물음들에 답해보며 자신의 A라인이 잘 만들어졌는지 확인하는 시간을 가져보길 바란다.

Q. 꼭 이 책에 있는 대로 창작을 해야 하나요?

A. 당연히 아니오.

어쨌거나 이 책 역시 시중에 많이 있는 수많은 작법서 중 하나다. 그리고 나는 여러 작법서를 구매해서 노력하고 공부하고자 하는 여러분의 노력에 매우 큰 기립 박수를 치고 싶다. 그렇게 여러 작법서를 보며 열심히 창작을 하고, 글을 쓰고, 다양한 방법을 시도하다 보

면 분명히 여러분만의 집필 방법이 탄생할 것이다. 나의 방법 역시 순수하게 내가 만들어 낸 방법이라고 보기 어렵다. 감독님이나 제작사 대표님, 여러 PD님들의 조언을 들으며 나만의 방법을 조립해 온 것이다. 그러니 여러분도 자신만의 방법을 찾아내길 바란다. 단, 자신의 방법을 조립하려면 어떤 방법이든 직접 부딪쳐서 해보는 것이 가장 좋다는 말은 남기고 싶다.

Q. 어떻게 하면 제 이야기가 재미있는지 알 수 있나요?

A. 지금 즐겁나요?

가장 쉬운 방법은 지인에게 기프티콘을 하나 보내주며 읽어봐 달라고 하는 것이다. 이 방법이 가장 쉽고 가장 빠르다. 물론 그 지인에게 나의 감정을 고려하지 않고 '칼날비' 같은 불꽃 피드백을 달라고 해야 한다는 점을 잊지 말자. 하지만 지인들에게 물어보기에도 한계를 느낀다면, 혹은 자신이 쓰는 도중에 이 이야기의 재미 여부를 먼저 확인하고 싶다면, 혹은 나처럼 친구가 별로 없다면, 간단하게 체크할 수 있는 방법이 있다.

지금 당신은 당신의 이야기가 재미있는가? 얼른 이야기를 이어서 쓰고 싶은가? 얼른 완결을 내서 사람들에게 보여주고 싶은가? 이 작품이 세상에 나왔을 때 어떨지 잔뜩 기대가 되는가? 이 질문들에 'NO'라고 대답한다면, 당신의 이야기는 재미없을 확률이 높다.

맞다. 이야기는 대중에게 재미있기 이전에 '나'에게 재미있어야 한다. 빨리 완결을 내고 싶고, 이 이야기의 반응이 궁금하고, 기대감에 가득 차 있어야 한다. 그게 아니라, 창작을 숙제처럼 하고, 하기 싫어서 몸을 배배 꼬고 있다면, 당신의 이야기는 어딘가 잘못되어 있을 가능성이 크다.

나는 보통 낮 12시부터 밤 12시까지 일한다. 중간 중간에 강아지 산책도 다녀오고, 밥도 먹고, 유튜브도 잠깐 보고, 집 안일도 하긴 하지만… 대체로 그냥 하루 종일 일을 하는 편이다. 늦으면 새벽 3시, 4시까지 한다.

게다가 나는 수정 과정에서 원고 파일에 바로 수정하지 않는다. 수정해야 할 부분을 체크한 파일을 켠 다음 빈 파일을 열고 새로 타이핑을 시작한다. 그렇게 하나하나 수정한다. 수정할 부분만 수정하는 것은 시간이 촉박하지 않은 이상 되도록 지양한다. 이렇게 재타이핑 작업을 거치면 시간도 많이 들고, 손등과 손목 통증이 장난 아니다. 그래도 이 작업을 거치면 글이 단번에 괜찮아지는 것이 눈에 보인다. 난 '저번 글이 더 재미있어요'라는 말을 들어본 적이 손에 꼽

는다. 대신 '항상 글이 더 발전되어 오네요'라는 말을 아주 자주 듣는다. 내가 실력 있고 재능 있다고 자랑하는 것이 아니다. 내가 얼마나 뼈 아프게, 몸이 부서져라 노력했는지에 대한 자랑을 하고 있는 것이다.

솔직히, 이 책에 나오는 방법들이 매우 귀찮고 복잡한 것은 사실이다. 전체적으로 재미있게만 쓰면 장땡인데, 왜 구조를 분석하고, 공부하고, 포스트잇까지 사오는, 그런 귀찮은 일들을 해야 하는지 이해가 안 갈 수도 있다. 그런데 이건, 내가 재능이 없어서 그런 것이다.

나는 사실 A라인을 짜는 데 재능이 없다. 캐릭터 역시 대충대충 짜는 편이었다. 그저 재미있는 썰을 푸는 일에만 관심이 많았을 뿐인 사람이었다. A라인이 아닌 웃기고 재치 있는 대사로만 승부를 봤고, 구체적인 디테일을 쌓지 않고 캐릭터의 큰 특징만 살려 이야기를 만들어 냈다. 그리고 이 방법은 정말 한계가 분명했다. 그러다 보니, 주변에서 정말 천재처럼 A라인을 뽑아내거나 캐릭터의 디테일을 미친 듯이 잡아가는 작가님들을 보며 실의에 빠졌다. '어떻게 저렇게 하는 거지?'라는 생각을 하며. 그래서 공부했다. 존경하는 분들을 붙잡고 괴롭혀 가며, 다른 작가님들에게 조언을 구하며, 그리고 다양한 방법을 시도해 가며. 포스트잇과 벽, 펜은 내가 시도한 수많은 방법 중 하나였다.

솔직히 과거의 나는 내가 재능 있는 작가라고 생각했다. 남들보

다 글을 빨리 쓰고, 재미있는 이야기를 많이 생각해 내기 때문이었다. 그러나 이야기를 만드는 일은 이것만으로는 할 수 없다는 사실을 문득 깨달았다. 그래서 발버둥 쳐왔다. 그리고 내 과거를 돌이켜 보니… 난 재능이 있는 게 아니라는 것을 깨달았다. 놀랍게도! 난 '노력파'였다.

〈나루토〉에는 이런 말이 나온다. '노력의 천재'. 나는 재능 있는 천재 작가가 아니다. 하지만 난 내가 '노력의 천재'라고는 자부할 수 있다. 별의 별 수를 다 써가며 글을 썼다. 심지어 만년필을 사서 직접 노트에 쓴 적도 있다. 이러면 잘 써질까 싶어서. 아이데이션 할 때 쓰려고 미니 화이트보드를 사기도 했고, 없는 형편에 상당히 고가의 글쓰기 소프트웨어를 결제한 적도 있다. (물론 그 소프트웨어는 요즘도 잘 쓰고 있고 지금 이 글을 쓰는 도구도 그 소프트웨어다.) 손등이 덜 아프고 싶어서 생일 선물로 20만원짜리 무접점 키보드를 사달라고 조르고, 최고의 일하는 환경을 조성하기 위해 돈을 모아 각종 장비를 구비해 놓기도 했다.

난 여러분들이 '천재 작가' 이전에 '노력의 천재 작가'가 되었으면 한다. 시간과 노력은 여러분을 배신하지 않는다. 배신했다고 생각해도 그건 여러분의 착각일 뿐이다. 높은 확률로 여러분이 시간과 노력을 배신했을 것이다. '배신자가 되지 말자.' 이게 요즘 나의 모토이다. 나의 모토에 여러분이 함께해 주었으면 좋겠다. 그래서 함께 재미있는 글들을 많이 만들어 우리나라의 콘텐츠 시장을 발전시켰으

면 좋겠다. 그러면 돈도 많이 벌 테니까. 그래서 우리 모두 부자가 되면 좋겠다! 그렇게, 결국에는 글 쓰는 일이 너무 행복하고 재미있는 일이 되었으면 좋겠다. 키보드만 두드려도 통장 잔고가 차오르는 그런 작가가 되었으면 좋겠다. 너무너무 진심이다.

강한 자가 살아남는 것이 아니라, 살아남은 자가 강한 것이다. 작가여서 글을 쓰는 게 아니라, 글을 쓰는 사람이 작가다. 그러니… 끊임없이 글을 쓰길 바란다. 그렇다면 여러분은 '작가'다.

# 1
# 줄거리 만들기

~~~~~~~~ 회별 줄거리를 정리할 수 있는 표와 이야기의 A라
인을 점검할 수 있는 체크리스트입니다.

□ 줄거리 표

| 전체 A라인 | | | | |
|---|---|---|---|---|
| | **A라인** | **파트** | **주요 캐릭터** | **메모** |
| | 영희는 철수에게 바뀐 전화번호를 줄 것인가? | | 영희, 철수 | 두 사람이 과거 연인이었다는 점을 밝혀야 함. 철수의 미션 필요. |
| | **사건 순서** | | **엔딩 지점** | **체크 사항** |
| 1화 | 영희는 이번 달을 마지막으로 알바를 관두기로 함(취업 준비) → 취업 준비를 하며 철수와의 과거를 회상(정보 전달) → 친구(민정)와 대화 → 철수가 알바 장소(카페)에 나타남 → 철수가 영희에게 며칠 동안 계속 등장하며 전화번호를 요구함. | 파트1 | 영희가 전화번호를 주거나, 안 주거나 하는 방향으로. | 철수의 잘못이 무엇인지 명확하게 나오지는 않는 것으로. |

| A라인 | | 주요 캐릭터 | 메모 |
|---|---|---|---|
| | | | |
| 사건 순서 | | 엔딩 지점 | 체크 사항 |
| _화 | 파트 _ | | |

| A라인 | | 주요 캐릭터 | 메모 |
|---|---|---|---|
| | | | |
| 사건 순서 | | 엔딩 지점 | 체크 사항 |
| _화 | 파트 _ | | |

— 이해를 위해 본문의 연습하기 속 '철수와 영희' 이야기를 예시로 들었습니다.

— [A라인]에는 각 에피소드의 A라인을 작성합니다. 이야기의 전체 A라인이 아닌, 회별로 주어지는 캐릭터 혹은 사건의 목표나 미션을 뜻합니다.

— [파트] 나누기는 기승전결과 비슷한 개념입니다. 하지만 이야기가 전체적으로 길다면, (웹툰이나 웹소설 등의 장르적 특성 때문에) 기승전결이 아닌 '파트'로 세분화하여 진행하는 것을 추천합니다. 파트는 4개가 아닌 6개, 7개 등 자유롭게 연장할 수 있기 때문입니다. 파트별 회차 개수는 꼭 일정하지 않아도 됩니다.

— [주요 캐릭터]는 해당 화에서 주인공을 제외하고 주인공과 직접적으로 연관되어 진행되는 인물을 뜻합니다.

— [메모]에는 잊지 말아야 할 요소들을 적습니다. (예시: 떡밥, 악역의 흑화, 시간대가 다양하다면 현재인지 과거인지 등)

▢ A라인 체크리스트

'나의 A라인은 잘 만들어진 A라인일까?' 다음 리스트를 보며 점검해 보세요.

기본 체크

☐ 물음표로 끝나는 문장인가?

☐ 물음표에 대한 답이 이야기의 결말이 될 수 있는가?

☐ 독자와 시청자가 물음표를 끝까지 궁금해할 것인가?

심화 체크

☐ 각 캐릭터의 미션이 A라인과 연관 있는가?

☐ 주인공의 미션이 A라인이거나, A라인과 직접적으로 연관이
 있는가?
☐ A라인이 각 회차별 A라인에 의해 잘 진행되고 있는가?

줄거리 만들기 표와 체크리스트를 웹과 앱에서 바로 사용할 수 있는
노션 템플릿을 제공합니다. QR코드를 통해 노션 페이지에 접속한 후,
템플릿을 복제해서 활용하세요.

2
캐릭터 만들기

───────────

〰〰〰〰　캐릭터 창작 단계를 점검할 수 있는 체크리스트와 캐릭터 특징 표입니다.

☐ 캐릭터 체크리스트

이 책의 본문을 다 읽고, 아래 체크리스트를 참고하여 여러분의 캐릭터를 설정해 보세요.

| 캐릭터 만들기 | 점검하기 |
|---|---|
| ☐ 기획 의도 / 줄거리 / 캐릭터 간략하게 설정하기 | ☐ 캐릭터 분리해 보기 |
| ☐ 모티브 캐릭터 설정하기: 모티브 캐릭터 고르기, 요소 추출하기, 요소 정리 및 배치, 모티브와 캐릭터를 분리하기 | ☐ 캐릭터 합쳐보기 |
| ☐ 유명 작품 분석하기 | ☐ 캐릭터 성별 바꿔보기 |
| ☐ 사건 리스트 활용하기 | ☐ 대사와 행동이 일관적인지 체크하기 |
| ☐ 디테일 설정하기 | ☐ 캐릭터 삭제해 보기 |

□ 캐릭터 특징 표

| 이름 | 김철수 | | | |
|------|--------|--|--|--|
| MBTI | ESTJ, INTJ, ENTJ | | | |
| 성별 | 남 | | | |
| 모티브 캐릭터 | 진수(가명) : 실제 지인 | | | |
| 특이사항 | X | | | |
| 미션 | 영희와 다시 만나는 것 | | | |
| 장애물 | 영희의 닫힌 마음, 바쁜 회사 일정, 영희의 친구 | | | |
| 결과 | 자신의 잘못을 인정할까? 아니면 잘못이 없다고 할까? | | | |

– 캐릭터를 창작할 때 빈칸을 채우면서 캐릭터의 요소를 설정할 수 있는 표입니다.
– 이해를 위해 본문의 연습하기 속 '철수와 영희' 이야기를 예시로 들었습니다.
– 표에 나열된 항목 외에도 디테일한 사항, 핵심 대사 등을 추가로 정리해 두면 도움
 이 됩니다.

캐릭터 만들기 표와 체크리스트를 웹과 앱에서 바로 사용할 수 있는 노션 템플릿을 제공합니다. QR코드를 통해 노션 페이지에 접속한 후, 템플릿을 복제해서 활용하세요.

아이디어에서 완성까지
캐릭터 줄거리 단계별 가이드

1판 1쇄 발행 2024년 7월 3일
1판 2쇄 발행 2024년 8월 26일

지은이 김사라

발행인 양원석 **편집장** 차선화 **책임편집** 박시솔
디자인 강소정, 김미선 **영업마케팅** 윤우성, 박소정, 이현주, 정다은, 박윤하

펴낸 곳 ㈜알에이치코리아
주소 서울시 금천구 가산디지털2로 53, 20층 (가산동, 한라시그마밸리)
편집문의 02-6443-8890 **도서문의** 02-6443-8800
홈페이지 http://rhk.co.kr
등록 2004년 1월 15일 제2-3726호

ISBN 978-89-255-7485-1 (03600)